中國書學

精讀与析要

胡小石 著

上海人民美術出版社

出版前言

胡小石（1888—1962），名光炜，字小石，号倩尹，又号夏庐，斋名愿夏庐，晚年别号子夏、沙公，出生于江苏南京，祖籍浙江嘉兴，文字学家、文学家、史学家、书法家、艺术家、国学大师。于古文字、群经、史籍、诸子百家、金石、书画之学，以至辞赋、诗歌、词曲、小说、戏剧，无所不通，尤以古文字学、书学、文学史等最为精到。曾任金陵大学教授，中央大学中文系教授兼系主任，文学院院长，南京大学中文系教授兼系主任、文学院院长，南京大学图书馆馆长，南京博物院顾问，江苏省书法印章研究会主席等。胡小石先生学问博大精深，是东南学术的代表之一。他曾师事过沈曾植、王国维等晚清学术大家，淹通四部之学。书法上，他曾师从近代著名书画家、教育家清道人（李瑞清）；诗学上，他学诗于同光体代表诗人陈三立。胡小石曾与陈中凡、汪辟疆并称"南大中文系三老"，书法上则与林散之、萧娴、高二适并称为"金陵四老"。集书法家、诗人、学者、教育家等多重身份于一身的胡先生，无愧为一代学术大师。其培养出的学生有曾昭燏、游寿、苏雪林、冯沅君、程千帆、王季思、吴白匋、侯镜昶、郭维森、周勋初等等，均为知名文学史家和教授，享誉文坛学界。

胡小石书学造诣特深，早年师从近代书学大家李瑞清，胡小石于篆、隶、真、行、草全面钻研，书法博采众长，自成一体，世所公认。他在书法上碑帖兼融，又以碑为主，他的篆书上追商周金文，下及秦权诏版，隶书以《张迁碑》为本，广泛临习其他汉碑和简牍书法，并吸收清人何绍基的笔法，行书汲取"二王"书法养分，并融汇颜真卿、苏东坡、黄庭坚诸家之长，楷书则广泛临习钟王楷书、魏碑楷书，最终在晚年形成了自己以碑体行书为特征的个人书法风格，气格高华，遒劲厚重又神采飞扬，成为中国现代书法史上于右任之外碑帖融合的又一典范人物。

作为中国现代书法教育的思想先行者，胡小石在长达41年（1921—1962）的教育生涯中，进行了大量的书法教育工作。他的书法教育生涯高潮，应推金陵大学的"国学研究班"时期。在此一阶段，他培养出了曾昭燏、游寿、徐复、朱锦江

等优秀书法人才。其中他的得意门生曾昭燏曾回忆道："（胡小石）尝讲授《中国书学史》，于文字之初起，古文、大篆、籀书之分，篆、隶、八分之别，下至汉魏碑刻以及二王以降，迄于近代之书家，其干源枝派、风格造诣，咸为剖析，探其幽奥。历来论书法，未有如此详备而湛深者也。"在胡小石讲授《中国书学史》近30年之后的1962—1963年，浙江美术学院才开始招收首届书法本科生，课程中才设有书法史、篆刻及印学史等。而胡小石讲授的《中国书学史》，视野开阔，辨析精到，达到了相当的历史高度，有论者甚至认为其识见还在著名书法史家祝嘉所著书法史之上。

在《中国书学史》这本书里，胡小石广涉博收，亦史亦论，在勾勒中国数千年书法发展史的基础上，结合新时代的新史料，提出自己众多的独到见解，对学习书法者无疑极有参考价值。如关于书法上的笔法问题，胡小石认为要首辨方圆，次辨轻重，"方圆之分，形貌外须注意其使转之迹。方者多折，断而后起，昔人譬之为'折钗股'。圆者多转换而不断，昔人譬之为'屋漏痕'"，并进一步提出了"三分笔法"的概念。笔法问题是书法的基本问题，胡小石的方圆轻重之论，正面给出了书法用笔这一关键性问题的答案。

关于书法的"线条"，胡小石认为："凡用笔作出之线条，必须有血肉，有感情。易言之，即须有丰富之弹力。刚而非石，柔而非泥。取譬以明之，即须如钟表中常运之发条，不可如汤锅中烂煮之面条。如此，一点一画，始能破空杀纸，达到用笔之最高要求。"此论对书法线条的质量提出极高要求。

关于书法的布白章法问题，胡小石分为三种情况进行辨析："纵横行皆不分者""有纵行无横行者""纵横行俱分者"。他指出："结众字为一体，而布白之说生。一纸之上，每字皆有其领域。著字处为墨，无字处为白。墨为字，白亦为字。书者须知有字之字固要，而无字之字尤。"他特别强调了书法布白中无字之字的重要性。

关于书法"继承与创新"，胡小石认为："夫学书之初，不得不师古，此乃手

段，而非目的。临古者所以成我，此即接受遗产，非可终身与古人为奴也……"又说："前不同于古人，自古人来，而能发展古人；后不同于来者，向来者去，而能启迪来者。"他表现出既重视继承，又力主创新的书学观。

同时，对中国书法史上一些热点和重点的论题，胡小石也有自己的独到见解。如他论《兰亭序》："唐人之所摹果伪托，唐人去古未远，当不至动太宗之好；若智永、辩才，皆能书者。佐以今日所见木简，非但六朝有真书，汉人且有真书矣。书体犹文体，每一时代皆有各种书体存在云。《兰亭》固非真迹，出自摹拓，要亦有所本，不能以伪托一言抹煞也。"一定程度上肯定了《兰亭序》书法的真实性。

除了在《中国书学史》阐述书学见解，胡小石还在《书艺略论》这篇论文中论书法史上的"八分"问题道："因知言'八分'者，切不可为后来《宣和书谱》所引蔡文姬'八分篆、二分隶'之伪证所误。'八分'之'八'在此不可读为八九之'八'，乃以八之相背，状书之势者。"又说："人言八，犹以拇指与食指分张，示相背之意。故知'八分'者，非言数而言势。此等笔势，已屡见于殷周间方笔之古文。盖字形有以波挑翩翻为美者。此事在吾先民作书，实用之最早矣。"他提出了自己以"八分"为笔势的说法，纠正了书史上的讹误，令人信服。

此外，胡小石还著有《古文变迁论》，考据中国文字之变迁，极为允当。他将中国文字的成熟分为三期："一曰纯图画期，二曰图画佐文字期，三曰纯文字期。"并列举大量相关文字例证进行说明，体现出深厚的古文字功力。也正是此等深厚的古文字功力，他的书法造诣发展才有了深厚的根底。

为了进一步推动当下研究中国传统文化和学习中国书法的热潮，本书以胡小石《中国书学史》为主体，并增加《书艺略论》《古文变迁论》《论书小记》等内容，同时配以文中提及的大量中国书法史上的经典书法图片，搜集大量胡小石代表性的书法临作，如节临《礼器碑》《张黑女志》《敬使君碑》，以及书法创作古诗文和楹联作品等，文图并茂，较为全面地展现了胡小石关于中国书法的系统深刻的理论见解和独具风格的书法风貌，供读者学习鉴赏临摹之用，相信定能有助于提高读者的书学理论和书法实践水准。本书在编辑过程中，参考了中国文史出版社2014年版《中国书学史》（游寿整理，陶敏辉、彭传诵编注）和浙江人民美术出版社2022年版《中国书学史》及荣宝斋出版社2008版《胡小石书法文献》，还有人民美术出版社2019年版《书艺略论·古文变迁论》，特此说明。为符合现代读者阅读习惯，对全书的一些字词和标点符号作了相关处理。鉴于本书涉猎广泛和其专业难度，编排疏漏之处在所难免，尚祈读者见谅。

目 录

I 中国书学史

II 书艺略论

III 附录：胡小石书法范图欣赏

I 中国书学史

绪　论

■

■

世有以作字为艺术者，唯中国为然，日本、朝鲜皆学我者也。

《说文序》释文字之定义曰："仓颉之初作书，盖依类象形，故谓之文。其后形声相益，即谓之字。字者，言孳乳而浸多也。"（此依大徐本，段茂堂据《左传正义》，补"文者物象之本"句。）是知文与字为对待之称。单体为文，若"水""木"是也。复体为字，若"江""河""杞""柳"是也。

作字之正称当曰书。《说文序》释书之定义曰："著于竹帛谓之书。书者，如也。"字之言孳，书之言如，皆从双声为训。又聿部："书，著也，从聿者声。"聿，所以书也，即"笔"之初字。古作𦘠，象手持笔之形。以于持笔，表现文字之形体于竹帛之上，故曰著。书、著亦双声相训也。书主文字形体之表现，故其义为"著"。而以各种抽象之点画（今曰线条），表现吾人深心中繁复微妙之情绪与最高之理想，其线条表现之结果，能使竹帛上之形体、长短、大小、疏密，与内心之情绪及理想，宫吕悉应，故其义又为"如"。书、如两读皆属舌，亦声训也。

书（書）字从聿，其取义极确。盖中国之书，所以能进为艺术者，其最要之因素，即系其所使用之笔。古人埃及作字用苇笔，巴比伦人用角笔，欧洲古代用鹅管笔，近世代之以钢笔，皆简单拙硬，无多变化。中国作字之笔，皆缚兽毛为之，其主要者用兔毛，铺毫抽锋，最富弹性，故巨细收纵，变化无穷。昔人状笔之美德有四，曰尖、齐、圆、健。尖、齐则于巨细宜，圆、健则于收纵宜。有此利器，故纵横卷舒，其妙万千。蔡中郎言笔柔则奇怪出。此所云软，非如今世羊毛笔之软。盖当以有弹性解之，始得其义。总之，无中国之笔，则无中国之书矣。

近人见安阳殷墟所出契书，其文字皆以刀刻于龟甲兽骨之上，遂或以为古代文字皆用刀刻，而笔之起乃所以代刀，此大误也。中国先民之用笔，实早于用刀，其起源当溯之有史以前。晚近三十年来，中国本部发现新石器时代文化极多。陇海路兴筑时，欧人安特生首先于河南仰韶村发现新石器时代遗物，世人称之为仰韶文化。其后甘肃洮河沿岸、辽宁锦西之沙锅屯、山西之万泉、浙江之杭州，皆得多量遗物。往昔西方学者言中国无新石器时代文化，今乃证知其有，且分布之广，遍及中原南北诸地。所得多为兵器与陶器，今就其陶器言之，形制甚多，有傅彩与不傅彩二类。其傅彩者，以赤、黑、白三色绘为种种之花纹，古董家所谓三彩瓶是也。此类彩瓶上之花纹组织，已颇复杂，可称为甚进步之图案画。然遍观各器，终不见有可认为文字之痕迹，足证中国文字之产生，实后于图画。而其花纹之形成，非雕刻，非范印，实由彩画而成。其傅彩之工具，实可推定为兽毛之笔无疑。史言蒙恬始造笔，于此可正其谬。所谓恬笔，至多止可目为一种改造进步者耳。且用笔之范围，实较用刀为广大。殷契文字，虽出刀刻，然三代文字之存留迄今者，甲骨而外，其大部皆为铜器。铜器款识，有凿款，有铸款。凿款用刀，于器成后为之，为数极少，且率于晚周见之。此外多为铸款，铸款用范，亦必先书字而后制模。昔阮芸台曾有文跋《怀米山房吉金图》，说之颇精，则亦用笔书者也。《考工记》"筑氏为削，长尺博寸，合六而成规"，郑注云"今之书刃"，疏云"古者未有纸

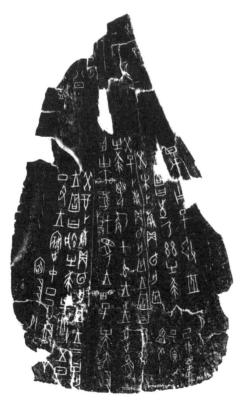

商　甲骨文

新石器时代
人群舞蹈图像

笔，则以削刻字"。至汉虽有纸笔，仍有书刃，是古之遗法也。
案，疏说非也，《史记·孔子世家》言，孔子为《春秋》，笔则
笔，削则削，削与笔为对文，笔以书字，削以灭字，古用简牍，
书字以笔，有误则以削灭之，削非刻字之器也。汉人仍用木
简，可施笔削，故郑以今之书刃为释耳。上古笔制如何，今无
所知。近年英教士明义士于殷墟得古玉若箸形，上钝下锐，长
四五寸，云是殷笔，然未敢深信。古文有𦥑，其头特丰，略可
想见之。至我国古笔之存于今世者，曩推日本奈良正仓院所藏
之唐笔为最早。然一千九百三十一年春季，西北科学考察团团
员贝格满，于蒙古额济纳旧土尔扈特旗之穆兜倍而地方（即额
济纳河黑城附近之破城子、大湾等地），发现汉代木简，其中
杂有一笔，完好如故。其管以木为之，端析为四，纳头其中，而
缠以枲，以漆涂之。得笔之地，在索果淖尔之南，即古之居延
海，为汉人屯戍地，故此笔今人名之为汉居延笔。此笔特性如
何，未得一试。然观西陲木简中汉人书迹，一字中有画细如丝
发，而其末笔之波，忽粗如小指者，可推知其所用之笔，弹性
极富，故铺毫抽锋，随意收纵，不虞竭蹶，其材必兔鼬之属，
始有此妙，羊毛软弱，非所敢望。《齐民要术》言，作柱用兔，
羊毛为被，仍以兔为主力，盖古无纯用羊毛为笔者也。

汉　木杆毛笔

今当论书画之关系，书者以内心之情绪与理想，为空间之表现，在造型艺术中，固与图画有不可分之关系。且最古铜器中所留之纯象形文字，亦竟与图画无别。然若将中国全部文字皆以象形文字目之，则实未敢苟同。盖最古与图画无别之纯象形文字，有形义而无声音，目可识而口不可读，故尚不可谓为真正文字。故知中国文字纯用象形，仅为文字胚胎之期。此形体表示动作，故与图画全同，而一切动词，尚未能离去此形体而成独立。刻有此种文字之铜器，吾辈姑可目为属于夏代者。降及安阳所出之殷契文字，已去象形久矣。后人类别成熟之文字，而有六书之目，象形字在量的方面，仅居六分之一。就许书观之，最多为形声字，象形字极鲜，故知中国文字，实重声不重形，孳乳相生者，非形也，声也。以形言，象形遗迹于篆文中尚可见之。由篆变隶，由隶变草，则几并象形痕迹亦不可寻。今之文字，实皆抽象之符号所构成，以点画为本，而为各种之排列，利用其结构之疏密、点画之轻重、行笔之缓急，以表现作者之心情。吾尝谓中国书与画二者同源而异流，进言之，则二者构成之基本因素，同为点画之使用，故可言中国作画如作字，非作字如作画也。以抽象线条，集合成实体之理想者为作画；以抽象线条，集合成抽象之理想者为作字。书画同源，在乎用笔，此说唐人张彦远已发之矣。书之表现，既为抽象的，而非具体的，则与其谓书同于图画，毋宁谓书同于音乐。书之与

乐，可谓皆以抽象的符号为基本因素者，唯音乐为时间上之抽象艺术，而书为空间上之抽象艺术。进言之，书者，无声之音乐，以空间上之符号，说明其内心之律动者也。

以书之前身为画，又同主用笔，故中国书家多能画，画家亦多能书。南齐谢赫论画，首创"六法"之说，曰气韵生动，曰骨法用笔，曰应物象形，曰随类赋彩，曰经营位置，曰传移模写。此六者，当分别言之。首条"气韵"二字，解释极夥。古人篇籍中凡言气者，皆不能有共同定义，因所指不同，故界说亦异。吾谓"六法"中所言气韵，乃是艺术品本身所给予观者之一种力量。故气韵不可就局部言，应就整体言。生动云者，图画本身实不能动，然须于不能动的本身中，现出动态与力量，使空间的化为时间的，故以生动为贵耳。次言骨法用笔，此言作画之轮廓。或读此语误为骨法与用笔，以为二事对举，一字之失，谬以千里。此当读为骨法的用笔，即今人所谓线条者也。次言象形须应物，赋彩须随类，皆重写实，此二事皆就局部言之。次言经营位置，则指全画之结构。次言传移模写，则言学古为助者。"六法"第一事生于画成之后，第六事主于积画材，皆不在作画过程中。作画过程中可言者但三事：一为骨法用笔，二为象形赋彩，三为经营位置。书画相通，则骨法用笔，即书之用笔也；象形赋彩，即书之结体也；经营位置，即书之布白也。此三者，后当详论之。

历史为时间之进行，相续无间，不可分割，若江河之长流，万古如一者也。论史者每划为若干时代以观其断面，此空间上事，非真历史性如是，历史实为一不能断截之整个的生机体。断代论史，出于人为之假定标准，以便于探检某一段落中之特征。此在今日，已为史学界之习惯方式。兹言书学史，亦沿用此法。

历史之进展，时时有起伏，而非平面的，其起伏之最高峰，即构成某一时代中之特征。论书者常举唐碑晋帖，此即时代之谓。唐碑虽盛，然唐前固已早树其基础，其后则又渐趋衰落，晋帖亦然。然举唐碑晋帖，鲜及其前后者，即据其起伏之最高度言之耳。

人类文化，在某时代中，有一事变化，则其他事物亦随之俱变，如携手并进者然。譬诸气候，四序推迁，万象亦同生代谢。宋玉《九辩》言"悲哉秋之为气也，萧瑟兮草木摇落而变衰，憭栗兮若在远行，登山临水兮送将归，泬寥兮天高而气清，寂寥兮收潦而水清"云云。因秋气来人间，而草木变衰，而天高气清，而收潦水清，各种现象，相将谐出，所谓一叶落而天下知秋。人类文化，亦复如是。文化为人类生活全部之反映，生活最要之条件，一旦有变，则文化全部亦因之俱变。吾尝谓治文学史者不当仅就文学本身之变迁言之，一时代之文学，实与一时代之思想、音乐、图画、雕刻、建筑等类，有不可分立之势。盖诸种变迁，皆同时起者，唯书亦然。故治文学或艺术历史者，实当观察人类全部之文化，非可株守一隅以自足也。

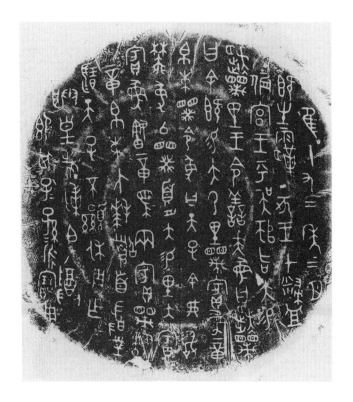

三代文字，最早为方笔，由方笔流而为圆笔，此书体之异也。夏、商及西周初为方笔，西周中叶以下为圆笔，此书体之可以显示时代性者也。然三代鼎彝，不仅有文字，且兼有花纹，而一时代中之文字变化，常与其同时存在之花纹变化相应。方笔器上之花纹恒细密，而以雷纹为基础；圆笔器上之花纹恒粗疏，而以环纹为基础。盖粗疏之环纹，吾辈可认为由细密的雷纹之严重压迫中解放而出者，其同时之书体亦然，此说详见拙著《古文变迁论》（《中大文艺丛刊》第一期）。又自汉迄晋之书体，亦可为例。汉代碑刻多八分书，江左则碑少帖多，传留至今者，草书特盛，王氏父子，即代表此新时代者。汉崇儒术，重现实肯定人生，八分书体，转换分明，锋棱毕张，此即表现汉代思想之质实性。晋人尚玄学，草书乃书中之最抽象者，可从点画间味得玄理之超妙。《历代名画记》载献之作一笔书，则又超妙之极域矣。又汉代文学，多写人事，其时图绘，亦专以人物为对象。至晋而山水文学始盛，山水画亦实起是时。戴逵父子、顾恺之、宗炳，皆此画之先驱也。顾画存于今世者，只《洛神图》及《女史箴》。其画虽不敢言真出顾手，然亦出齐、梁或唐人之传模。《女史箴》中有一节，画贾大夫如皋射雉事，写雉飞翮翮，贾大夫关弓欲发，其上有高山崔巍、林木葱茂，此在今日可言为中国山水画之祖。此由汉末大乱，儒术对于社会失其支配权威。建安以来，思想所趋，去儒入道。世

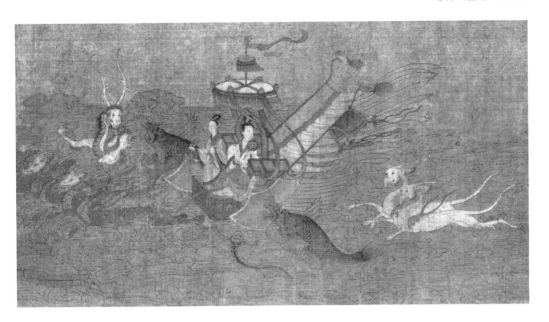

东汉
武梁祠画像

人乃厌弃人事，赞美自然，渡江后此风益炽，故诗画取材，人事外乃以自然物为对象，而模山范水，成一新风气矣。谈艺者赞晋人书有逸气，逸者逸于人事之谓欤？更有一小事足资比较：汉代石画，若武梁祠画像之类，其写人衣带，皆直垂无变化，此亦足证其与汉代思想之质实性相一致。《女史箴》写人衣带，则翩反飘举，用笔如草书，此可谓为玄风所吹起者也。降观唐宋，其变异亦可略言。唐人治经，严主名物训诂，其疏证繁博。其书尚碑，碑之文体多茂密，碑饰镂刻工致，书碑之用真书者，楷则极精。其画风亦多精密，富写实性。此数事皆一贯。宋代则治经喜新理；书喜简札；文体厌密尚疏；写实之画目为院工，士大夫工绘事者，转以简易抽象为贵，而米家云山，东坡、湖州墨竹，扬补之墨梅，应运而生，此数事亦一贯也。

各种艺术，在历史上固各有其时代之演变，然自实际论之，则吾辈在今日得言各艺术之时代性若何者，其所据之物证，实至薄弱。盖以时间推进，各艺术品本身之丧失与日俱增，幸存迄今者为数无几，犹之言文学史者，每叹《隋志》所载由汉至隋之别集约四百种，而今人得见者竟不及十种也。兹分别论之。

建筑　中国建筑，不如西方之可持久，若埃及，若希腊，皆有数千年前之建筑遗留至今。殷、周之明堂、灵台，固无寸址可寻；即秦、汉之阿房、未央，吾尝吊其故墟，亦唯见荒烟蔓草耳。夸中国最伟大之古建筑物者，皆推万里长城，以为建于秦始皇时，实则今之长城，东起山海关，西迄嘉峪关，皆明初防蒙古所造之边墙。秦之长城，其地盖尚远在明城之北数千百里。盖以砖造城，其起甚迟。今之北平，为明太宗永乐中所造。元时北平之大都城尚用土筑，其材取之涿州。此事详见缪氏《艺风堂文集》之"辽、金、元、明京城考"。赫连勃勃在河套造统万城，蒸土筑之，锥入一寸，便杀筑者。蒸土恐系以土和他物为之，若后人之掺糯汁。又今洛阳以西，筑城尚多用土，旅行西北者犹可时时见之。今之所谓台城，人以为即梁武饿死其下者，实非也，此为明初筑南京城时错出之一段。以砖筑城，当始于宋。以之筑室，当广于明。平时所见汉晋古砖，大率皆冢墓中物耳。中国建筑，所以不能持久者，实以取材多为土木，土则畏水，木则畏火，偶值骤变，则千门万户之观，一旦悉为灰尘，言建筑史者，仅能于古图画中想见之耳。现存建筑之较古者，当属石阙及塔。如河南嵩山之太室、少室二阙，川西之高颐、冯焕诸阙，并出汉代。塔之最早者，盖起三国赤乌，北朝及唐亦多有存者。近如栖霞之隋塔、牛首东山之晚唐塔，皆未全毁。若灵谷寺中之无量殿，世以为梁代物，实不过明仿印度所制而已。塔制出自印度，佛寺造石室，其制亦然。石窟之古者，见于甘肃之邠州及敦煌、山西之大同云冈、河南之洛阳龙门，其时代最先者出于元魏，实皆取法印度，今孟买东北安疆达之大石窟规模宏巨，可资参较。此数者，以取材料于砖于石，故保存特久。

中國書學　精讀與析要

凌烟阁功臣二十四人图（宋代石刻拓本）

雕刻　中国之雕刻，实逊远西，立体者尤甚，此无可讳言者。诸鼎彝或碑碣，其文饰多为浮雕或半立体式者，古来圆雕绝少，最近发现者如殷墟之石人残像及石刻鸱鹗与所谓石饕餮耳。人体雕刻，在中国古代殊不发达。汉代石刻，多属浮雕，其圆雕之著者，如陕西兴平霍去病墓前之石马、曲阜夔相圃及河南嵩岳庙前之石人，皆头大身小，风度兼有雄厚与古拙之两方面，此皆中土自创，未受外来影响者。汉以后佛教输入，而造像之风顿盛，其作品皆属宗教范围。其极盛之第一期，自推元魏初年都大同时所造之云冈石窟诸像，其艺术作风来自北印度，属犍陀罗式，气象明朗，多人世意味，是为在中国东西（印度、希腊）两派艺术之第一次结合。龙门魏造像较晚，多出太和迁洛前后，则中国作风较多。造像之风，唐后渐衰，入宋则东西交通阻绝，其有作者，率为华风，如河南巩县北宋诸陵前之石人兽，古拙略如汉雕，而雄伟之气又失矣。诸造像之材，虽以石制，然历代残毁亦至多，如栖霞诸刻，多出齐梁，可谓南朝造像最富之区，其可宝尤甚。然除一二大佛外，其余千百石像，悉丧其元。而近时南北估人，又盗贩不绝，小者运躯，大者断首，辇付外舶，项背相望，不及百年，恐无一完像矣。

塑像　六朝以前，鲜有人道此，至唐而盛。唐人并称吴画杨塑，塑材取之土木，故亦不能历久。杨塑当时享大名，今已不可见。苏州甪直镇有杨塑罗汉像，为世所称；然此塑除背景外，其诸像本身屡经改饰，已无由窥其真面。长安城南大兴善寺，为玄奘法师翻经处，其山门有四天王像，略大于人，奕奕如生，唐风不远。城中卧龙寺神像，则身首比例失调，恐出宋塑。塑像之风，至元又昌，有所谓刘兰塑者，今其遗韵，尚保存于华北各地，故今日以塑技言，实北胜于南，至少可于像之身首大小调和上见之。据虞道园文集言，刘塑亦学自印度。

音乐　音乐成于时间上之律动，其声调本身为若干相续之动作，在近世以前，实无法保留。可保留者，仅赖有以抽象符号所记之谱，外此则为乐器。乐器之古者，如晋琴或唐大小忽雷之类，虽出木制，亦历千祀而不坏。最近长沙楚冢出古瑟，形制较今制为短，两端系弦之迹，宛然尚存。此真今日海内所存最古之弦乐器，与殷墟之磬、太室之埙、楚公之钟同为古乐器之高曾祖祢。而彼以金石，此以丝木，其久存尤难。顷闻长沙大火，此物不知尚在人间否，念之慨然。（商承祚注：此瑟予曾为金陵大学中国文化研究所购得，今存置上海。）然忽雷虽存，莫能奏者，以无谱也。南宋白石道人歌集，有《自度曲》一卷，每字悉注旁谱，然亦不能案歌，盖有工尺而无点拍，莫由知其节度缓急。南宋去今，不过六七百年，其词已不可歌，遑论其前。若宋明人之琴谱，虽可按奏，然字若符篆，非常人所识。总之，古代文化之丧失，其量以音乐为冠。

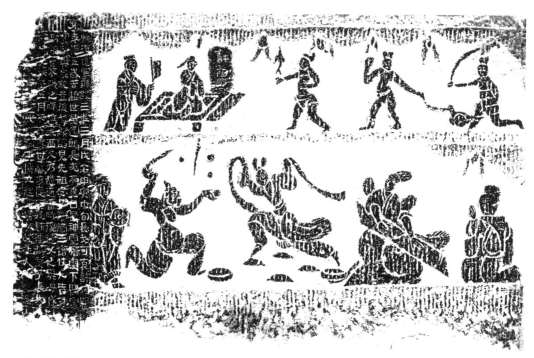

东汉　许阿瞿墓志画像

　　图画　　为中国特出伟大艺术之一，自三代迄今，未之或断。三代图绘，可于铜器上见之，汉画可于石刻或墓壁上见之，如武梁祠画像、《西狭颂》后之五瑞图、四川广汉匠出之石画等，数尚不少。若高丽汉墓室中壁画，及洛阳汉墓室之水榍，则为彩画，尤可珍也。唯古人作画，多托命于绢纸之上，唐前多用绢，唐后多用纸，二者皆易损烂之物，故作家虽至多，存画则至少。唐张彦远《历代名画记》，叙历代能画人名，自轩辕至唐武宗时，凡三百七十人，今之所见，百不存一。宋代《宣和画谱》所录画家，亦百不存十。又自六朝至唐，壁画风盛，顾、陆、张、吴，皆常施功德，为佛寺画壁；此外作家，或有名或无名，其人亦至多。然壁画托命建筑，土木建筑既不能持久，故壁画亦随之早亡，即有存者，亦不可知其名氏，只可推断其时代耳。唐人论画，举顾、陆、张、吴为四家。今陆探微画全佚；张僧繇没骨画亦不见存者；顾画有上述二品，当出传模；唯吴道子画间有流传。五代时之荆（浩）、关（仝）、董（源）、巨（然），除北苑画较多，巨师画时一得见外，荆、关之作，虽存亦仅矣。

书　　书之存于近代者固较多，然丧失亦不鲜。梁武帝去晋不远，其与陶弘景简牍往来，论大王书迹，即苦其真伪难定。庾肩吾仿《汉书》人表例，作《书品》，集古今名家，分列九等，凡百二十八人。唐李嗣真继之作《后书品》，所取视庾书有增减，凡得八十一人。纵李而起者，天宝中有张怀瓘作《书断》，凡二卷，以散文批评历代书家，亦分三品，神品二十五人，妙品九十八人，能品一百七人，都三百三人。降及大历，有窦臮作《述书赋》，弟蒙作注，所收自古迄唐之作家，亦百数十人。就以上各家所论引者考之，其手迹亦百不存一二。商周鼎彝铭刻，多不著书人姓名。石刻之古者推《石鼓》。韩退之谓出史籀，此诗人称心之谈，不足为据。《石鼓》实周室东迁后，秦之先世猎于陈仓所刻者。其说见程绵庄《青溪集》。秦代权量上皆刻始皇二十六年及二世元年诏书，世言出李斯手。今各地发掘，得权量颇多，皆有刻辞。以相斯之尊，安得一一为权量书诏？此亦当时胥吏所为耳。秦始皇二十六年并兼诸侯以后，巡行天下，其所至，群臣刻石颂功德，其文字出李斯手，当为可信。世所传凡六石，泰山、峄山、琅邪台、芝罘、碣石、会稽是也。而今之存者，唯泰山十字、琅玡之十二行耳。峄山碑毁于后魏，唐人已不及见，杜工部诗所谓致叹于枣小传刻之失真也。今但有宋初郑文宝樵刻本。芝罘、碣石、会稽诸刻，唐宋以降，先后丧佚。故秦斯真迹，今存仅十二行又十字。汉碑亦多不著书者姓名，而往往著刻者姓名。唯《西狭颂》《衡方》等类石，书者列名，然比例最鲜。蔡中郎为汉末大家，其墨迹则不可见。若《夏承》《华山》，腾声艺苑，群号蔡书，以年考之，皆不可信。真可推为中郎书者，恐只熹平一字石经。然近岁洛阳得此经残字颇多，细案之，亦非一人手笔，盖汉末修太学石经者，非只蔡氏一人已也。钟繇为汉末魏初大家，其书衣被南北两宗，然今存遗迹亦极少。其书碑可信者，唯《魏公卿上尊号奏》，此据《古文苑》所录闻人牟准书《魏敬侯碑阴文》，可以定之。所存今隶有诸表，《宣示》《力命》二表，皆出大王所临；《荐季直表》人以为伪托，实亦六朝人所模；《戎路表》恐出萧子云临本。至如《白骑帖》，亦出小王手。宋刻集帖最巨者三本，一为太宗之《淳化阁帖》，二为徽宗之《大观帖》，三为孝宗之《淳熙秘阁续法帖》。即以《白骑帖》言，前后三刻皆收，而形貌大小，皆互有差异，果孰为真龙耶？与钟同时而齐名于曹魏者，有韦诞、梁鹄。韦以作墨著名，所谓一点如漆者。又特善榜书，几危其躯，然今亦不可得见。梁书，梁武帝美为龙威虎振。魏武帝最喜之，尝钉著帐中，以供欣赏，此为今人悬书壁间之始。其书存世者，唯黄初中所建《孔羡碑》，此据碑尾宋张稚圭题名而定。然其依据如何，亦不可知，恐亦出臆度耳。右军书之成就，今古无两。《阁帖》十卷，其专收大王行草者，达三卷之多，此外若《兰亭》《黄庭》《乐毅》《东方画赞》《曹娥》之类，墨本遍天壤。王书名若是之大，王帖传世若是之多，然王书之真面究何若，至今

世恐无一人能下绝对之断语者，此真书学史上一神秘之谜。王书鉴别之难，在梁代君臣已屡言之矣。唐太宗好大王书，百计求得《兰亭》真迹，此即《世说》注中所谓《临河叙》。唐何延之《兰亭记》，述此事始末甚备。太宗身后，以茧纸殉葬昭陵。五代初，遭温韬发冢之祸，真帖流落何所，遂不复知。今世所见唐以来传刻之《兰亭》，多至百余种，其行式字数略同，面目风度各异。尤著者，如定武、神龙二本，然定武出欧临，神龙出褚临，真帖究竟何似，谁能说耶？此外《乐毅》《黄庭》，为状亦略类是。古今父子工书者，举羲、献。献之好写《洛神赋》，至宋所存，自"嬉左"至"迅飞"共只十三行。宋人以玉版镌之，有青玉、白玉二奉，行式悉同，神采悉别，果孰出大令手耶？盖江左禁碑，书家所传，唯有简牍，故流转人间，歧中有歧耳。中国书籍散佚虽多，然较之音乐、图画之类，犹称幸运。则以金石碑版，寿世易久，论者所据，尚赖有此。收藏家或宁取断碑，不取丛帖，正以是故也。

艺术作品，丧亡若是之甚，名家巨迹，又多不可复见。吾辈所以尚敢断言某时代书势若何者，则以据现存之一切少数材料，无论其为名家之作，或非名家之作，依平时学书经验，比较探讨，以想见其一时之风气耳。阮芸台等论书，重碑轻帖，以为钟、王真行，皆难置信。然自近世流沙坠简出，乃知汉晋间书，固八分、章草、真行同时并存。其真草虽不出钟王，而固有与诸帖中所收钟王遗迹相类者，于是群疑尽释。此即所谓风气之说矣。

覃溪跋汉朱君长题名有云"书势自定时代"，此言良然。盖由古文而大篆，而小篆，而隶，而八分，而今隶，各代各有其书体，犹各代之各有文体也。于此可言者有其数事如下：每时代之书，有其公共之形式，如周篆汉分之类，是谓之体。同一体也，而各家作风各异，犹之人面皆具眼耳口鼻，而以大小疏密之差，其貌不同，是谓之格。体有定而格无定也。非常之人，能自创一格，树立宗风，犹英雄之造时势，若晋右军，若唐鲁公，若元、明之鸥波、香光，以格之独出，而使并世或后世之人皆从而学之，是谓之派。

欲言书体者，当世知书之二法。

　　一曰用笔。言用笔者，首辨方圆，方圆之异，形貌外，须留意其使转与收锋。方笔之使转为折，断而后起，以形譬之，如折钗股。圆笔之使转为转，换而不断，以形譬之，如屋漏痕。方笔收锋曰外拓，圆笔收锋曰内撅。举方圆之易知者言之，汉石中，如《张迁》《景君》之属皆方笔；《石门颂》《杨淮表》之属皆圆笔。举外拓内撅之易者言之，古文如盂鼎；今隶如钟，如颜，如苏，皆外拓。大篆如毛公鼎；今隶如王，如虞，如黄，皆内撅。又方圆外有形体似方，而使转仍圆者，此曰方笔圆用。北碑如《郑文公下碑》，南碑如《爨龙颜》。

北魏
郑文下碑（局部）

次辨轻重。用笔轻重，足征书人个性。轻者令人有超越秀发之感，重者令人有沉着痛快之感。轻重之分，系乎用笔部位之不同。欲知轻重，先明笔身。二分笔身，分处曰腰，其末曰端。三分腰端之间，近端曰第一分，上曰第二分，更上近腰曰第三分。古人用笔，率不过腰，过则毫全展而锋不能收。用一分笔者，其书纤劲，曰蹲锋。用二分笔者，其书丰腴，曰铺毫。今以各代书体风格殊异者，证之如下：

	一分笔	二分笔	三分笔
周	齐侯盘 齐侯罍 王孙钟	毛公鼎 虢季子白盘	大克鼎 散氏盘 兮甲盘
汉	礼器碑 杨震碑	张迁碑 石门颂 景君碑	西狭颂 郙阁颂 跳山刻石
北朝	张猛龙碑 贾使君碑 刘玉志 惠猛志	郑文公碑 石门铭 崔敬邕志	文殊碑 唐邕写经

用笔轻重，各家不一。唐贤中，虞用一分笔，欧多用二分笔，褚多用一分笔，二薛（稷、曜）皆用一分笔，颜则多用三分笔。宋贤中，苏用三分笔，黄用二分笔，徽宗瘦金体则用一分笔。但书人用笔轻重，亦时时有变化者。欧书如《九成宫》《化度寺》通用二分笔，至《皇甫诞碣》则用一分笔。李北海书《岳麓寺碣》《李秀》《端州石室记》皆三分笔，《李思训》《任令则》则用一分笔。颜书《东方画赞》、《中兴颂》、《离堆记》、《李元靖》、两《家庙》，皆用三分笔，《宋广平》则用二分笔。又或误疑字大用笔宜重，字小用笔宜轻，实则笔之轻重，固不必与字之大小为正比。《龙藏寺》碑身用一分笔，碑额字大于碑身五六倍，用三分笔。《石门颂》二分笔，其额字大于颂文约三四倍，反用一分笔。东汉明帝永平中部君额道摩崖，字愈大，笔愈细，乃愈奇劲，真神品也。又书人往往有中年用笔重、晚年用笔轻者。诸城相国壮岁之书，不免墨猪之诮；七十以后，忽超脱极瘦，故论刘书以晚岁为佳。近代何蝯叟早岁学平原，其书《何文安神道碑》，用笔凝重；五十以后，改攻小欧《道因碑》及孤本《张黑女志》，则又轻举矫变，不可方物。

二曰结体，书之结体，一如人体，手足同式，而举止殊容。言结体者，百辨取势之纵横。纵势者，行笔向上下伸张，增字之长。横势者，行笔向左右伸张，增字之阔。主纵主横，往往与时代有关。殷周至秦纵势多，汉魏晋南北朝横势多。殷书甲骨文字殆纯取纵势。西周夷厉诸朝，其书如《大克鼎》《散氏盘》，多取横势。齐、楚诸国，则率用纵势。汉隶分多横，《张辽》《礼器》《石门颂》《乙瑛》《夏承》《华山》等皆然。《敦煌太守》《景君》《杨瑾》《太室阙铭》中之一节，则为纵势。吴《天发神谶碑》亦然。魏晋中，钟真行取横势，王每用纵势。唐欧、虞取纵势，诸薛取横势，柳取纵势，颜取横势。宋黄、米取纵势，苏、蔡（襄）取横势。此皆明白易见者。盖诸家或相同时，或相先后，各取一势，以相避耳。

次说偏旁。偏旁有上下左右之分，变化亦无定格。夫结体整齐，此仅后人所尚，古今人之结字，常变换部位。如"子子孙孙"，此周器常语，"孙"在今书为左右相配字，而周器所见，率为上下相配。"初吉"之"初"，为左右相配字，《不娶敦》则作上下相配。"休命"之"休"为左右相配字，《师𫘤敦》亦作上下相配。又左右偏旁所占空间之大小，唐以来率与其笔画之多少为正比，汉魏六朝则不依比例。如汉人书"漢（汉）"字，水旁虽仅三画，亦与左半之大小相等，以对映见疏密之妙。又上下相配之字，亦不必相等。或偏上，或偏下，随作者而异。唐贤如欧书多偏上，上多大于下，观之若茂树之垂阴；颜书则上密下疏，下多大于上，观之若乔岳之高耸。

次论攲正。今书结体尚正，古人则不然。古人如《盂鼎》，体多右倾。大篆中如《毛公鼎》《虢季子白盘》，体亦多右倾。《散氏盘》则体多左倾，自树一帜。北朝诸刻多右倾，龙门诸像、《张猛龙》、《贾使君》、《崔敬邕》、《刁遵》等皆然。右倾最甚者，如《马鸣寺》。唐率更右倾亦特著。盖结体自以正为准，取正势者意欲其正，盖取攲势者意亦欲其正。其形虽攲，而贵不失其重心，此唐太宗赞右军书所谓"似攲反正"者也。凡取攲势者，其风韵往往较正势为优。

三曰布白。结众画为一字曰结体，结众字为一体而布白之说生。结体为画与画间之关系，布白则为字与字间之关系。缣素之上，每字皆各有其领域，着字处为墨，无字处为白，墨为字，白亦为字，书者须知有字之字固要，而无字之字尤要。潘安仁《秋兴赋》有曰："行投趾于容迹兮，殆不践而获底；阙侧足以及泉兮，虽猿猴而不履。"夫人足所践，不过咫尺，然使人步武能安、无虞颠陨者，则赖足所践外之为实地。若迹外皆虚，孤行杙上，则咫尺所托，其谁能履之。故庄生言知无用而可与言用，此布白之所尚焉。昔何蝯叟晚居历下，时有廖君，颇擅书名。或问蝯叟廖书得失，蝯叟笑谓廖君只可书一字耳。盖一字诚妙，多字则蹶。此即言廖君只解结体，不解布白也。布白之妙，变化万

东汉
西岳华山庙碑

北魏
崔敬邕墓志（局部）

端，运用在心，口说难详。譬之人面，虽五官同具，而位置略易，妍媸各殊。又如星斗悬天，疏密错综，自然成文，久观无厌。明乎此，可以言布白矣。

言布白者，当自分行之整齐与否为其入手处。不整齐者贵天趣之美，以一行或全章为单位。整齐者贵人工之美，以每一字为单位。最古之分行，多主不整齐，其后乃渐趋整齐，此可谓由自然而入人为者也。强分其类约有三式。

一为纵横行皆不分者，可于最古之金文中见之，约当夏及殷初时。文字中往往间以图绘（纯象形字），大小参差，牝牡相衔，以全体为一字。故字与字间恒具巧妙之组织，互为呼应，而痛痒相关。此殆可代表古代集团生活之式者。变化奇趣，以此期为最多。学者欲得此种例证，可于罗振玉所印之《殷文存》中寻之。

二为有纵行而无横行者，自一行至于无穷行，行式有定，而每行中之各字式无定。周金大器，如《不娶敦铭》，刻于盖内，但有纵行，随式布白，妙变无穷。其结字多长，盖其意欲使字形不向行外扩张，故宁偏纵势，不取横势，试观其首行"唯九月初吉"字，便可知之。与此同风者，以《毛公鼎》为最著。秦诸刻石分纵横；权量诏版则多只用纵行，其偏旁大小，有因行列之密而变化，亦极可味。盖纵行之布白有二要，一为每行中字与字之距离，二为行与行之距离。作书布白，当解疏密。如楚公钟凡数器，每器铭辞皆作两行，钟形上狭下宽，故其中一器两行对列，上极密而下极疏，邓石如言疏处可使走马，密处不使通风，此钟可谓曲尽其势。蜀中诸汉阙，有只题字一行者，若王稚子阙、沈府君阙，石身极宽，故字之左右波挑，延伸极长。此盖借以控搏空间，使全石皆

周　不娶敦铭

周
毛公鼎（局部）

在其笼御之下。晋人简牍，即有纵无横，其妙亦在不整齐。《兰亭》凡二十八行，行之疏密相若，字之疏密不等，其布白极妙，故欧、虞、薛、褚诸家，模《兰亭》各用本家笔法，然布白则悉仍其旧，不敢稍变也。石刻中碑志与摩崖为二体，碑志主整齐，分纵横；摩崖主不整齐，有纵无横（《西狭颂》《郑文公》不在此列）。故碑志多尚规矩，而摩崖特多奇趣，如《鄐君阁道》《瘗鹤铭》之属皆是。《鹤铭》就石作书，宛转异势，上下相衔，山谷晚岁书最得此秘。

三为纵横行俱分者，为人工方面之进步，在二式中最后出，以整齐为夫。其中最早之例，当在周初，以盂鼎为鼻祖，其时盖在成王朝。（盂鼎有二，一大盂鼎，分纵横行，一小盂鼎，有纵无横，此指大者。）纵起者若大小《克鼎》，若《散氏盘》，若《虢季子白盘》，数之殆指不胜屈。然古书虽分行备纵横，亦不过人体如是，出入尚多，非拘守绝严密者。至秦人刻石，乃务为画一，工巧虽进，机趣反失。分纵横行者必画界格，有书时有格而后去之者，若《盂鼎》《虢季子白盘》；有与格俱存者，若大小《克鼎》，然其格亦不甚整齐。界格或作阳文，或作阴文，以刻作阳文者为最早。第三式虽后起，其势力最大，汉以下多宗之。汉碑多纵横画，然在规矩中亦有权变，其各碑疏密亦殊。每格中字小则疏，如《曹全》《孔彪》；字大则密，如《校官》《赵圉令》。又就一碑言，亦有疏密，往往上半密而下半疏，若《张迁》《衡方》是也。此由就石上书丹时，不便循文为序，依碑排文，横列而下。初书上半时字易大，故特密。继书下半时字易小，故易疏。其形虽不一，转见变化之趣。汉刻或存界格，或不存界格。不存者多，如《礼器》《衡方》等是。存格者少，如《孔彪》《张寿》是。存格与否，亦有其理。字小多白者，则多存格，盖无格则太苦空虚，故字为字，格亦为字也。（诸家《兰亭》皆留纵格。）又汉魏迄唐诸石刻，大字密集者，固不乏例。然多数皆字不满格，往往上字与下字相距之空间，足容一字而有余，所谓计白以当黑也。其居字格中，皆稍偏上，此系人视觉心理。格中置字，偏上则正觉中悬，正中则反觉下坠，故印人制印谱，皆近上端。总之，列字整齐，至明万历以来渐造其极。万历刻书字体，横细竖粗，今人谓之宋体字，实由颜书出者，特匀称益甚耳。至于清世，道咸以降，以科举风尚，殿阁书体，绳垂水平，字皆历历如算子，虽工整无匹，然桎梏性灵，摧毁天趣，书之厄至是极矣。其流风所及，至今或尚以此为式。言书教者，当思有以解放之也。

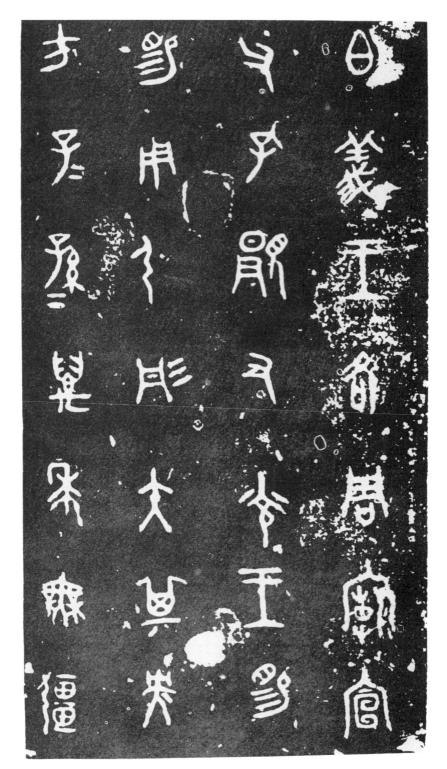

先秦时期

■

■

　　中国文字源于何时，今诚未能遽定。《说文序》云黄帝之时仓颉初造书契，今乃知其未尽然。文字传达语言，非一人能造也。文字所以代替语言者，语言于一时知之，近者闻之，小能以寄远，传之未来。语言托之于声，声未可久留。欲补其缺憾，于空间上传之远，于时间上留之久，故由声音而变为形，于是乎文字肇矣。文字之产生，为时间上大众之需求，故《荀子·解蔽篇》有言曰："好书者众矣，而仓颉独传者一也。"是原始造书，犹儿童之戏绘耳。文字之象形似物，俗人之意也。而代相传述，成为学问。自汉经学盛，而许氏纂《说文》，文字成专门之学。如"一"字，记数也。而《说文》云：唯初太始，道立于一，造分天地，化成万物。是数语者，直汉人之宇宙论，于造字初意何涉？故知为学不能离时代。汉人之释文字学如是，今人之为文字学，当从学者手中题之通俗云。文字究起于何时，说者固莫能知。而就所知之新石器时代实物论之，安特生《甘肃考古记》上之犬形而小者，略与象形字或有联络性。然细推究之，当为图画之点缀。中国文字之产生，当在铜器时代。依《说文序》言，其递演有三：曰古文，仓颉初造之文；曰大篆，周宣王时太史籀所著；曰小篆，秦始皇帝令乐桐李斯纂同之。今以古代实物证言之，世多以甲骨文字为最早文字，实大谬不然。文字之刻于甲骨文上，去文字成立已有悠久之历史。最早之文字，当推铜器时代。又可别为三时代论：一曰纯画图时代，二曰图画兼文字时代，三曰文字时代。

(一) 纯图画时代　铜器中常见之文，或象形，或会意，此实文字之滥觞，如卜图：

① ② ③

①是肖人抱子形，此当为祭器。三代祀祖有立尸者，《曲礼》"君子抱孙不抱子"，"孙可以为王父尸，子不可以为父尸"，是图其证也。

②此形记武功也，象人执戈献俘形。察其状可会其意，而不能读其音。

③此奇诡兽形，所谓图腾也。

由上三形视之，中国古代之真正象形文字，只知其意，而不能读其音云。

(二) 图画兼文字时代　由纯图画进而为文字兼图画时代，其器之文如次：

④ ⑤ ⑥

④上象戈藏椟中形，文曰"父乙"。按，当为记功者，言父乙之戈，藏之以示子孙也。

⑤上天字似人形，下詹诸（蟾蜍）形。宋人以为"子孙"字，大误。当为图腾，以别氏族也。今人竟以为"牺"字，是又不诚经衍之说。占者唯祭天用全牺，余皆折俎。

⑥鱼形。按，亦图腾。

上三图皆子为父制器，或记其功略，或别以图腾。曰乙曰癸，庙号，殷人用旬计月系年，一旬以十干记日。按，《史记·殷水记》，司马贞《索隐》引蜀汉谯周说："夏殷之礼，生称王，死称庙主曰甲也"，又曰："皆以帝名配之"，其说是也。生有其名，死有庙

号，即以其生日别之，如汤名屦，死之号为天乙。若班固《白虎通·姓名》篇云"殷以生日名子"，非也。殷自天乙始建国，见于卜辞者，太甲以下至纣可信。若唐以上之自契至相土，下及报丁、报乙、主癸，当在夏代，是证知上三器父乙、父癸或夏器。考之《夏本纪》之禹、启、太康、中康、少康以至孔甲，而太康、中康、少康之康为庚之声转，而形近。古铜器康、庚二字无分，若《史记》之庚丁，是二千之名，人无二日生者，当为康丁。若甲骨文之"𩵋𩵋"同。而太康、中康、少康者同庚日生，而冠以辞别之云。于此是证铜器中曰父乙、父丁，有夏之器，则纯图画兼文字之器当在殷初及其先朝，要在夏始欤？

（三）纯文字时代　器全篇可诵者，如《丁子尊》，是为殷代初年物，与甲骨文同时物。是文字脱图画独立，图画以形体说明动作，文字至此期不用形体，以文字之动辞说明动作，是文字正式成立，以能用动辞也。

写字为注重文字之形体，自夏、殷至周初，此期文字皆为方笔。所可异者，世界各民族初期文字皆用方笔。如古埃及之象形字及巴比伦之石柱法典有二百余条（中国有译本），楔形字也。二者用笔皆作　▬　，下笔方，收笔尖。今以此种文字之用笔为第一期，通行于夏殷时代，至周中叶文武成康以前文字犹作此形。史言周公制礼作乐，而文字特未之改变。《说文序》言，周宣王史籀作大篆，证以实物，实未尽然。方笔之变为圆笔，基于夷厉之世，其风气自宗周变革。圆派文字，若《大克鼎》《散氏盘》《虢白盘》《毛公鼎》，是其著者也。其用笔皆厚重。自王朝推衍，同姓诸侯鲁、卫、郑诸国皆相习成风。至平王东迁之季，及春秋而后，书体变化更形复杂。实周人不能统一政治，故虽有殷之天下，而仍行封建，及春秋王朝世力日弱，未能总辖诸侯。政治上既如此，文化尤为显著。若北方大国之齐，南方大国之楚，其书皆不与周同风。二国为异姓诸侯，为南北诸国之盟主，其书纤劲，与周人重厚圆笔不同风，实源于殷亦化为圆。盖宗周为河西文化，殷为河东文化。有周初年，以河西文化而征服河东文化，虽然河东人于政治上暂受其统治，而文化仍能保存旧观。故周人政治稍一蹶，而殷人文化又风靡于时。（可参考《齐楚古金文表》。）所谓齐书者，严整有法，横平竖直；而楚书，则流丽有逸趣。是沿于气候，北方严寒肃杀，其人厚重整饬，书亦如之，文亦如之。南方四时推移，寒暑春秋，怡和畅快，故其文清拔，其书流丽。下及战国末年，河东文化各自成风。如《说文序》云：衣冠异制，田畴异亩，言语异声，文字异形。今所见战国末年书，且不可识矣。铜器中诡形文字，世人不能读者，非在三代，反于晚周，亦异矣。河西为周之故都，厉王以犬戎之难，宗庙毁坏。平王东迁，丰镐故京弃之予秦。秦本渭北蛮狄，驰逐畎猎，原无文化，既有周地，又袭其文化。秦地于西，东有大河天堑，南有崇山屏障，不常与中原沟通。故《驷铁》之音，刑法之治，高远民俗独有之风，其书亦保存周之

散氏盘铭（局部）

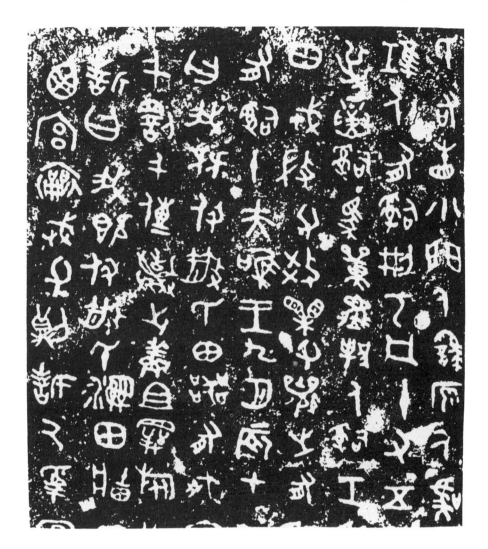

故习。中原文字屡经变异，而秦仍习大篆。若《石鼓文》为周文公时物，重厚平整易识；
下至秦之刻石诏版权量之文，亦相去不远。始皇既总一宇内，有鉴河东诸国分裂，故先
同文，去其诡异者，以河西之文颁行全国，自此中国文字成为一体。自秦至今，虽书代有
新构，而系统则一。语言方殊，国家代有兴亡，而民族精神不能分裂者，以文字能划一
也。始皇、李斯之功，不在禹下矣。

　　以上所论三种文字古文、大篆、小篆，略分划其时代。自有文字始，至夷厉以前，
方笔者为古文；宣王以后为大篆；秦人之文以及廿六年始皇帝总一天下者为小篆。而
齐楚诡异之文，又为别枝。《说文序》云"古从此绝矣"，是殷派文字绝矣。

恭恭惟思属国李儁发迹
色屋殼冠方峨貢德王
室顯名遐壽山黑断侮鎮戎
经为大儒

戊子元夕畅姓 光烽

今更以文字花纹相并而识之。此种鉴别古器，皆前人所不知者，文字与纹镂变化相并行而相背，略分三种别之。

（一）**雷纹**　此期纹皆繁密工细，除一二质朴者外。而经言殷人尚质，今乃不然。雷纹之构，皆相对称，以羊首为中心。宋人谓之饕餮纹，实不然。羊，古之嘉称。羊，祥也。如"善""美"皆从"羊"。此期中以雷纹为主要，参以饕餮纹。其文字方笔。

（二）**环纹**　环纹盖从雷纹中解放出，如巨型花纹。以雷纹过于繁密，故变而轻快疏朗。此期文字圆笔。

（三）**带纹**　自环纹再变而为带纹，而带上又有刻雷纹者。此期之文纤劲。

各时代刻镂文字之特征，是为研究金文之确论，未可忽也。更以实物证之，学者当随时留心。以此定律观察古彝器，皆得其结论。

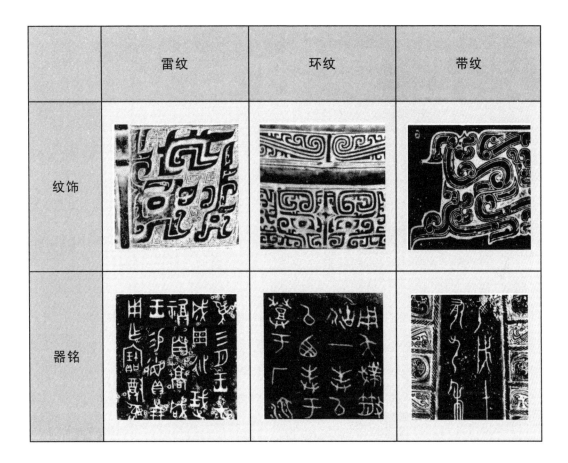

	雷纹	环纹	带纹
纹饰			
器铭			

若齐派之文字，如《齐侯罍》，其原亦不齐整；后亦流至端正，如《齐侯镈》。前者春秋初年，后者春秋中叶，最后复变为用笔起收皆尖锐，如《柏盘》是也（《周金文存》四）。又若《陈曼簠》（《愙斋》卷十五），齐原田氏也，是皆端整也。文人如荀卿之流博学，为文严正，北方之儒也。楚人最初亦用方笔，如楚君鎬钟固亦不整之方笔，后亦

战国齐
陈曼簠

化圆丽。楚之文人，屈原、宋玉、庄周之流是也。故南北自向环境迥别，非但人物文学不同，而书亦然。楚器中《浣儿钟》，邾之器也，楚之同姓也。齐派之《鲁公伐邻钟》，鲁、周之同姓也，亦习于齐风。又《鲁公伐邻钟》，是在鲁僖公之世，是奚斯／史克作鲁颂时代。齐书自后而有两头纤纤者，若《三体石经》之古文。作此形，盖原于壁中，书古文（《三体石经》，正始中刻于太学。《一字经》即汉熹平中刻，唯《鲁论语》一节。《三体石经》为《尚书》）及篆、隶三种。《一字经》为今文家立于学官，如《焦氏》《公羊》，汉之今文也，不取壁书。及曹魏正始中，今古文汇合，故有《三体石经》。吴氏大澂始言许书之古文为壁书古文，（即）六国时古文，非三代鼎彝古文（《说文古籀补序》）。吴氏此说，当时无有崇之者，唯陈簠斋氏信之。乃今观之，许书古文尤近于齐器。盖春秋而后齐最强盛，虽宗周诸侯亦慕习其风尚，故今所见之许书古文、《三体石经》之古文及一二彝器用笔长而两头纤纤者是也。乃安其所习，蔽所希闻者，焉足知此。

楚公鬶钟"鬶"当读为伪，古音於、义同为疑纽。《史记·二代世表》，楚熊乂当康王钊之世，是器为盂鼎同时。夜时雷钟为楚王逆器。依孙诒让音，逆读为鄂，逆、鄂古皆泥纽。《史记·十二诸侯年表》，当周宣王二十九年，略当毛公鼎、虢季子白盘之世。范城范氏钟，为楚王酓章器。酓音熊，按《六国年表》，熊章楚惠王，王在位五十七年之久，合于战国初年。又铭有"六祀尔足"云，夏曰岁，殷曰祀，周曰年，此又足证齐楚人文化守殷之旧，不守周之法矣。近寿春出土之楚王鼎，已经证实为楚王熊悍器。盖楚成王避鄢郢之难迁春。以上诸器皆纤劲流丽，然以楚南山川灵异，文学或奇诡，盖亦个性发展之极也。郘原钟之诡异奇曲，吾人皆不能读，唯一之字，略具其形耳。此派之书体，汉代符玺犹仿此。若楚人此种奇诡书体流播一广，必至书而无人识者，南北文化断，故秦始皇帝必统一之。而廿六年以后之诏书，天下同文，其功亦烈矣。

周 楚公鬶钟

胡小石 临《楚公钟》

胡小石　临两周金文

胡小石　临两周金文

秦代

■

■

至若秦之文字，原出于周平王东迁，畀其旧予秦。观《石鼓文》，其笔甚似小篆。或言其为宣王时器，非也。以《石鼓文》为圆笔；又称"君"，自非天子；《石鼓文》文四字断句，音节似《诗经》，是《石鼓文》为秦先世文可证言之。又秦量中有"大良造鞅"之文，"大良"当为官名，"鞅"则商鞅也。方是时，齐、楚之文如彼，而秦人之书与《石鼓文》小篆相去几希，故证知小篆非李斯造。造字非一人之功所能胜，众人共造之也。又秦戟（长周尺六尺，今尺四尺）有"相邦吕不韦"五字之铭，"相邦"相国也，汉避高祖讳改为"国"，是在秦始皇之将并六国时之器。又若秦之虎符阳陵虎符、新郪虎符，阳陵符称"皇帝"，是廿六年后之器，新郪符称"王"，当在廿六年以前，而二器之书同体。是河西之文自周至秦初皆不变，而河东之文则代相流异。

始皇廿六年以后之文，至二世止，以权量最多，次及诏版，俱见《周金文存》。论秦文者，初见北齐颜之推《家训》。至若秦之刻石存者，泰山刻石存十字（明有廿九字）。次则峄山（山东邹县），三字一韵，今已不见。唯宋人重刻，立于西安，为郑文宝刻。郑，大徐门人。至琅玡台刻石，存者最多，有十二行，今于山东诸县可见之。芝罘刻石今已亡，宋之《汝帖》残字见一二。碣石、会稽俱亡佚，会稽刻石有重刻本。今欲观文，唯金文中之诏版权量。秦诸刻石多齐整，布白横平竖直，是书体之正。其副则不整齐，若权量，有天趣。

自商至秦之文分二派，为正副。前者有形式之美，后者有天趣之佳。而周秦之书不同者，周书多曲，秦书平直。而自商至周之文，左行右行不□，而商人之甲文可证，周

中國書學 精讀 析要

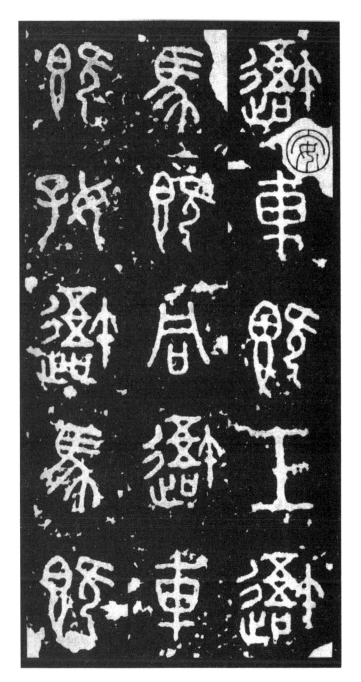

秦
石鼓文（局部）

胡小石
临秦诏版

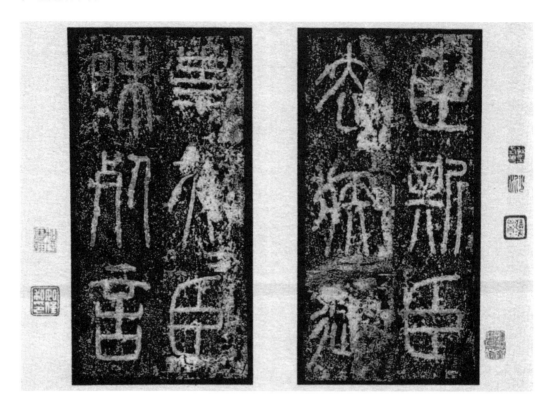

人彝器亦往往见。至秦以后一律之，无一左行，皆定为右行。秦人总一字体，且行列亦一也。

至若晚近，汉学者以不见《说文》者为俗字。然《说文》为小篆。小篆李斯奏始皇帝同之。而"诏"字为秦峄山刻石文，而《说文》九千三百余文字中无之，大徐新附入。若然者，李斯手迹为俗字，则《说文》之正字，又何所据？

先秦文字，在殷可考甲骨金文，夏亦有一二金文，周亦多金文或一二刻文，如《石鼓文》是。又孔庙一石，相传为孔子题吴季子墓文，是未可遽信也。此外，若印玺泉布。印玺始见于春秋，《左氏传》曰："玺书追而与之。"始皇以前公私皆称玺，始皇以后唯皇帝诸侯王之专称，私人谓之印。印玺之文，多奇诡难知，盖春秋以后文字。丁佛言《说文古籀补补》之二卷中，收占印玺之文，而文有阳文、阴文之分，阳文凸出为朱，阴文凹入为白。（详后至六朝时书。）要自战国至汉，印玺之刻可分二派，曰秦玺，曰汉印。秦玺，春秋战国之印俱归入。玺书之布白，以天趣胜，不齐整，而中空白多于黑。至汉，则一印满书，白在字内。是秦人之印留白字外，汉人之印留白字内，显然可见二者风气之不同云。

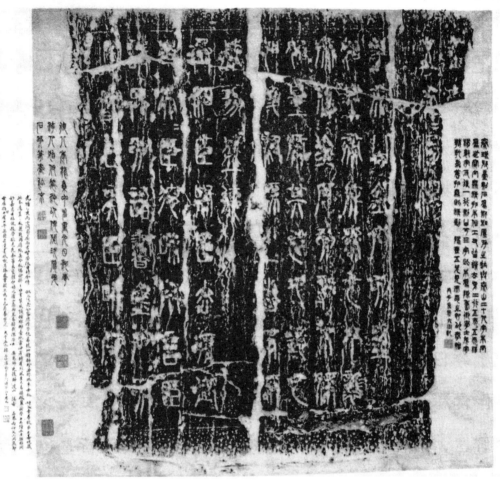

琅琊台刻石

汉代

■

■

有汉四百余年中，文学之变化既代有不同，而书亦常更异趣。就其明甚者言之，曰隶，曰八分。隶与八分，其所不同者究若何?反观秦代，推行小篆，而《说文序》云：始皇使下杜人程邈所作也。邈以事得罪下狱，于狱中作隶书，书成，始皇赦之。始皇帝之廿年诏与刻石，其书体相同，同所熟知；而刻石中且有李斯之手迹。若程之隶书，则不可见。秦之造隶书，以烧灭经书，涤除旧典，大发隶卒兴役戍，官狱职务繁，初以隶书，以趣约易。故隶书非士大夫书，流俗徒隶之书也，从篆中简约而成者也。秦权诏版中犹可见秦代不齐整之隶书，乃至汉代则通行隶书。故汉代经学，有古、今文之分，古文则壁书。孔安国得壁书，以隶注之。西汉人不识篆文，而许氏纂《说文》。至宋欧阳修成《集古录》，序言不见汉石刻，引以为恨。而今日所见汉隶亦不鲜，如石刻砖文、碑版金文，近之《流沙坠简》，是皆宋人所未见之汉隶也。如《五凤刻石》，"五凤"为宣帝第五个年号。《地节摩崖》，地节亦宣帝年号。《莱子侯刻石》，曰天凤二年，是王莽时也。曰《始建国钟》（酒器），成帝末至王莽初年，此扬子云作《甘泉赋》时之书体也。又来彝鼎□□□□□□也。又若《流沙坠简》，孔子作《春秋》曰"笔则笔，削则削"，足即书之于简也；曰"岂不怀归，畏子简书"，即今所见之流沙简是也。若天汉三年十月之书"为人送粟馈母者"。此太史公作《史记》时之书体也。又有《史记》一节，吾人乃于千年后，得睹其真迹。篆与隶之不同者，篆曲隶直，隶篆之简省朴实之也。

八分，向者分八与隶多未之能分。《宣和书谱》引蔡文姬语，取篆八分，隶二分，故谓之八分。若然，是八分近与篆矣。是说固不可信，而果出姬语，亦无可征。

五凤刻石（局部）

　　乾隆中，顾南原之《隶辨》卷八《隶八分考》言之甚详，然不能得其究竟，又当于唐以前求其说。曹魏中闻人牟准《魏敬侯碑阴文》（卫觊，《魏书》有传，与钟大理同时，能文善书）曰：“《魏大飨碑》《群臣上尊号奏》及《受禅石表文》，并在许繁。《上尊号奏》钟元常书，《受禅表》觊，并金针（一作错）八分书也。”（《古文苑》十七卷）此书八分，时语铁证可考。《受禅表》《尊号奏》今存洛阳，钟书之可见者唯此一耳。所谓金错也，波磔也。是八分与隶书之平直不同。世以汉隶为八分，是未知隶分之面目，未知小学之见也。《说文·小部》云“小从八丨，见而八分之”，又《八部》云“别也，象分别相背之形”。《八部》之字皆有分别之意，如 𠔼 𣎴 𠚬 𢁥 ，是分书分别波磔之致也。隶书无行迹可寻，突然而来，忽然而止。至分书，则起止、转折、放纵交代分明，故隶书整质而深藏，分书豪放而纵逸，有可展布处，必尽势展布之。是八分为隶书之华饰，是隶为分之先天。是隶书质，分书华。中国文化固不能脱此。在文有单、复之笔，在诗有正始、太康之体，在画有工笔与写意，在书为隶、分。汉代之文化为中原文化成熟而波分之关键也。

隶、分用笔之不同，内擫与外拓耳。如鸟之飞则外拓，栖止则内擫。其亦出于鼎彝，如《盂鼎》方笔外拓也，《毛公鼎》圆笔内擫也。周人圆笔之大篆、秦之小篆，皆内擫也。则分书之华饰。实书复古也，如《盂鼎》之"王"字作王，分作王。是知中国文化之变异，不外阴阳、华质之交替耳。汉之钟书外拓，近于分；王书内擫，父子皆近于隶。唐之褚遂良外拓，如《圣教序》；虞世南书内擫，如《庙堂碑》。宋之苏书外拓，如《丰乐亭》；黄书内擫，如《华严经疏卷》。

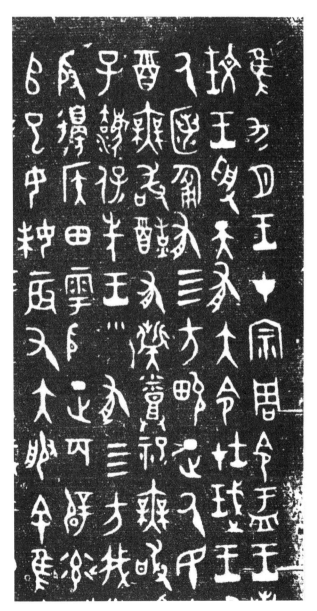

周　盂鼎（局部）

从隶之至分，其过渡时代当参之《流沙坠简》。如汉武天汉三年一纸，已有外拓之势。若"五凤"数字，是宣帝时器，已略具波磔外拓意。至始建国四年五月己丑一片，则尽成分书波磔之势。云南《孟璇（孝琚）碑》，于此刻中可看书体与文章相并。是刻为四字断句，曰"流惠后昆，四时祭祀"，书体为一风格；至"颜路哭回孔尼鱼，澹台忿怒投流河"，其字又一境界，是汉人之书，因文而变也。又《朱博颂》，亦哀帝时碑，或为伪刻，未可遽信也。至东汉，则分书流行一时，今观东汉诸碑帖，无一非分书者。

古者立碑，其制有二：一立于庭，以丽牲丽系也；一树于墓，施绋以下棺也。碑面曰阳，背曰阴，两旁曰侧。阳之上曰额，下曰身。汉碑皆朴质，其额向无刻缕凤螭之文，而有晕一道或二三道，抑即其饰欤。有穿，可在额或在身，是即系处。若《景君碑》穿在身，《孔彪碑》穿在额。

考东汉二百余年碑刻，《艺风堂考藏金石》十八卷可得其大概。而论汉碑之源见《水经注》，后北宋欧阳修《集古录》、赵明诚《金石录》。唯宋人所见之汉碑，只存北齐人所及见者之十二三。至清代孙星衍所考校，又宋人之十二三耳。时代迁移，汉碑日少。虽然，新出者，又古人所未见。欧阳修以未见西汉隶为恨，而吾人今日所知西汉隶，可指数言也。

宋　欧阳修
集古录跋尾

东汉分书，绮丽流风所尚，各有其境界，直影响及后世。兹不以时代，就各系之不同者，分别论之。

（一）张迁系　《张迁碑》明帝永平三年刻。汉碑之正方笔者，唯此。求与相近之彝器，唯《盂鼎》略仿佛之。结体严正。汉碑结体有正势、偏势，正者四围平满，偏者或尽左或尽右，或上或下。《张迁》则纯正势。求其结体相近者，江宁之《校官碑》，正方势，行密格满；晋之《爨宝子》（"小爨"），其结体严整，用笔方正。二碑皆南方书体。北方若龙门之后，魏《郑长猷造像》及《孙秋生》《龙藏寺》等，用笔方而古拙。《张迁》规矩有法，宜于初学。清代临此者，以何道州最佳，世间有何氏所临百通。何氏临汉碑，能得其精彩，以己意境变化之，不以貌似。氏学碑最力，世之学汉碑亦莫能出其右。

汉

张迁碑（局部）

晋

爨宝子碑（局部）

（二）礼器系　　《礼器》为汉桓帝永寿二年立，今存曲阜孔庙中。此碑佳拓本最难得，段玉裁所存宋拓本影印最佳。下笔用毫端，瘦劲，求于齐彝鼎齐器相近。考汉代经师，若公羊高齐人也。今观器之铭，曰"孔子近圣，为汉定道。自天王以下，至于初学，莫不颙思"，汉今文家语也，是书与文章皆齐国之风。而与此相当者，如陕州《太尉杨震》。《随轩金石文字》中，徐渭仁宋拓者，而今亦不可见，唯小蓬莱阁所存之双钩本耳。其纤劲用笔长，颇得《礼器》之意。又《杨叔恭》《韩仁铭》，立于熹平四年，意颇相似。然《礼器》奇险，此则朴实。蜀中所刻诸阙，若《冯焕阙》《沈君阙》，结体长放，用笔瘦劲而多波磔，实出《礼器》。阙立墓前，一直行十余字或数字，故其布白可任意纵逸。而《汉晋木简》所收第一页之急就章，其使笔长而有波磔，实似《礼器》。此系之风气，求其相似者固难，而用笔之意境，流传于后者特广，后魏之《皇甫麟墓志》源于此。其用笔转折分明，《礼器》之神也。《惠敏法师碑》亦源《礼器》，此碑虽多模糊，就模糊中能得其境界云。隋之《龙藏寺碑》《常丑奴》二石，北魏《杨大眼》，唐之褚河南，皆成一系云。近代杨岘见山临《礼器》，最有法度可观云。

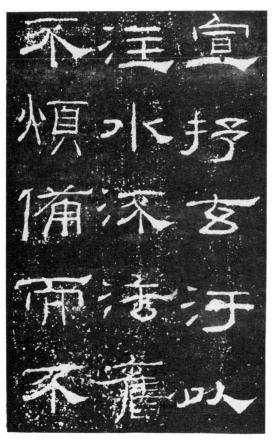

汉　礼器碑（局部）

东汉　韩仁铭（局部）

胡小石
临《礼器碑阴》

北魏
杨大眼造像记

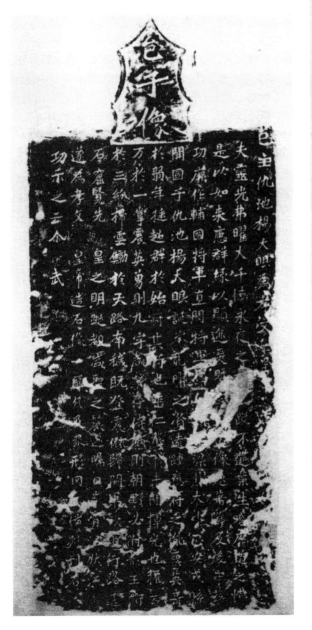

河東臨汾敬信子直泰山鉅平
車仲元蕃王狼子齊國廣張
建平其人豪土魯劉聖長

（三）**景君系**　　顺帝汉安二年（立）。《景君》用笔似《张迁》。然《张》取横势，此则纵势。使笔长而尖，视其原亦出《孟鼎》，所不同者结体耳。同时《杨瑾残碑》极似此。又嵩山太室残字，亦极似《景君碑》。至后汉魏《张猛龙》是其流风，用纵势，使笔长。又《贾使君》、《杨翚》、唐之欧阳询，皆与成一系。

（四）**鲁峻系**　　《鲁峻》为灵帝熹平二年立，结体宽博。《赵圉令伸》《尹宙碑》，北朝《观海章》《白驹谷》及《郑道昭论经书诗》，宽博浑厚，皆与《鲁峻》同一系统。

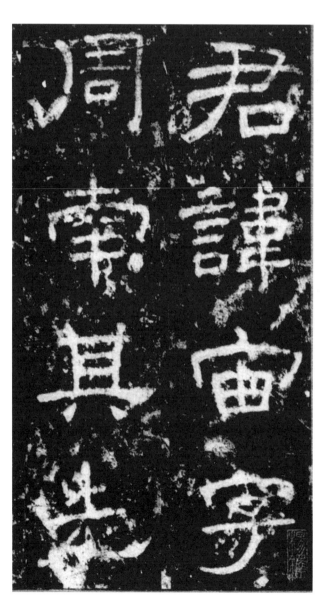

东汉
尹宙碑（局部）

（五）乙瑛系　　《乙瑛》，桓帝永兴元年立。用笔折锋转换多变化，分书碑中之奇丽者。盖碑与摩崖不同，摩崖不规矩，可任意放纵；碑有界格，自少机趣。《乙瑛》能于界格中宛转变曲折，转换自如，珍珠走盘，自有机趣。而含毫稳静，如"愚"字，数点前后交代，毫厘不苟。分书至此，极矣。后之《爨龙颜》得《乙瑛》之神，其变化犹龙乎？是刻存云南陆凉州，是碑立于宋孝武大明间，故吏赵次之、杜长子等所立。盖是族自三国时官云南，家焉。清陈鼎著《土司婚礼记》，颇论及爨氏之祖系。而碑言其先世叙班氏，"班"皆作"斑"从"文"，是今"班"当"斑"之讹，犹扬子云之"扬"字从"木"而讹从"手"。

东汉
乙瑛碑（局部）

（六）孔宙系　　桓帝延熹七年（立）。宙，孔子十九世孙，《汉书》有传，作"伷"，当依碑从"宙"。是碑平放，《乙瑛》虽以变化胜，《孔宙》以不变化胜。用笔长而意藏，学此者当知"蹲锋注墨"四字。是碑虽为分书，而篆意甚重。是系开南派书风，隋之《淳于俭》、唐之虞世南《庙堂》源于此。然世之直学《孔宙》者，究无一人。

东汉
孔宙碑（局部）

（七）曹全系　《曹全碑》立于灵帝中平二年。结体取侧势，用笔纵出，以极刚笔而有极柔意，软弱貌似者不足学此。《孔彪》极似此。今存山东。二碑布白宽余，空行多，字少而收紧。碑侧打题彰，极似之《张黑女墓志》，是其流也。唐之欧阳通（询子）《道因法师碑》即源《张黑女志》，其祖又出《曹全》。近代何道州初学颜，后复得《张黑女志》之意，成何氏之行书。道州常临汉分书，而《曹全》偶见一二（《夏承》亦鲜）。然道州行书之境界，近代无能及之者。盖亦有法《曹全》者，桐城姚元之伯昂学《曹》甚力，惜唯貌似而无超特境界。

东汉
曹全碑〔局部〕

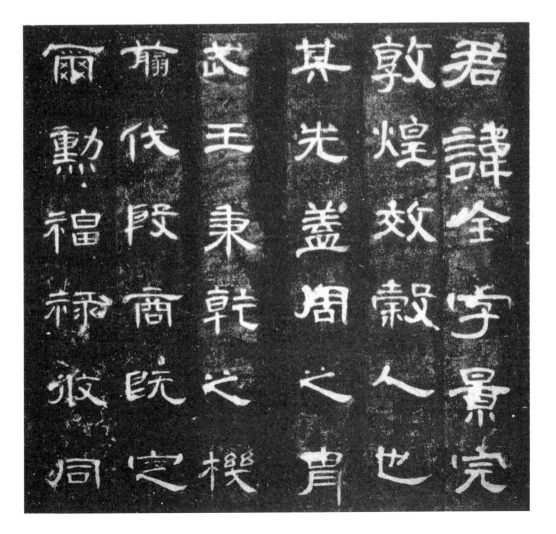

（八）刘熊系　　此碑今已绝迹，唯影印本，而《子游残碑》极似此刻，镌于河南安阳。用笔藏缩，盖可知汉魏分书之不同。汉分尚放逸，魏晋多紧缩。清人郑簠谷口学此颇有得，后朱竹垞师之，而郑板桥之草书取郑之用笔，结体依黄山谷。

东汉　子游残碑〔局部〕

（九）西狭颂系　　是为摩崖，于汉石中另成一意。存于甘肃成县，立于汉灵帝建宁四年。摩崖用分法，其布白纵逸，既有峥嵘之气魄，又能以柔胜，此《西狭颂》之特长也。汉石例不题名，而此独具，为仇清书文。后之《郎阁颂》《耿勤碑》，四川之《樊敏碑》，皆与此同系。

东汉　西狭颂（局部）

（十）石门颂系　　《石门颂》今在陕西石门山，为汉桓帝建和二年刻，摩崖之祖。虽分书，而含隶意甚深。汉刻中变化多，莫过于此。求之周彝鼎文字，与齐之《国差（佐）罐》最近。颂之前有李禹摩崖，后有《杨淮表》，亦刻于陕西汉中褒成县石门山中，古通栈道也。所见新疆《刘平国颂》小字书，与此相近。后之北魏真书《石门铭》，王远所书，亦同系。唐以来学《石门》者最少，而《郁林观摩崖》为唐时书，今存海州崖上，宋之晏袤山河堰题字，皆与《石门》成一系。

汉

石门颂（局部）

（十一）裴岑系 　隶质分华，汉之士大夫碑铭用分，而民间之专文、边裔之刻，仍用隶书。《裴岑碑》为汉顺帝永和元年刻石，时中国方强盛，裴岑征南匈奴呼衍王，记其功也。初见于新疆之巴里坤，今在陕西之西。此碑为西域之刻隶书也。故知中原分书盛行，边裔犹守隶风，其结体方正尊严。又云中沙南之焕彩沟（可参看《西域水道记》）《侯获刻石》，亦永和中器，皆分书流行时隶书，故成一系统边疆之刻也。

（十二）粘蝉系 　《汉书》粘蝉属辽东乐浪郡，近代日于此地发掘古代坟墟，得明器古刻颇多。粘蝉碑为隶书，又可证知边疆之用隶，异于中原分书。此书日人奢，不流传他国。每字均有三寸许，其结体亦严正。下逮晋义熙中，犹沿用此书体，如高句之《好大王碑》是，盖去粘蝉碑已数百年矣。《裴岑碑》刻于西域，粘蝉立于东裔，皆用隶书，而中原皆盛行分书，是分书不流传于边疆也。

汉

裴岑碑（局部）

（十三）少室阙系　此刻今在河南嵩山。《太室》为篆书，汉安帝正光二年立；又《开母庙》亦用篆书；若《太室阙》则分书。篆书至秦而极，汉人之篆，秦人之余气游魂耳。犹文体，骚之于汉，赋之于六朝，皆其余风也。此外，若《大三公》（即《祀三公山碑》）、《延光残碑》，亦汉人篆书，其结体多波磔，有分而华饰。求篆可于金器中，求隶可于石中，足以尽知。

（十四）夏承系　　是碑立于汉灵帝建宁三年。分书之高而伟特者，莫逾此刻，汉代分书至此而极。其波磔八面伸展，变化顿挫，能尽华饰之丽。唐之颜鲁公书顿挫，全出于此。华山刻石之甚近。华山刻石人间只三本，得一足以自豪。后三本皆归端木氏，卅年求一见不可得，今影印行于世。此系书笔势洞达，隶书用笔深藏不可见，而分书之洞达挥洒明显，故八角垂芒。向者以之为蔡邕书，实未尽然。盖其华饰之风，汉末年特有也。汉分初年之风，至此一扫而尽。后之魏晋北朝真书皆法此。魏时《范式碑》其源实从此，《王基》（郑康成门人）一石亦同此风，钟书之《尊号奏》，卫书之《受禅表》、《孔羡碑》（黄初二年立）并皆顿挫洞达，与此成一系。晋之《三体石经》，其隶亦出此。西晋《辟雍碑》犹此风，是碑之阴题名可窥出汉以来学派分别相承。及清乾隆中，任城出土《孙夫人碑》，丽华分势，亦与此系同。北朝竟以此华饰之波磔入篆势，入《李仲璇碑》之额为篆书，而八角垂芒实已八分化。而唐李阳冰之篆能

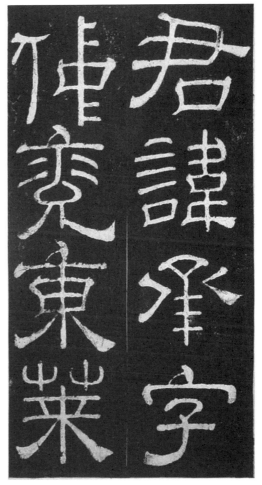

东汉　夏承碑（局部）

得名一时者，盖去当时华饰之篆，而直法李斯之旧观耳。至若钟元常之三《表》，其《戎路》尤见分法之浓。北齐之《金刚经》，徂徕二摩崖，实亦受《夏承》《华山》之遗意云。

唐人初年学分书，如太宗是。而至盛唐，玄宗又改其习，如御书之《孝经》《泰山铭》之类。可见其新起风气，抑亦与文学共同进展欤？

中國書學精讀与析要

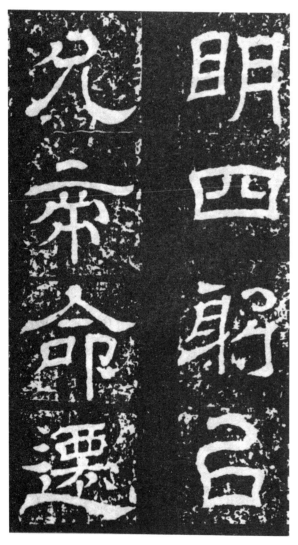

魏 王基碑（局部）

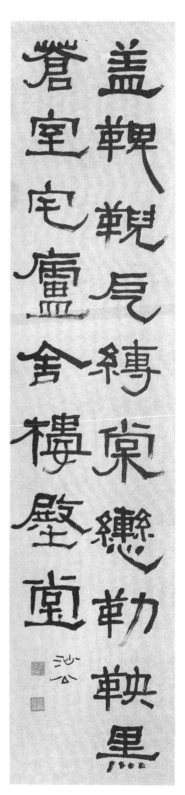

胡小石 隶书《急就篇》句

■

■ 分书之影响

自夏承系以来，分书已极。当求其影响以入篆，或成飞白。

（一）入篆。　魏晋南北朝无篆书，至其篆书皆含分意甚重。如《天发神谶》，其体为篆，其笔则分，此实八分之篆。当时碑之额，皆此种八分之篆。如《中岳灵碑》《南石窟寺》，其结体笔意均与《天发神谶》同。又《高贞》《高庆》《高盛》三碑之额亦分势之篆，而分变转放之势已流于诡异，是书之魔矣。至初唐犹然。乃李阳冰师李斯，翟令问法《魏石经》，篆始革分书入篆之风气云。

（二）飞白。　白者，帛也，以帛书也。始起于蔡邕，邕见鸿都门刻石经时，匠人用帚，因悟成飞白书。飞白疏豪如帚，其用笔亦白，分化出。当时分书极盛，八分用笔转放处，出入清楚而明显。故飞白疏豪转放，洞达而多波磔，与分书同矣。梁之萧子云一字飞白最有名。若唐《升仙太子碑》为飞白。日僧空海法师来学，甚精此书，可影见。近代能者，乾隆中张燕昌。至今此道实绝，若流俗之飞白，则真以白书矣。

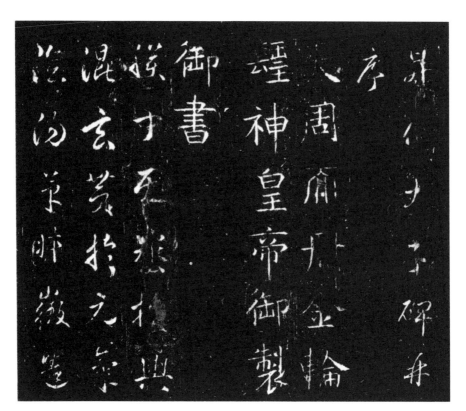

唐　升仙太子碑（局部）

■ 章草

章草者，向有数说，以为起于章帝（章帝为东汉第三代帝），此说实甚谬。盖章草为奏章急用之草书。章草起于汉，犹隶书兴于秦。西汉隶书盛时，章草亦继之而起。隶书解篆而成，章草又解隶而成。分书为隶之华饰，章草则隶之减省，并时而起也。汉人章草中，又往往见分势。今世存有名章草松江府学本，以为三国时吴人皇象所书之《急就章》，实元末宋仲温辈所摹临。今观《汉晋木简》，"天汉三年"一条为章草，而含有分势。晋人十章，过江衣带之章草，其势于木简中想象得之。至简中神爵四年一简章草，是章帝时已有章草。章草固为解隶而成，而去隶未远，犹存隶意，每字不相牵连，是此时章草之特点。世称汉人草书者，即此种章草。张芝伯英，号称"草圣"，当工此种章草。宋拓《大观帖》中之张草"九月一日"一条，可证其为章草。又吴皇象之草书、晋束皙之《月仪》，亦皆章草。清宫所存《三希堂法帖》，若元赵孟頫之《急就章》、元宋仲温均学章草，然皆形似，字字如算子。盖自唐以后，去隶既远，狂草已盛行，学草书皆不整，而学章草不能得汉人之严整，而至如算子。今果欲学章草，不如取法《流沙坠简》中之章草。

草书之称者又从章草中化成也。章草字字分立，草书则字字相连。汉人草书皆含有隶分势，真正草书实成于晋代。如东晋初年张华、王导之书，皆上下相连。唯晋人草书，当推王氏羲、献之父子。书之至晋有王羲之，犹诗之至唐有杜少陵。王氏迹之留于今者，唯见于简札，如《十七帖》。其子献之，则又化乃翁之草而成狂草，南朝人极重之。至唐初，太宗独好右军书。王氏父子二人于晋皆负善书盛名，然父子不相承。右军书为晋代流行草书，集而成就之，犹存章草之遗意，故每笔多小相承。若献之之狂草，则真正草书之肇也。

自后草书分为二系：一右军系，一大令系。隋之智永法师书，羲之之流也。若唐太宗、李怀琳、孙过庭，宋薛绍彭，元赵孟頫，皆与右军成一系。大王之书流风至此已盛。小王大令之狂草，若张旭、怀素，其尤也。实以右军书高，学者劳而无功，故皆避难，易法狂草。若祝枝山，亦法大令之佳者。日人来学于唐，亦带狂草归，风被于扶桑云。

第一急就奇觚與眾異　羅列

諸物名姓字分別部居不雜

廁用日約諸物名姓字分別

部居不雜　勉力務

十七日先书，郗司马未
去，即日得足下书，为慰。先书
以具，示复数字

吾前东，粗足作佳观。吾
为逸民之怀久矣，足下何
以等复及此，似梦中语耶

■ 真书

隶书一名，自秦有隶书，而汉及唐皆沿用之。就汉代论，其无波磔者为隶，有波磔者为分。而书史论著上引用皆无分别，犹"文"之与"字"，分言之，"文""字"各不同，合言之则一。汉人八分，亦称为隶。《后汉书·蔡邕传》熹平中《三体石经》（实误，《三体石经》立于魏，当时所立《一字石经》），所谓三体者，古文、篆、隶。今观此隶书，实分书。真书又称为隶，曰今隶。《南北史》言工书者曰工隶，曰工草隶，而未言工真书。《晋书》太宗御制王羲之传（太宗创业，英雄天子，文、诗崇谢灵运，字宗王羲之，御撰二人传）赞文，所称真书之名，始见于此。王氏羲、献，今无一石，盖南朝禁士大夫立碑，若《黄庭经》《曹娥碑》是真书。

魏　正始三体石经

魏　钟繇
贺捷表（局部）

戎衆作氣旬月之間廓清蟻聚當時實用故

山陽太守關内焦李立之策尅期城事不差豪

駿先帝賞以封爵授以勤錄念臣羅征旅食

許不漆爲廉使衣食足充臣愚欲望聖德錄

其舊勲於其老國復俾一州伊蹤報勳

　　真书之名，虽始于唐，其绝对时间又难言。清代乾隆以后，碑学盛，而分帖、碑二派。丛帖之流传于今者，北宋之《淳化帖》《大观帖》，亦皆摹写刻之。碑多真迹，故谓一《阁帖》不如一残碑。学碑者皆轻帖。有名之《兰亭禊帖》，亦唐人所摹写。凡魏晋以下帖简，皆唐人所揣摹，又或一二人之伪造。而论者则以为八分盛，不当有如此之真书，故推断其为伪。如钟元常之《上尊号奏》为分书，而三《表》则真书。而右军之真书，又实源于钟。《淳化》及各种《阁帖》，或有真伪优劣，然不能言当魏晋中无真书。今就《汉晋木简》观之，汉代已有偶见真书矣。如建武廿六年一条（《木简》九十页）为真书意，是光武时已有真书。又始建国一条（《木简》十六页），亦真书，王莽中已有真书。是真书之源颇早。真书之体减省分势，是自秦至此，书体之变化，破篆为隶，隶华饰为分，分之减省而为真书。鄯善吐峪沟所出经卷遗字为真书。楼兰故址古文书，令柏书牍为真书（《晋书》西凉张骏传参看）。若元康六年（晋武年号，四六页）、永嘉六年（晋怀年号），俱为真书。书而已行于晋是证。《阁帖》固为摹写，而非伪也。阮芸台辈之非《阁帖》，证以木简，可明之矣。其理犹各时代有各种文体、思想、宗教并存在一也。

　　下至行书，行书之名究始于何时，其体则介于真、草之间，或亦与真书同时起者。三《表》、《兰亭》，真书亦行书也。古之真书，不必如今之严整云。

两晋南北朝

■

■ 南北书体之分趋

自后汉末三国，中国政治南北分立，虽西晋统一，然未久又分。北方河洛间皆胡人，中原人士南渡江左，南北分立，凡数百年。《北史·儒林传》叙云："大抵南北所为章句，好尚互有不同。(中略)南人约简，得其英华。北学深芜，穷其枝叶。"《文苑传》又言曰："江左宫商发越，贵于清绮；河朔词义贞刚，重乎气质。气质则理胜其辞，清绮则文过其意。理深者便于时用，文华者宜于歌咏。"盖河洛人厚重，江左明敏空虚。江左《周易》则王辅嗣，《尚书》则孔安国，《左传》则杜元凯；河洛《左传》则服子慎，《尚书》《周易》则郑康成，《诗》则并主于毛公，《礼》则同遵郑氏。要之，南人好新颖，北人保守。自汉末天下混乱，儒家失其统驭，若王、何辈以玄学解《易》，南人有三玄《周易》《老》《庄》，故南人之《易》取王去郑，以王氏尚玄虚。北人言数，南人好理。虽然，玄学实源于北，王、何辈皆北人。而渡江后，玄风清谈之风被一时。故南朝初年，史无《儒林传》，至梁武始有《儒林传》。是时北人精经学。今以书体论之，八分为表现真实人生，用笔八面周到。真书则空流圆转，表现玄冥之思想。北人存八分，是儒家。南人兴真书，足玄风也。南北分立之势，既起于三国。曹氏淹有河洛，火铷汀东，刘镇蜀汉。以碑表文学，皆蔚然可观。蜀独无闻焉，岂国是初奠，无暇及之耶？魏碑如《上尊号奏》等；吴之孙皓时，凤凰元年《九真太守谷朗碑》，今存莱阳，是适武(帝)时，是碑为真书。北方同时有《孙夫人碑》，山东新太康二年之分书。二碑同年，而南北书风判然。政治之分立，影响文化之隔绝，昭然若见。

■ 论钟王真书

　　钟书真书，影响南北朝颇甚。钟书今略就<u>丛帖</u>中推想一二。而<u>丛帖</u>多唐宋人所摹刻，证以木简。虽摹刻，与真迹相去不远。钟书之有名而今可见者，如《宣示》《力命》《荐季直》《戎路》，帖若《墓田丙舍帖》《忧虞帖》《白骑帖》等。右军初实师钟。六朝人称钟书"群鸿戏海，舞鹤游天"。六朝人所见钟书，相去未远，（比今者）自真实。就此二语以推想钟书，所谓"鹤""鸿"，禽而有翅高骞，是知钟书尚方而放，有分书之波磔。今从流沙简（《汉晋木简》）推其遗意，如"始建国建武二六年"一条，当为钟书之势。每代大书家皆集当时风尚而大成之，于晋简残纸中，亦略可见钟书势。及过江后王廙、谢安、庚亮辈，亦学钟书。今钟书于《淳化》《大观》二帖中颇收藏，而南宋孝宗中之《淳熙秘阁续法帖》最佳，有《力命》《荐季直》《戎路》三表，《力命》出王临，

魏　钟繇
群臣上尊号奏

晋　王羲之
黄庭经（局部）

黄庭

上有黄庭下有關元前有幽闢後有命門嘘吸廬外出
入丹田審能行之可長存黄庭中人衣朱衣關門壯籥
蓋兩扉幽關俠之高巍巍丹田之中精氣微玉池清水上
生肥靈根堅志不衰中池有士服赤朱横下三寸神所居
中外相距重閉之神廬之中務脩治玄廱氣管受精符

《戎路》最佳，《荐季直》次之，《戎路》平整方拓，与《上尊号凑》相去实不远，所写经文况之民间书体亦极相似，用笔波磔而重（看《木简》十六页）。《戎路》一表宽放安翔，所谓"群鸿戏海，舞鹤游天"是也。王书以《兰亭》最佳，而《黄庭经》《乐毅论》《曹娥碑》《东方画赞》亦皆佳者。临川李氏所藏越州石氏本晋唐小楷十种，皆精绝者。当时评王书"龙跳天门，虎卧凤阁"，言其雄健也。王书波磔不多而闲熟，龙虎无羽翅也。钟书尚方，王初固法锺书，而后自变成一家，其用笔雄勒而多曲。自过江以来皆法钟书，至右军略变王书。而王真书中《曹娥碑》纯钟势，《黄庭经》《乐毅论》《东方画赞》王自运书。钟书中之《力命》《宣示》，则王之家法临钟书。世称《曹娥碑》似孝女，《黄庭》有道气，小王之《洛神赋》为水仙，今观诸书，信不诬矣。盖古人之书，视其文章而后舒其气，而运笔。《东方画赞》已开欧势。

夫妙静虚凝聖蹤難尋悵怕無相

非有心能知雖形言幽絕誕迹三

千慈悲内发欲濟危拨苦演十二

曉群情觢三車運諸子

夫妙静虚凝聖蹤難尋悵怕無相

矯矯先生肥遁居貞退弗終否

進亦避榮臨世濯足稀古振纓

涅而濁能清

胡小石　临王羲之《东方朔画像赞》　　　　　胡小石　临《刘碑造像》

■ 论兰亭帖

　　中国论书掌故绪多而难，无有出《兰亭》（右）者。《兰亭》为诗叙，称《兰亭集序》，永和癸丑三月三日，谢安辈于山阴晏乐修被褉之礼，既联诗，右军书序。而右军时年不过三十三，其得名之早，足垂千古。始见于刘义庆《世说新语》刘孝标注引曰"临河集序"，略有出入。在法帖中，源流考略最详。宋人考《兰亭集》成卷帙，如桑世昌《兰亭考》、俞松《兰亭续考》，清之翁方纲。近代之沈曾植（嘉兴前辈）《寐叟题跋》，实称第一。唐之何延之《兰亭记》，始言其始终。《兰亭叙》凡廿八行三百廿四字，茧纸鼠须笔书成。是书变化妙奥，其中"之"字凡二十，而无一相同者。王后自复更书数

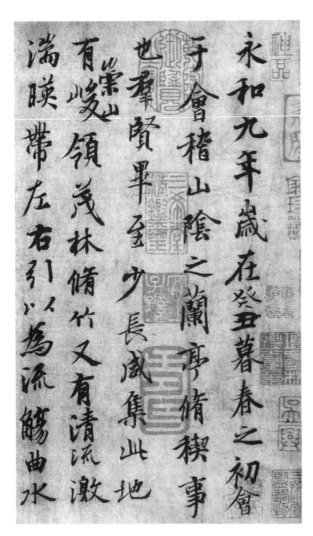

唐　冯承素摹本《兰亭序》（局部）

通，竟莫之及。是亦神妙所至，时兴会，非可力为。当时藏之内府，及梁代侯景之乱，复出民间，归其七世孙（徽之之后）智永禅师所宝。禅师居山阴永临寺，书真草（《千字文》）八百本，退笔成冢，户限裹铁，足见求书之众，固名盛一时。师死，传之至辩才。《兰亭》书于山阴，复藏之于山阴。及唐太宗皇帝北人而雅爱南书，尤笃好右军，贵有九州，而汲汲然以不见《兰亭》为憾。后物色萧翼，翼文采俊彦，受诏至山阴，赂之辩才，归太宗。太宗临崩，遗诏以《兰亭》为殉。高宗啼泣受命，果以《兰亭》葬之昭陵。五代朱温之乱，挖掘昭陵，《兰亭》或重出人间，不知所归。今世所流传者，皆非真迹。初为宫中响拓双钩。周兴嗣一夜拓王书《千字文》而发尽白。太宗时临《兰亭》者，虞世南、欧阳询、褚遂良三人。虞氏本宦于隋，至太宗时已是先朝老臣。按《兰亭》究若何，今日实不能知。而今所存最佳者，曰定武本。盖玄宗中所刻，石藏于内库。米温篡唐，尽搜洛下辎玩入汴，《兰亭》片石与焉。泊辽人破石晋于汴，又携珍宝北去，此刻弃诸野，定武老儒得之。宋祁子京守定州，出官帑赎收库中。

元祐中，定州守薛珦及子绍彭（书法亦宗大王），盗此石去，刻其赝于库中，而于原刻故损之。今所见之"湍""流""带""石""天"五字损本是。宋以来《兰亭》分二系，曰定武本，曰神龙本。而二系中又纷纷数十，其布白、行款、字数皆同，而书神采自异，略论之于后。

一、**定武本。**　是本向为世所重，实出欧摹，用笔重厚。世所珍视者，为定武瘦本，定武本所凡数十种，其著者：

（一）孙退谷所藏定武瘦本。

（二）赵子固入水《兰亭》。本为姜白石之所藏，归子固（子昂兄），子固堕水，怀《兰亭》出，《兰亭》于此，他无问矣。

（三）独孤长老本。赠之赵子昂，有子昂所跋十三字。

（四）东阳本。盖刻于京华。

（五）国学本。南宋时刻于太学中。

（六）韩珠船本。或以为唐本，非也，实宋刻。

（七）汪容甫本。汪虽详考，自幸怀宝，诸定武中汪本最劣。

右各有名定武本，行款字数皆同，所异者神貌耳。

二、**神龙本。**　所谓神龙本，盖有半残二字神龙印。是本字极流丽，褚遂良所摹：

（一）唐临绢本。

（二）颖上本。

（三）宋仲温本（以为定武本，大误）。

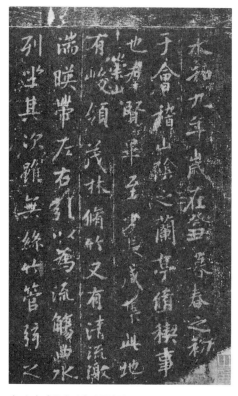

定武本《兰亭序》（局部）

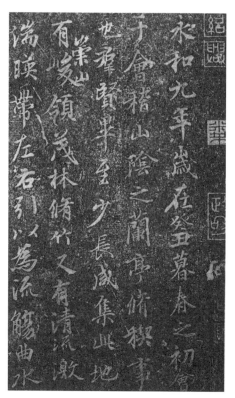

神龙本《兰亭序》（局部）

颍上本《兰亭序》（局部）

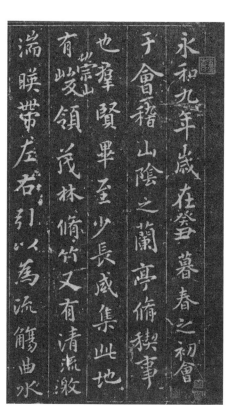

开皇本《兰亭序》（局部）

中國書學精讀与析要

三、虞摹本。 传者少，瘦而整。

四、薛摹本。 薛稷摹，亦纤劲流丽。

五、潘贵姬本。 似亦伪托，柔弱，品甚低。

六、开皇本。 今世所存书本，要皆非王氏真迹，而开皇本当属最早，后有开皇十八年三月廿日字。开皇为隋文帝年号。中数行神采特佳，亟似智永禅师真草墨迹，或即禅师所临。其结体与章草相去实不远，而字不作势。

《兰亭》一帖，向之论者纷靡，多莫有确断语。其书不作势而高妙，使学者无迹可寻。六朝人书尚天趣，唐尚法，宋人则以势胜。宋人学右军书，而无人善《兰亭》。《兰亭》之佳，在全部意境。廿八行三百廿四字，如一架好桥梁，不可以一字一笔论其佳，亦不能点出其一画之劣者。犹《古诗十九首》，似甚平淡无一句聪明语，而全篇重厚，又不能或去其一。故世学《兰亭》者，不敢或变其章法布白，职是也。

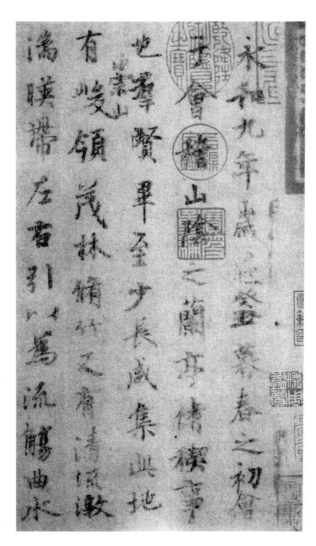

虞摹本《兰亭序》（局部）

五代中，杨凝式少师《韭花帖》，虽数十字，盖学《兰亭》也。黄山谷能右军书，而最服杨少师，故其诗云："俗书喜作兰亭面，欲换凡骨无金丹。谁知洛阳杨风子，下笔却到乌丝阑。"学右军能得其神者，安详而有天趣。所谓乌丝阑，行间之夹线也。盖论杨书，学《兰亭》而能知其布白矣。故学书之柯格无格，亦成一大学问。

学书之有八法，盖始于《兰亭》之"永"字。略论之：

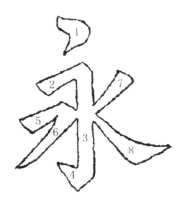

1. 曰侧，点也，毫锋侧入。

2. 曰勒，唐谓之画，以笔勾勒之。

3. 努，竖立也，用笔当鼓努之。

4. 趯，勾也。

5. 曰策，用笔仰出也。

6. 曰掠，撇也，用笔须决。

7. 曰啄，如鸟啄，神劲而速忽。

8. 曰磔，波磔也，用笔捺开。

八法唯适用于真书，有今隶而后生八法。

晚近李文田（精西北地理）跋汪容甫本《兰亭》而疑《兰亭》为唐人书，全非右军面目，以《世说》所引文与今《兰亭》不符。然古人注引，向不录全文。氏又以《兰亭》为昭陵诸碑伯仲，真正之《兰亭》当似二《爨》。此说于五十年前似甚动听，时皆重碑而轻帖，《兰亭》固不免。唐人之所摹果伪托，唐人去古未远，当不至动太宗之好；若智永、辩才，皆能书者。佐以今日所见木简，非但六朝有真书，汉人且有真书矣。书体犹文体，每一时代皆有各种书体存在云。《兰亭》固非真迹，出自摹拓，要亦有所本，不能以伪托一言抹杀也。

胡小石　临王羲之《初月帖》　　　　胡小石　临王羲之书札

■ 王大令献之子敬

王大令为右军幼子，自少能书。七岁学书，右军自后取接笔，不拔，右军以是惊叹。生平所存，唯十三行之《洛神赋》及《保母志》。《保母志》后出，刻于砖上，恐是好事者伪托。《十三行》有宋代所刻之玉版本，又分青玉版与白玉版二种，犹《兰亭》之有神龙与定武也。青玉版有柳诚玄所跋。

白玉版瘦本，久藏杭郡吴姓家，此本以骨胜。青玉版肥本，或言为宣和内府刻。青玉版为半闲堂贾氏刻，明万历中出于葛岭，是地半闲堂旧址。

此书去《兰亭》甚远，颇有小篆遗意。右军源出钟，钟尚删，而右军一变而成曲，大令则尚直。可见献、羲父子之不同，足见同一时代书法固不相习也。右军革钟书，献之又革羲之书。

至若草书，右军为章草，略含分势；小王狂草而圆转，实亦篆势。分书盛于东汉，至末流至奇诡。六朝人好闲逸和趣，二王故皆去分势，而大令尤甚，时人特重之。至右军书，至唐人宗始重之。至后张旭善狂草书，又能真书。如《郎官石柱记》，实出《十三行》。唐人书学子敬，佳者唯张氏一人耳。

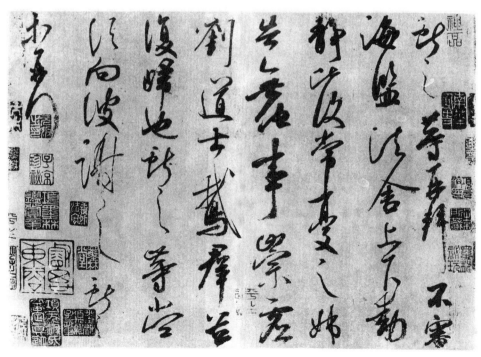

晋 王献之 鹅群帖

晋 王献之
小楷洛神赋十三行

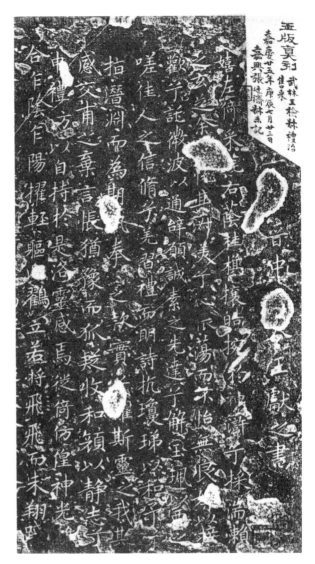

子敬书亦有祖郗鉴者，子敬初本郗氏婿，后以尚主而退郗氏婚，故以为终身大恨。

文学、书学、雕刻，一切艺术每相构通于一时代之变化，有互相关系，一机动而万绪系之，今以书学而及夫雕刻。言书之有宫格，犹简札之有八行，八行、宫格皆字之背景。汉人之分字，石碑为其背境；金文，鼎彝为其背境。鼎彝之文缕，犹碑额晕缘侧是也。金文之方圆与刻缕之雷环细密变，而汉隶之变亦视刻文变。南宋洪适《隶续》（五、六两卷）而论及碑图，是中国人于六七百年前，固论及碑图矣。碑额旧有圭形∩及圆形∩二种；而上又有晕，二道或三道晕。盖古者朴质之图案。晕者，日月之晕，取象天文。碑铭之日月之间，犹言人接日月间也。碑之有晕，其风实被四表。至后西南蜀中始革其风，于晕之二端刻以龙首。如后汉末年，高颐为益州太守，樊敏（为巴郡太守，而两碑均刻两龙蟠其首）。

唐 张旭
郎官石柱记（局部）

　　若今可见之萧梁时墓上石刻石兽，如龙而生翼，西方学者见而异之，以为小亚细亚传人，其实汉代早已见之。所至西晋时之碑，则去晕，如张朗之碑，有二龙之首立于晕端下。至北魏之《嵩高灵庙碑》，则全为龙形，而生角龙首向下视，分垂左右相对，一身牵连。至东魏《李仲璇碑》，二龙相纠，刻有鳞甲文缕。乃至于唐诸陵庙碑，刻龙之交纠花纹尤美。此风直至近代，虽然工固细，视唐人已失其深厚矣。南北朝之碑铭花纹相因缘，故有人看碑，于其下坐卧三日，可知一时代文字、雕刻互相调和不能分也。世之拓碑只及文字，未及其纹缕，是大失时代艺术之价值。

　　过江以真书知名，又好草隶以至狂草。盖自王弼、何晏倡玄风，至晋尤盛。汉人重儒学，东晋人好玄，是去人事而返之自然，脱离实在而至玄虚。是狂草书，是代表抽象之人生。自象形文字至草书，是由具体演进而至于抽象云。

　　汉人之分书，转折分明，有人事可求。而晋人狂草，变幻无迹，是出人事而至于自然冥渺。文学亦然。汉人文章言人事，晋人文章老庄、释佛、山水。汉人之图，皆刻历史上实在人生；晋人之图，多美妙而神灵。洛阳出土古墓横楣之画像，似女子争扭，神采隽逸，惜今入波士顿。观晋人之画，衣带飘举，无灵渺无穷之天趣，实与汉人判然。夫古诗皆言人事，至晋始咏山水诗。山水画亦始于晋，如顾恺之之《洛神图》《女史箴》，有自然之趣。或言此非真迹。然视画中之文字，其书体固非梁陈以下者，或梁陈人所摹。惜《洛神图》已流入外国。要之，魏晋思想玄风，书尚草，文学、画尚山水，皆同一境界焉。

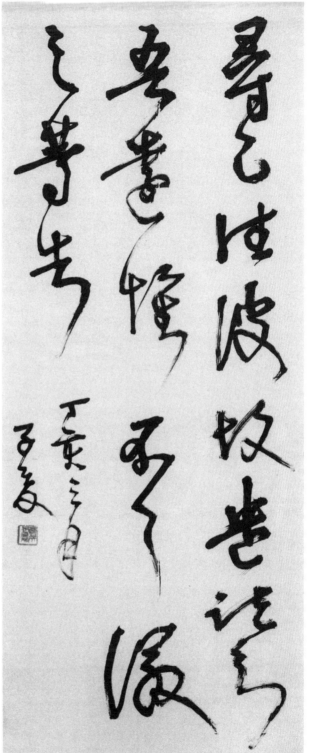

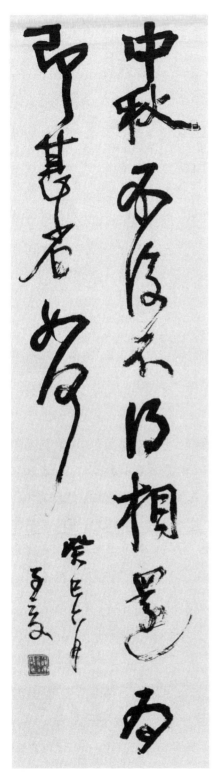

胡小石　临王献之《中秋帖》　　　　　　　　胡小石　临王献之杂帖

■ 北朝碑版

北朝为对南朝而言，自后魏道武始，而与刘宋相对峙，当时之形势如下图：

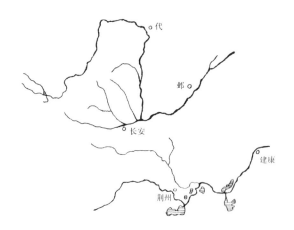

北朝，自魏拓跋氏始都代，因以为国号，如华岳庙曰"大代华岳庙"，及孝文崇尚华夏文化，自山西大同内徙入洛（太和十七、十八年中），居晋之故都。未几又分为二，其一入长安，其一入安阳。长安者曰西魏，旋为后周篡；都邺者为东魏，高欢氏篡之，是为北齐。北齐为后周所灭，隋又灭后周，南吞陈而统一对峙之势。南朝自晋渡江皆都建业，元帝时入都江宁。所谓六朝者，自孙吴大帝至晋、宋、齐、梁、陈也。李延寿所修《北史》，自魏至隋。然隋实统一局面，固不能纳入《北史》中，今以魏至后周为北朝云。

北魏之书风，面貌颇多。要之，以今隶为主。今隶由八分生，当其时为十六国之纷乱。是时碑：

（一）秦之《邓太尉（艾）祠碑》。

（二）《广武将军碑》。此刻久失，十五年前又得之，书体亦分隶势。

（三）《沮渠安周造像碑》。为北凉所立，流入德国。端方出国时见之，商之外人而得拓，是亦分势。

南北朝书之不同者，视其含分势之多寡。北朝用分势特久，尚保守旧习；而南人力求去分势。故北朝自魏至周，纯用分势，如《高长恭碑》（真词中之兰陵王本氏，貌美如女子而善战，然恐威仪不足服敌人，每临阵必带假面），此碑祖《夏承》《华山》笔势，

虽分书而诡怪，失东汉分书之趣，是可知 代有一代书体之美。过此临摹，特余气游魂耳。南北朝之佳者，能分书之今隶，故取书体，篆在周秦，隶在秦汉，分在汉魏，真草在南北朝。唐宋以后，不足观矣。今论北朝书，亦当取今隶为主，今隶为当时所辟之新世界，面貌颇多，分类殊非易。

北朝真书尚天趣，唐人真书平整。如颜鲁公之《茅山李君碑》，平整有法。而北碑之《石门铭》，其天趣足动人。自唐以后，书皆匀称，世之学书者，鲜能知书之天趣。试观泰山经石峪《金刚经》，皆不整欹势，如"无"字偏左，"边"上宽下挤，其风韵唐以后所不能也。北朝书尚天趣，唐书有法，至宋既无天趣又无法度，唯取势耳。近陕西之魏人造像书，大小参差，横直欹斜，今人多非之，实受唐人影响，不知其佳正以此。然此可与识者语，故唐太宗论其似欹反正。李梅庵先生曰，六朝人书，用笔有弹力，结体当得其重心，故似欹实正。常人以造像匠书，而不知虽匠书，乃独存其风味，非必是古而非今。何则？礼失而求诸野。古之匠书，今士人固不知也。证以日人之学书，日人唐时来华，学

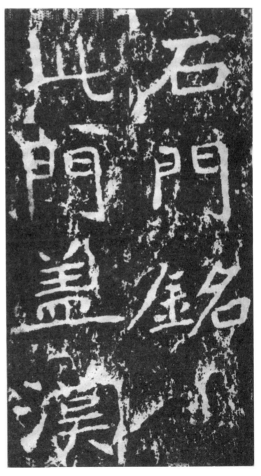

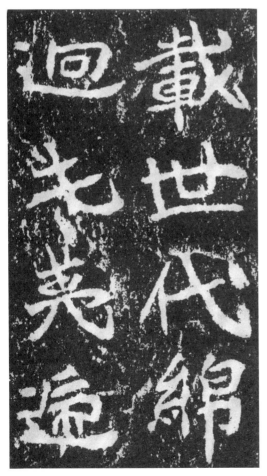

汉 石门铭（局部）

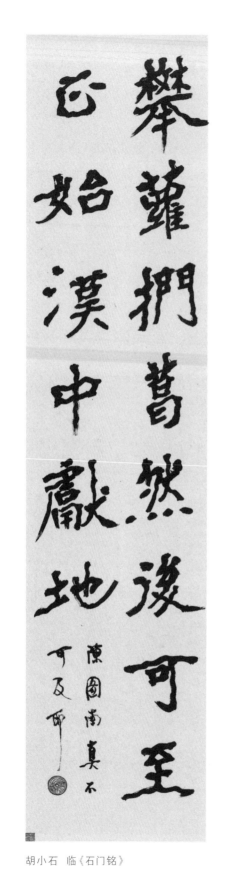

胡小石　临《石门铭》

得中国古代书风归，风被朝野，故今之徒隶犹书有中国唐风一二，而士流模仿宋明书反失之矣。盖士之始常蓬勃有好气象。书犹文体也，于赋若《楚骚》，于诗若《十九首》，于文若《史记》，于词若柳，于曲若《牡丹亭》，六朝真书也；若汉赋，齐梁声律诗，《汉书》，二窗，《长生殿》，唐人之真书耳。书体至宋以后，更何足论，故宋人鲜能碑者。

北朝人分书尚轮廓，用笔极方，世以为此石工刻成，实非。其用笔风尚如此，时人人能也。如北齐《韩宝晖墓志》《标异乡石柱》，其额数字中用笔转折，可见北朝笔法（乡人忌，无拓本）。若"颂字"之 𠃌，侧入转而后撇，《夏承》之"任" 𠄌 用笔同。若横画 —，收锋向上。若 ，每一转而数换笔，当细心求其用笔。又若高昌国墓志，北魏人墨迹，转处亦三换笔，若 月，盖皆祖《夏承》《华山》。时南朝之刻，如梁刻侍中抚将军吴平忠侯萧景神道石柱题额（今在太平门外，一正一反，盖华表左右侍立，顺其势，故反刻字），其锋向下垂，然甚藏。故龙门造像之方笔同此法。而谓石匠刻手，视此可反矣。

求北方名书家，亦于诸史中求。然读史记载，今求其人墨迹，百不存一，与南朝名家书迹不可见，一也。北方大族，北魏初年有崔、卢二氏，犹南之王、谢。《魏书·崔浩传》（魏道武开国人，修史遭灭族祸），浩家数世善书，然今不见其书迹。至各名家亦然。至（令狐德棻修）《周书·王褒庾信传》：初，北朝赵文渊善书，及王褒入洛，北人学赵书者皆趋王，而赵亦学王书。赵文渊书迹见《华岳颂》，有题名，分势而甚诡异。北魏人立碑，犹汉人立碑，向不题

名，而郑道昭独有名。《郑文公碑》，题名碑，见山东掖县，《魏书》有传，附乃父郑羲传后。又《石门铭》题为太原王远，王远之名不见于史传，抑亦当时之能书者，自署其官典签。后至北齐中，有山西《报德像》、燕州《释仙书》、泰山经石峪《金刚经》，从其附近徂徕山摩崖，有题王子椿，此经或亦王氏手迹。磁州《唐邕写经》，邕，北齐士族。史传之记善书者不见，即有一二，又不可信，而所存碑又无姓氏。今唯于无名氏书迹，推想一代书风耳。

北魏一代书，碑刻尚多，当以太和中为中心，盖自孝文始重中华文化。魏初都代，至孝文迁洛，去胡语，改胡姓为汉姓，如拓跋之为元（见《魏书·官氏志》）。魏文化之高，孝文始。今论碑刻，亦以孝文为中心。时适南朝永明中，四声八病之说倡始时。至太和之前有二碑。

（一）《嵩高灵庙碑》。是碑在河南嵩山，太安二年建，为魏文成时，南朝则刘宋孝武孝建三年，道士寇谦之立，是人倡禅道合一，魏封为国师。

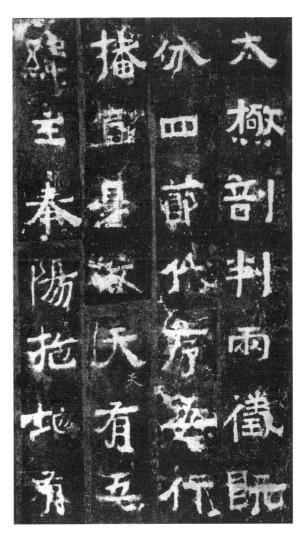

北魏

中岳嵩高灵庙碑（局部）

（二）定州中山郡赵琼为父母造弥勒像。是碑在山东黄县，为皇兴三年（造），（皇兴即）北魏献文第二纪元，南朝宋明帝泰始五年也。是刻论佛教（下脱。整理者按，此刻乃论佛教轮回。赵氏造此，祈求亡去父母兄长得以解脱苦难、托生福地）。

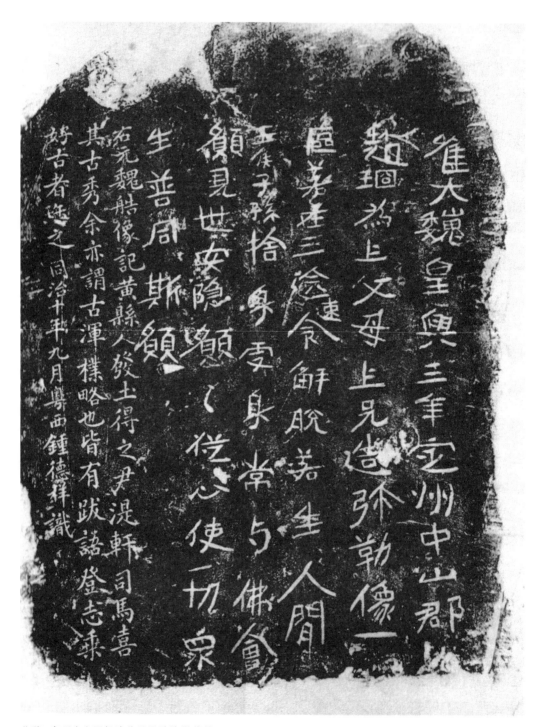

北魏　定州中山郡赵琼为父母造弥勒像铭

　　北方碑版、雕刻、造像、建筑多为佛教背景。虽然，太和以前究不多。北人供佛，其最大功德造像。造像有二地：大同云冈石窟寺，于山西北部，魏人都代时造，其雕刻多希腊、印度汇合趣味；至迁洛后，洛阳龙门造像，在中国本部，其刻多中华色彩。前者不刻字，后者刻字。而后者所记年号最多者，为太和而至唐代。至于南朝则摄山刻石，文惠太子始，时明山宾高士居此。然南朝造像气象不瑰特，非但不如云冈、龙门，视太原龙门山（天龙山）亦不及。刻书，今摄山大佛为后增，而有摩崖数字刻大佛后，为大通年号，凌长族题名。是为梁代南北朝艺术皆出于佛教，然南朝不如北朝伟大。书家之著者亦出北朝，如可考知之郑道昭。今以北朝魏、齐、周三代代表人物论之，魏以郑道昭，而齐则如王子椿是也。魏、齐、周三代，碑刻各不同，略分言之。

　　（一）魏以郑道昭第一，如《郑文公碑》是其著者也。立于永平四年，为北魏宣武中，时南朝梁天监十年也。字方径三寸，刻于千寻削壁，上依危崖，下临巨海，今之拓者犹苦之，而当时郑道昭书此石之精神亦瑰玮矣。而下碑题名有"永平四年岁在辛卯刊。上碑在直南十卅里天柱山之阳，此下碑也，以石好故于此刊之"之语，是知其必躬造崖书也。今世所拓云峰山全套数十种，其最佳者以此上下二碑，王氏《金石萃编》为之释文。又《观海章》《论经书诗》不见于《金石萃编》，后《式训堂丛书》收入《续古文考》中，字亦径三寸，又"白驹谷"数字，大径尺，皆郑书之佳者。其书宽博，犹存分势，有北人严肃气象，而雅则似南朝，是其为学者之书。较之南朝丹阳诸碑，如"太祖文皇帝"数字亦径尺，同时刻，无北人之峥嵘，而有雅逸之致。是南北人物之不同，尽于书中见之。郑书法度森严而有天趣，其结构分毫不可苟移，是即其高而难也。况之龙门造像太和廿品中，用笔皆方而取横势，此洛派气味相同也。道昭荥阳世族，足见北魏都城附近之书风皆同于郑云。

（二）齐（附周）之诸刻，多在山东泰山附近。其刻石最伟大者，岩泰山经石峪《金刚经》。此摹崖古今未有也。《金刚经》刻石，自符秦至今有六译，此刻为大般若部，北齐人皆好之。而今世所常见者为鸠摩罗什所译，意译者，其文美。魏译者，为菩提留支译，直译，此世所知名也。总凡四千余文，经石峪所刻凡九百又二字，是其四分之一耳。盖此伟大刻石，恐财力不及耳，然已足惊人。此刻无题名，于十八年前曾考为王子椿书。王氏宰梁文县，好刻佛经，王书之"大空佛"数字，绝似经石峪经。又其附近徂徕山摩崖书，亦似经石峪经。以此旁证，知其为王书。古金石家亦曾言之，二刻笔势皆波谲云诡，纯是北方伟大气象。郑书为衣冠子弟，代表儒家；而此则茫乎其无涯涘矣，是亦书中之佛家矣。是此文与字恰相称矣。徂徕摩崖刻于武平元年，时南朝陈宣帝太建二年，又有《文殊般若经》，亦于此附近，或以为晋书，非也。其书体与此皆成一派。

北周包慎翁《匡喆刻经颂》，书径尺，大象元年刻于邹县之小铁山，极似王，非王书即学王氏者之所书也。又尖山摩崖之"大空王佛"四字，长丈许，是北碑之最大者。

磁州《唐邕刻石经》亦似此，其源盖皆出钟元常《荐季直表》。要之，北朝书以郑、王二家为代表，而王官县丞，无史传可考，而书独耿光于千古。

北齐
泰山金刚经（局部）

北朝名刻

（一）《石门铭》 此刻与《郑文公》同时，亦同为世所珍。然郑规矩整饬，此则自然富天趣。后之陈抟学此。时刘玉墓志极相似。

（二）《张猛龙》 今存山东曲阜孔庙。书体取纵势，与《郑文公》相反，用笔峻刻而□窍，似《汉景公》，又《贾使公碑》相似，河北之《杨翚碑》亦极似，用笔皆长，而收笔方。

（三）《张黑女志》 此书中心紧，四隔特长，本祖《曹全》，相似者有《敬使君碑》《□□造像》《修隽罗碑》。后之欧阳通实法此。

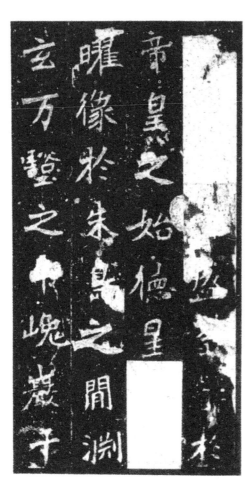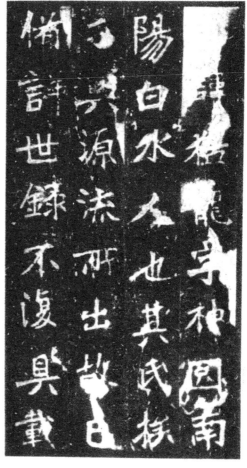

北魏 张猛龙碑（局部）

運謝星馳時流迅

速既彫桐枝復攜權

良木三河奄曜

嫗蔕燭廬感毛羣

悲傷羽禊

妻河北陳進壽女

壽為巨祿太守便

是瑰寶相暉瑗玉

黍卷俱以普泰元

年歲次辛亥

胡小石
临《张黑女志》

中國書學·精讀與析要

　　（四）《李仲璇修孔子庙碑》　此为东魏刻石，用笔颇似《张黑女》。此碑特异者，以篆字杂隶书中，前之隶、篆一定分者，至此而乱之。隋之《曹子建碑》，亦篆隶相杂。唐太宗《晋祠铭》则行草入碑，怀仁《集王圣教序》则草真相杂而书之。李邕、徐浩、张从申，皆书行书上碑矣。

　　（五）《刁遵志》　此书结体茂密而温厚，为六朝墓志之最高者。有陶濬宣心云所藏本，最佳。

（六）《皇甫驎志》　用笔瘦而空灵，处处断折。时魏和尚惠猛志最相似，唐之褚河南与此颇相似。

（七）《程喆碑》　今存于太原附近。用笔直，真书而上求隶意，真书中之特出也。唯南北朝之专文用笔如此。

（八）《李洪演造像》　此刻于百年前特盛行一时。此为北碑而有南法，极似《洛神赋》，造像中之最雅丽者，"严美"二字足以品之。若凝禅寺之《三级浮图颂》，北魏刻，略相似。

（九）《崔敬邕志》　此亦人间佳刻，偏旁巧妙，实开唐风，与六朝人不事事前布置者大不同。

北魏
皇甫驎志（局部）

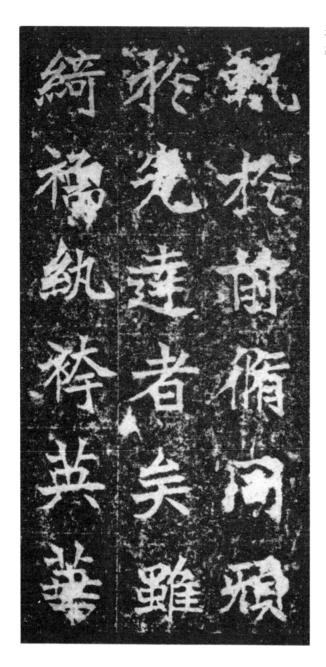

（十）《高贞》《高庆》　　二碑皆在山东德州，为魏碑中最整齐而少天趣，与《等慈寺碑》极相似。

魏碑面貌固多，然其大较略见于上述。齐、周二代本魏余风，而经石峪《金刚经》与《徂徕山摹崖》则是其特出者，瑰玮奇风，使人不可忘也。然距今岁月既久，世多伪刻，如李□志合数刻而成者。又后世洛阳出土之诸元墓志，尝风靡一时。然细玩之，其文卑下，其书无特殊面貌，知其伪也。

昔在中叶

作牧周

敻羲及汉

魏司舉

司空燭

徒不便

因

罏

罨

燭

廜

感

毛

羣

悲

傷

羽

祴

自高明無
稟陰陽
假置水
含五行之
故以清潔
純精含

所謂華蓋
秀氣雅性
相暉榮
高奇識
光照世君
量沖遠

中國書學 精讀 析要

太守便是
瓌寶相暎
毀玉彩卷

運謝星馳
時流迅
速既厰桐

妻河北
陳進壽女
壽為臣祿

俱以普
泰元年歲
次辛亥

■ 南朝碑刻

　　自宋以下，庾肩吾《书品》所论皆南朝名家，《书断》《述书赋》亦论南朝诸名家书。盖南人著书作文，皆详南而略北。《隋书·经籍志》多不及北人，故近人陕西张鹏一补《隋志》一卷，《经典释文》亦详南师。论书亦如是，庾氏南人也。而《书断》《述书赋》为唐人所著，亦略北人。盖书亡佚多也，如王僧虔、萧子云皆名书家，而字迹今不可见，亦唯就丛帖中略想象一二耳。

　　南碑最早者有"三爨"，《爨宝子》晋物，《爨龙颜》《爨王》刘宋时刻，皆在云南。三刻皆存分法。若刘氏志出爨氏，则伪也。他若一二造像、砖文有年号可考者论之：南齐无碑，吴郡造维卫佛像，永明六年造于浙江会稽，其气象上不及齐。而砖文中，永明元年及永明四年二砖尚佳。就宋、齐、梁、陈四代刻石（而论），唯梁代独多。南朝多真书，其地多在扬州汀东，今江宁附近也。王谢子弟久居者，羲、献遗风犹可想象。海内录梁石者，有《江宁金石记》（严观子晋辑）。其地域以句容、丹阳，远至湖北、四川，（若）湖北《程口碑》、四川荥阳、梁鄱阳王萧恢题名。

南朝（宋）
爨龙颜碑（局部）

丹阳萧顺之二阙《太祖文皇帝神道碑》，文帝为梁武父，萧氏本兰陵人，故葬丹阳。今犹可见二阙相对，故一反书之。当时实有之，为左书，视其笔势可证知。

江宁诸萧刻石，今存太平门外，有《萧景阙》《萧秀碑阴》《始兴王萧儋碑》。《始兴王萧儋碑》徐勉之文，贝义渊书。徐勉时宫中书，有名一时。《萧秀碑》不见其阳，而阴之题名人氏，足知江东之书尚存王谢家法，与北碑之气象大不同也。

句容茅山《旧馆坛碑》，上清真人许长史于梁时隐于此，茅山为仙家卅六洞天之一。江宁旧有葛洪、陶弘景炼丹于此。《旧馆坛碑》文为陶作，其第一行为陶书，下则弟子孙文韬书。今此石已失。前者章氏以明翻旧刻本求余跋，因得石印数种云。此书精妙，实与《萧儋》石同。

近代灵谷氏出土《梁天监造像》，为杨杏佛氏所得，似《萧秀西碑》，可见建康附近其书风皆相去不远。

就南朝诸石论，《萧儋碑》分势少而舒和雍容，结体多长，南书之特色。初唐之名家皆出此，如《庙堂碑》，要皆劲瘦而长，欧虞之风也。今所见唐拓《化度寺碑》，极似《萧秀》；宋拓之《虞恭公》《九成宫》，皆与建康诸名家相似。

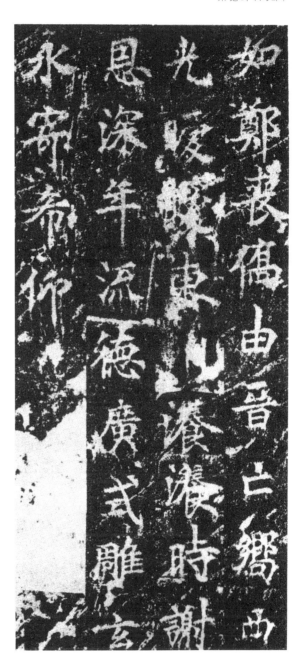

焦山之《瘗鹤铭》，今尚可见。世重水前拓本，盖此石入江中，每春夏水没，至秋冬水落石出，人拓之。及康熙中，陈沧洲鸿年为丹徒守府，以万牛出之，今留于寺。铭数十字，缺而不全。书以势胜，美妙出自然，布白之佳，世无其匹。宋黄鲁直晚年研此，尤着意于布白。至若米襄阳、陆务观均有题名，亦法其书法。此铭为记一死鹤，无姓名可考。曰"华阳真逸上皇山樵书"，或以为王右军书，以上皇山在山阴故云。又以为陶隐居，曾居华阳。下至顾况、皮日休，亦有考之。而清人之考订独佳，以句容之天监井书相似，定其为梁人书，且以为陶氏书。翁覃溪甚主此说，有《瘗鹤铭考补》。是石为左行摩崖，书文之佳相称，然细读之，单笔而放逸意直，不似梁代文章之细密而丽偶。以文论，为唐人文，且非唐初之王杨卢骆之文，或至元和中文。今去书体，而以文定为唐石，恐世有非者，移六朝之佳刻下入于唐。虽然，文体之定时代，识者知之。

陈碑少见。若《新罗王巡狩碑》，为高丽国立，已出中华之外，固无关于所欲论矣。

隋代

■

■

隋统一中华，开皇大业不过数十年，而石刻在百种以上，其特征有南北调和之趣味。自西魏至后周，如《华岳颂》是北派书，已至其极。王褒入洛，长安书风化为南派。实文渊之《华岳颂》，峥嵘之极，失其美感，无怪北人之去赵而皆趋于王之风。今观贝义渊之书，《始兴王》固足夺人之爱好也。是犹庚子山入洛不归，周旋河洛，北人之雄健散文，皆化身怡和之诗赋。若隋代之薛道衡、杨素，其诗赋优美，有南朝之趣。王褒、庚信北使，于政治上虽未成功，而文学、书学实导南北调和之风气。

唐代书家，欧、虞并称，二人者早仕于隋。虞世南父荔为南陈官，虞之与唐太宗相值，盖已晚年；欧父纥，亦南宦。然欧、虞皆南人。虞世南智永禅师弟子，欧阳询湘中长沙人，少师王书。隋虽自北周统一南朝，而书学、文学南北固无分也。

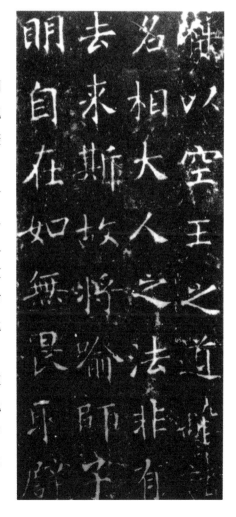

隋
龙藏寺碑（局部）

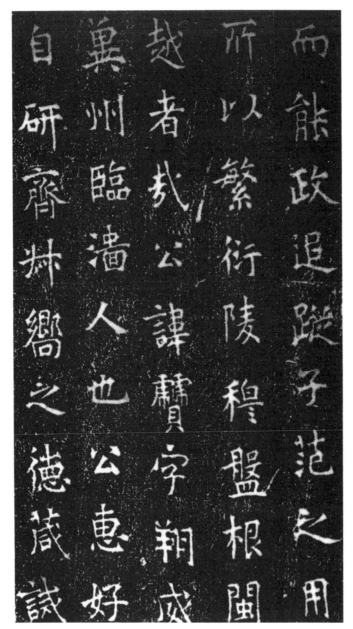

《龙藏寺碑》此与北魏碑大不同，有南意。

《启法寺碑》似《萧秀》。

《常丑奴志》细如丝发，明已失，世或见拓本一二耳。

《董美人志》细丽如其文。

《宁赞碑》刻于粤，是粤最古之书，似欧。

隋代国藏书之妙楷台。

美人董氏墓誌銘

美人姓董氏，汴州恭縣人也。祖佛子，齊涼州刺史、敦仁博洽。父後進，仕隋英雄，聲馳河渷、美水、體質閑華、天情婥約，以承親，合華吐豔，竜章鳳采，砌炳璀璨，績於芳林，絢繢於岩唉。既而摽譽鄉閭，炳懃米以接上、順以承親，合華吐豔，竜章鳳采。

芳蘭蕙既而來儀，飛鵬之巧，彈棊窈窕，巾角之豔，杳飄電裾之風颯飀。靚莊映池蓮鏡，澄窗月態轉，迴眸之豔，杳飄電裾之風颯飀。

委迤吹花迴雪，霜山第春秋一十七年，二月遘疾，至七月十四日戌，子終于仁壽宮山，弟十八日恐此遂于龍首原，辭之惟鑒設而興，見空想乃為銘曰：

賢芳上年以其羊泉，況弥嬬姑舒之魂，惻感興神，見空想父為銘曰。

摧朧煙故，愛而奉而；荒之術弦管，奉而重泉，濱弥念姑舒之；成唐獨絕，陽臺可憐花；田噫乎顏日，還隨後川比翼，孤栖同心故；源枕新餘心，長暄杳無人去防你；故悲人潛法，迆神真宅，歸骨此餘芳防你；

思人潛法，迆神真宅，歸骨此餘芳防你，泉路蕭蕭；白楊瓚孤山；靜松疎月，涼壒慈王理傳此；

惟開皇十七年歲次丁巳十月甲辰朔十二日乙卯上柱國益州總管蜀王製

高唐獨洛浦芝同心隻

絕陽臺茂瓊田窺風卷

可憐花嗟乎頰愁慎冰

耀芳圓日還隨寒淚枕

霞綺遙淺川比以醺董之華

天波驚翼孤插謂老樹著華

戊戌十一月學董美人行

唐及五代

■

■

唐代文学波腾，为中华文化之极盛，上可与汉并称雄。汉之分隶，唐之今隶，足代表二朝之磅礴精神。若以分名家者，是其次也，至篆亦其次也。如瞿令问、李阳冰能篆书，皆不能出李斯之右。八分至开、天中，气象始出上。若玄宗之《泰山铭》《石台孝经》，然不过《夏承》《华山》之流风。而代表唐代之书体，唯今隶与四六文、律诗并名于世。唐书与六朝不同者，就普通经生所写者观，如敦煌石室所出之写经，南北朝书有天趣而未妥帖，唐人则妥帖至工矣。是真书源于南北朝，而成于唐。犹沈约倡声偶诗，至唐而成律诗；骈俪文于六朝而成，唐之四六皆由散漫而至正整，犹人之儿童天趣，而至成人之成就。下此者，日就衰颓。故中国文化，唐以下不足观也。中国民族精神，至唐而后日以衰替矣。

唐三百余年中，书家虽多，然其风气以南书为向背，要皆以王氏父子为中心。太宗尚王右军书，后颜真卿力革王书风气。太宗与颜氏又为唐代书体之中心，太宗之《温泉铭》，颜氏之《祭侄稿》，其神貌之异趋判然。

唐　颜真卿　祭侄稿

■ 初唐书论

初唐碑刻之面目，尽在昭陵诸葬碑，最盛贞观、天圣中为中心。太宗于书好王右军，于文好大陆，《晋书》二传赞为御制。何氏之考《兰亭》，盖知其好之深也。世之王书，当时皆收入内府。右军书平生无一字立碑，《孝女曹娥碑》亦稿非石也。太宗好王书，以行书入碑，此去帖碑之界限。若《晋祠铭》（太原）、《温泉铭》，今犹可见。《晋祠铭》第一行以真书，下皆行书。

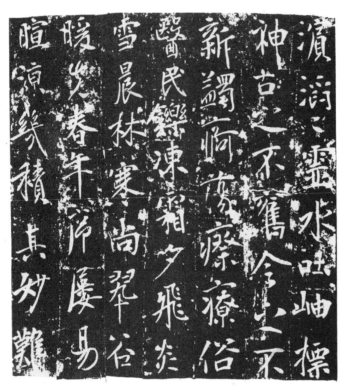

唐 李世民
温泉铭（局部）

唐 李世民
晋祠铭（局部）

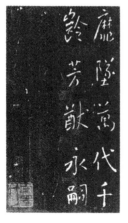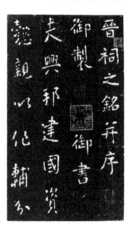

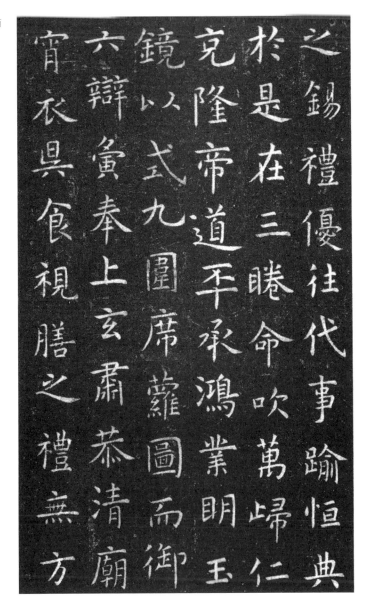

唐 虞世南
夫子庙堂碑（局部）

　　贞观中之名书家，以欧、虞、褚、薛四人。欧、虞自隋入唐，褚晚出，薛犹后辈，诸家书皆祖二王或略肖之。

　　虞世南，父荔，浙人。生于陈武帝永定二年，卒贞观十二年，年八十一。虞书存于今者，有《夫子庙堂碑》，以临川李藏本佳；汝南公主之墓志铭之墨迹。《庙堂》用笔内擫，不杂一笔外拓，已入王氏之室。盖少师智永，独得铁门限家法，信不诬也。其佳在不作势，似平淡闲雅，独高。若今世之陕州翻刻本，去之远矣，实似《萧儋》，盖相去不过数十年。虞书纡徐正大之风，不苟杂一笔分势，其纯粹欧不如也，贞观中能书之第一人。故虞卒后，太宗常有流水高山无可共论书之叹，后左右以褚上之。

唐　欧阳询
九成宫醴泉铭（局部）

唐　欧阳询
皇甫诞碑（局部）

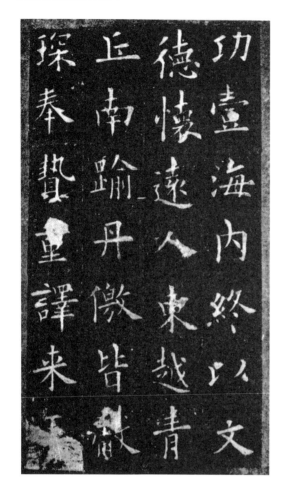

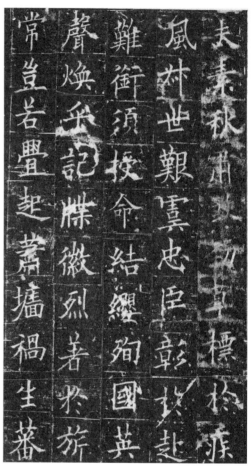

　　欧阳询信本。父纥，湘之长沙人。生永定元年，卒贞观十五年，八十五岁。为人短小敏捷，《白猿传》即讥其貌也。官不过东宫率更令，其书流传颇多，分篆皆能，视虞为杂。《九成宫醴泉》之额是其篆也，《房彦谦碑》是其分书，《皇甫府君碑》，欧书之特瘦者，与虞书同源异流，略有外拓势，戌削峻刻，于梁石中近于《萧秀碑阴》。世之论欧书者，以《化度寺碑》最有名，以临川李氏唐拓本存其韵。采翁方纲之跋。此碑据宋拓残块，以为欧书中之最古厚者。以唐拓较之，乃知其剥蚀也。欧书于当时声动海外，略带分势波磔，正以此不如虞书也，故列为第二。

　　褚遂良，父亮，与欧阳询相友善，故褚书少受欧之影响，褚氏生隋开皇十六年，高宗朝得罪武后，贬斥死于显庆四年，六十四岁。《孟藏法师》为褚书之最近欧者。《雁塔三藏圣教序》，空灵无迹，褚晚年成就之书，视《孟藏法师碑》为高。此序刻在长安曲江慈恩寺，高宗御制文赞美玄奘法师。

　　三家之书，用笔各不同，虞书锋敛，欧稍侈，而褚更侈。虞存山阴家法特多，书法中最难者。此三家实笼罩唐初一切，后之学王者多就褚，学虞者最少，可知右军书之难能可贵矣。

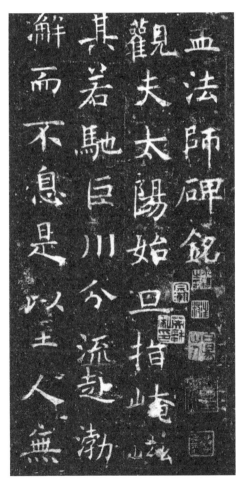

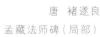

唐　褚遂良
孟藏法师碑（局部）

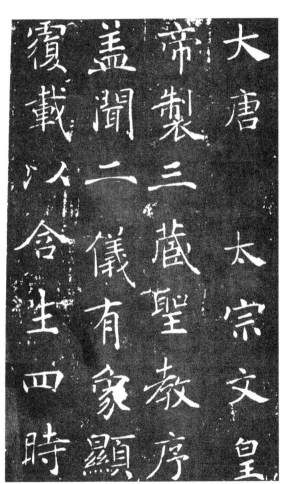

唐　褚遂良
雁塔三藏圣教序（局部）

昭陵诸碑，为唐初贞观中名家书家精华所萃。昭陵在陕西九峻山，渭北麟游县。自昭陵以下十八学士至诸公主，凡百诸冢，今存者犹有廿余。宋宋敏求《长安志》（毕秋帆经训堂本）有昭陵上下二图，所载功臣勋贵甚详。（并参考《书道全集》卷八。）其碑刻多是当时名家或至欧、褚手迹，下者风流亦不出此三家。如宋拓之《孔颖达铭》为学虞书之佳者，次《夫子庙堂》一等耳；王知敬《卫公靖碑》（宋拓），褚之流也。（近罗叔蕴有《昭陵碑录》，考订殊详，可参考。）

三家书之流风，欧氏独有家学传后。虞子昶无闻于时，故当时讥文"来护儿把笔，世南子带刀"，以武将子而能有学问。欧阳询子通能书，如《道因法师碑》（有临川本）、新出之《泉男生墓志》，有家法，而放逸过其父。书家父子齐名而能垂于后者，于晋有二王，于唐有二欧，于宋米氏父子。信本书迹乃海外所珍视，高丽使臣携重金市之；新罗国致远书，新罗之古今无二名家，其又出于欧；日之双真寺《真鉴禅师大空塔碑》亦法欧，不在通下，以至日之天王亦师信本书。

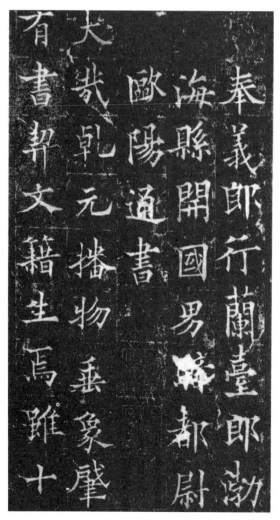

唐　欧阳通
道因法师碑（局部）

褚书之后，则薛少保稷，人间薛书有《僧行禅帅碑》，又《廾仙太子碑阴题名》。颜书初从褚，复至薛而别成一家，皆以今隶为主。唐初名家，自欧、虞至褚、稷，相先后辈出。

唐 薛稷
僧行禅师碑〔局部〕

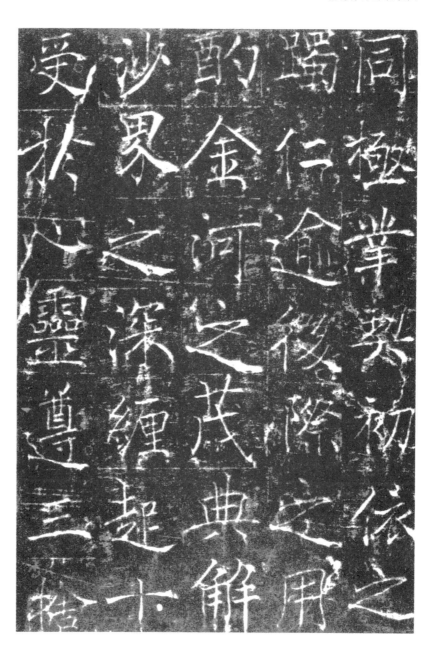

■

■ 行书入碑

太宗《晋祠铭》《温泉铭》而后行书入碑，此风之盛如夏云之盛，如高宗中之诸《圣教序》：王行满《招提寺圣教序》、褚遂良《雁塔圣教序》、怀仁《集王右军圣教序》。怀仁《集王吊教序》取偏旁一点一笔成，是功又在智永上矣。大雅和尚之《兴福寺》，今之半截碑，亦集王书成者。若武氏之《昇仙人子碑》，亦以行入碑。

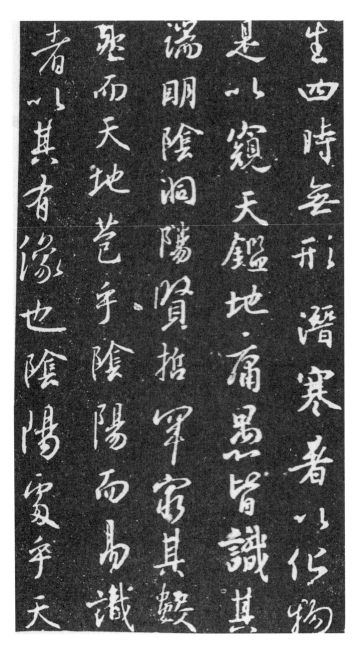

中國書學 精讀 與 析要

唐 怀仁
集王右军圣教序（局部）

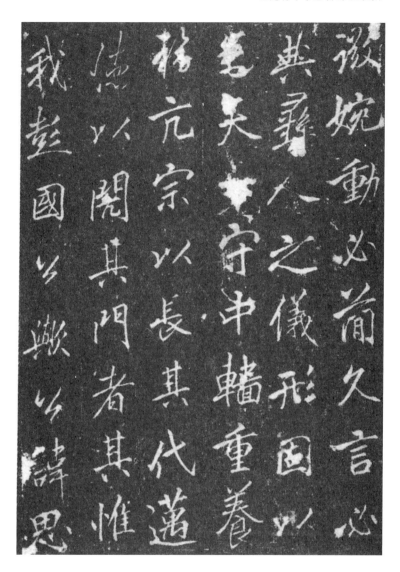

至李北海邕，而成此功。李北海生高宗仪凤三年，玄宗天宝六载戮死，年七十。时适李杜诗极盛时，少陵《八哀诗》其一即李北海。初学怀仁，今存之《云麾将军李思训碑》为瘦本，《任令则碑》亦瘦劲。至熊蹲虎踞之雄厚者，为肥本《李秀碑》，亦临川李氏所藏唐拓。法原寺尚有残石数片。长沙《岳麓寺碑》为李之本来面目。广东《端州石室记》为真书，少见何可贵者。

徐浩晚出而享年八十余，有《不空和尚碑》（密宗），亦行书入碑。

苏灵芝行书平庸甚，用笔臃肿，世讥为墨猪，有《梦真容碑》。

张从申法李北海，有江阴之《延陵季子庙碑》、江宁（之）《铜井碑》。后之（下脱）。

宋之米襄阳，元之赵孟頫，清亳州梁巘闻山书（清有二梁，南梁杭州梁同书山舟，不及北梁）。雄厚有名，皆草书入碑也。

初唐中，书皆法二王，如李怀琳、孙过庭、贺知章。孙过庭《书谱》皆学人王之佳者，怀素则出于大令。

薛曜嵩山摩崖受武后命书；又《石淙诗》后撰，亦薛书。

薛皆瘦劲，开柳之先。宋徽宗有名瘦金书，实源于此；蔡京亦列此；今之郑苏戡是也。

贞观中书源出山阴，为南书时代。

<div align="center">

唐 孙过庭
书谱（局部）

胡小石
临孙过庭《书谱》（局部）

</div>

■ 贞观而后

贞观而后，自中宗至玄宗时，大变山阴风气，文学亦然。陈子昂自蜀至都，以千缗碎胡琴，倡复古动时人。于是诗反齐梁，入建安，书亦如是。中宗御书赐河南偃师卢中道敕，其用笔方折，革南派之圆润雅丽，而入北派。睿宗亦学北派书，以至玄宗。玄宗真行均佳，八分为最，如《泰山铭》是也。此石高三丈，雄劲开张。又《石台孝经》，亦玄宗御书之隶，其源出《夏承》《华山》。而至颜鲁公书，即此风之成就。时吴道子之画，亦新起者也。

唐代书之二大派：一宗右军，此南派也；一颜真卿书，此北派也。颜生于中宗景龙三年己酉，死于德宗贞元元年，盖宣抚李希烈之叛，被害，年七十七。

其书如其人之刚，烈。其书旷大雄健，世无其匹，唐初之欧、虞、褚、薛不如也，而影响于后亦甚。公书告身墨迹，近世流入日本。颜书之源，出于八分之折锋顿挫，而不杂二王一笔，北法之纯者。颜书与杜诗、韩文，可称三绝。此三绝占有宋时士流全部风气，且及后世。宋代如韩琦、蔡襄，世可见有名之闽中《洛阳桥碑》，即学《中兴

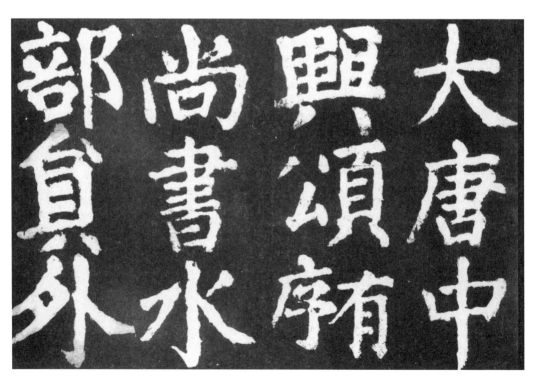

唐　颜真卿　大唐中兴颂（局部）

唐　颜真卿
大字麻姑仙坛记〔局部〕

唐　颜真卿
多宝塔碑〔局部〕

119

中国书学史

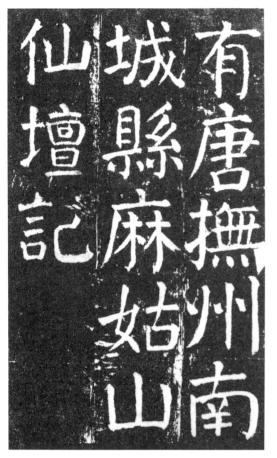

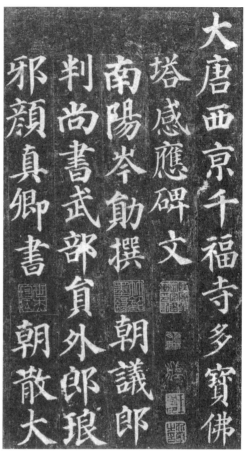

颂》。明人好晋帖，李东阳学颜。清之伊秉绶、何道州，而其尤者钱沣南园。今可见之
颜书《多宝塔》，为公四十许时书，非其成就也。《东方画赞》转折瑰特，东坡之《醉
翁亭》《表忠观》实祖此，略易其面貌耳。颜书之佳，每碑每刻独具面貌，而雄伟磅礴
则以《中兴颂》第一云。《家庙碑》最严重，公自书祖庙，今在长安，《郭氏家庙碑》亦
颇似此。《臧怀恪碑》凝空甚，颜书之最瘦者。又新出土之《颜勤礼碑》甚似。此颜碑
新旧拓不同，近拓者多重凿朦肿。今之学《颜勤礼铭》。公奉道教，所书《茅山李元靖
碑》、《大字麻姑仙坛》（《小字麻姑仙坛记》后人伪托），《李元靖》有李临川本。《中
兴颂》刻于湘中，盖其地山水佳胜，元结次山守道州，结庐隐于浯溪，削壁美石，名人
如黄庭坚、秦观、李清照、米芾、沈周、董其昌、顾炎武等皆刻铭于焉。公《中兴颂》亦
刻于此，刻有方丈，字大四径寸，为颜书中气象最大者，书迹亦最大者。虽然若"逍遥
楼"（真书）三字、江西之"禧关"（分书）二字皆径尺许，视此摩崖百余字之书丹又不可

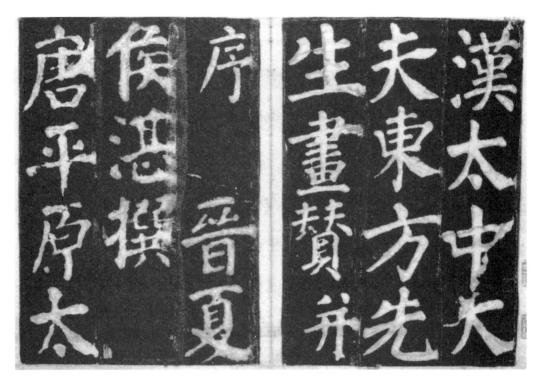

唐　颜真卿　东方朔画赞

中國書學 精讀与析要

唐　颜真卿　自书告身（局部）

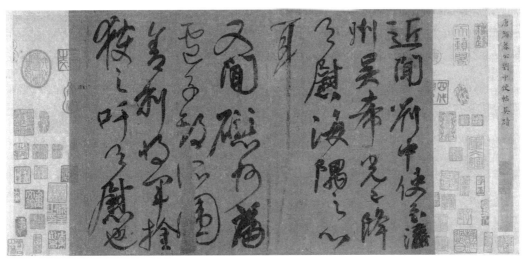

唐 颜真卿 刘中使帖

同日语矣。此颂之磅礴，可上比《经石峪经》，欧、虞辈固不如也。若公之行书，如世常见之《争座位帖》、三《表》墨迹、《祭侄稿》墨迹、《送刘太冲序》、《蔡明远帖》。三《表》往岁为安徽裴伯谦所藏，变化神奇，于唐人中之行草而能尽脱二王法，是世不可及也。以其能自开一派，故可与杜诗韩笔并。宋人论公书数语，最能得其神采，曰"点如坠石，画如夏云，钩如屈金，戈如发弩"。是唯宋人能知公书，盖学韩文者唯宋人得之，学杜诗者亦唯宋人耳。又以颜书出张旭、褚遂良，非也。颜书之师汉分，无可异言也。唐代杜诗、韩笔、颜书影响于宋以后深且广，诗家可不必师六朝，而必自杜诗入手；以及童子未通经及人之书，而必读韩文，如流俗所阅之《韩文百法》；世之命童子学书，必命其自颜书入手，而木刻书中又极多似颜之字迹。唐代杜诗、韩笔、颜书，影响宋以后之盛也如此。

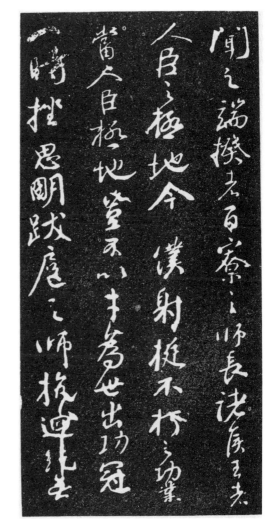

唐 颜真卿 争座位帖（局部）

■ 唐草

　　与颜鲁公并时者，如李怀琳、孙过庭，善草书，而皆守山阴法。李怀琳之《绝交书》，孙过庭之《书谱》。真草多介介分离，若《圣教序》，此出王右军。盛唐中长洲张旭，杜少陵称之为草圣，与孙、李法贞观相异，其法小王大令，张旭学大令为唐代之第一人。其草书师宇宙万类，如见格斗，观公孙大娘舞剑器，皆足以悟其草法。今有《肚痛帖》，为其墨迹。其草书虽如此狂荡，而真书又甚工细，如《郎官石柱记》极似《十三行》，乃知初知能品，而后能狂草。今世画家动法八大山人，然八大山人初善工笔，而今世者不能工笔，焉足以称画。

　　稍后，有僧怀素藏真（开元十三年生）学小王狂草，生平拼力学书，贫不能得纸绢，户外种蕉，尽取其叶学书。存于今世者，有《草书千字文》《自叙帖》。尝见其墨迹，其用笔多本篆法。是时李阳冰以小篆知名。当此唐之极盛时代，日本来学者多移（携）张旭、怀素草书归国，变化为平假名，今狂草犹行于民间也。明代之善狂草者，有河南孟津王铎觉斯。

唐　怀素
自叙帖（局部）

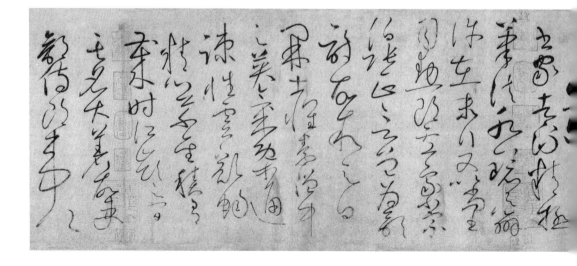

中國書學 精讀 ❸ 析要

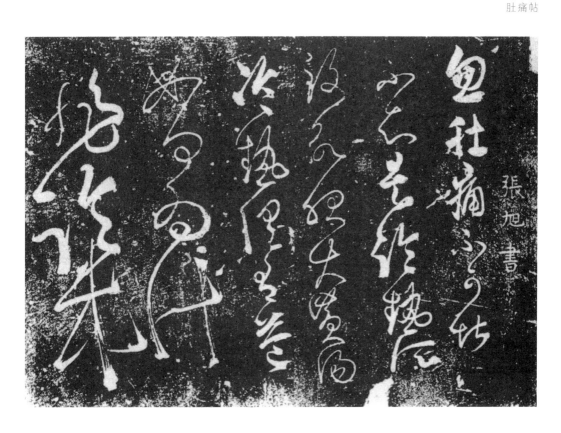

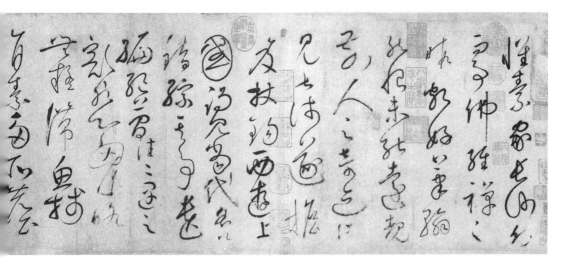

篆书自汉末以分势入之，欧阳信本之篆书尚有此余风。目后更力革去分势，至李少温阳冰乃大成就，直法秦篆。李略通小学，徐锴《说文系传》常引其说。为当涂令，太白晚年依之，死且葬之。又与颜鲁公善，颜碑之篆额，往往出李手。常自负"李斯之后唯小生"耳。其篆书尚纯，不杂分势，如《三坟记》、《谦卦碑》（芜湖文庙），惜经久重凿。无锡所刻"听松"二字，亦不杂分势。虽然，篆书之时代已过，不足以立成一家。

唐　李阳冰
三坟记碑

■ 晚唐

　　书至晚唐，犹诗至晚唐，日就衰颓。颜鲁公之后，柳诚悬一人耳。生唐代宗大历十三年，死懿宗咸通六年，八十八岁，唐代名书家中为最晚出而享年最长者。时白香山、元稹辈长诗盛。穆宗爱其书，问其执笔法，曰"心正则笔正"，帝谓其笔谏，而流俗习书又几何误于此语。中笔代刀固不能正笔书字，言心正则可，不能谓笔正。世又谓颜柳同源，非也。今细玩二家书迹，实异源同流。二家貌似而实不同。柳折而瘦胜，颜丰满而见筋肉。柳原出于薛曜，柳书《玄秘塔》外有《李晟西平郡王碑》。《玄秘塔》虽存陕西，以世学柳书之多，此石重凿失真。山东《琅玡寺碑》，金人集柳书而成者。学柳者，此碑可也。宋代苏、米辈称道柳书《金刚经》，已惜其已残。晚近敦煌石室所出，有唐拓全本《金刚经》，可珍贵也。此书雍容宽穆，宋本不如人。宋徽宗之变瘦金书，源出薛、柳。

唐　柳公权
玄秘塔碑〔局部〕

唐　裴休
圭峰禅师碑（局部）

与柳并世者有裴休，书《圭峰禅师碑》，犹存于今世。近人叶昌炽《语石》书出于柳，然其骏利实似裴氏，裴书较柳为露。

《罗池庙碑》，韩文公撰，宋代东坡所书。而唐沈传师亦书此，而为人间孤本，竟流入日本。此石以法胜，与唐各家独异。虽不成家，实开宋之风气。又以孤本，亦为世所珍。

柳子厚书有"龙城柳神"数十字。

杜牧之之《张好好诗》，有墨迹流传人间。

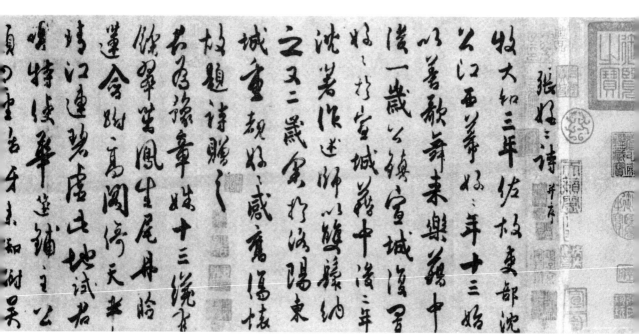

唐　杜牧
张好好诗（局部）

中國書學
精讀與析要

■ 五代

五代政治之乱极，碑无可言。足称绝者，杨凝式之《韭花帖》耳。

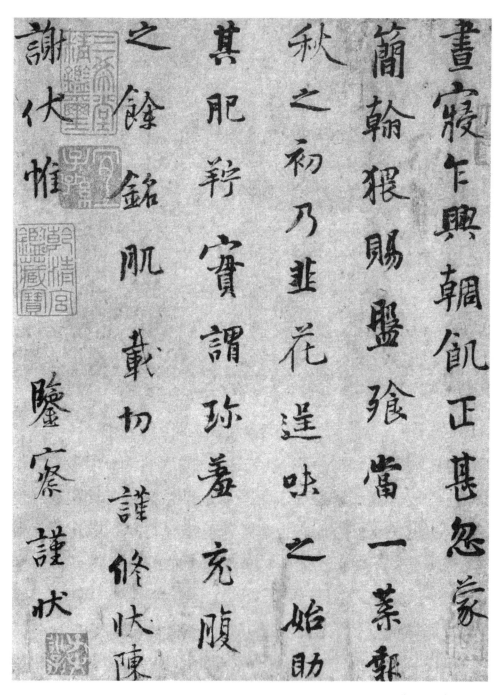

五代　杨凝式　韭花帖

两宋

■

■

　　两宋为中华民族萎缩时代。自太祖开国至崖山之亡，始终无南北统一局面，宋亦南朝偏安耳。唐代之雄伟尽泄汉族之光烂，如诗，唐已臻其极，大宋虽有佳诗而未大。若经学去训诂而言（义）理；于画去院画，士大夫好淡墨梅竹，吹粉为雨；书道亦然，皆去其具体者变为抽象。

　　书学至宋，碑法亡堕。士人好题名不立碑，间见一二人耳。是时书见于题名，见于士大夫往来简牍，是言宋代书学史之难也。今之取材，于可摹拓题名外，求之收藏家宋人墨迹，下至丛帖。清刻之《三希堂帖》（版存北平北海），（其名取）自王右军《快雪堂帖》、王大令之《中秋帖》、王珣《伯远帖》，今此墨迹已为溥仪携往辽。今论宋人书，当知其与文化、学术相生息，皆重抽象，是亦可谓宋代特殊文化，起自真宗、仁宗中。如诗西昆告退，欧阳文忠公以下之议论诗滋盛，所谓宋诗是也。公又昌言古文，推韩退之。词柳永始肇慢词之风，盖其前犹直接承袭晚唐五代余风。至真宗仁宗以后，新生宋代文化。书道若篆书，自盛唐李少温以至南唐二徐，入宋初皆本李斯。如徐氏兄弟之《栖霞题名》（去大隋宝塔二余步之崖上，载《江宁金石志》）。长安重刻《峄山碑》，为大徐弟子郑文宝刻。草书如李西台建中（太宗时进士，死于大中祥符六年），《三希帖》见其书迹，其源出张从申。至仁宗后，欧公诗文主杜韩，书学颜真卿，又若韩魏公琦书亦极似颜，宋人奉颜鲁公若神人。欧公固不以书名家，然世有公《泷冈阡》墨迹，朴实如颜，又《三希堂》中亦可见公书简一二。

晋 王珣
伯远帖（局部）

晋 王献之
中秋帖

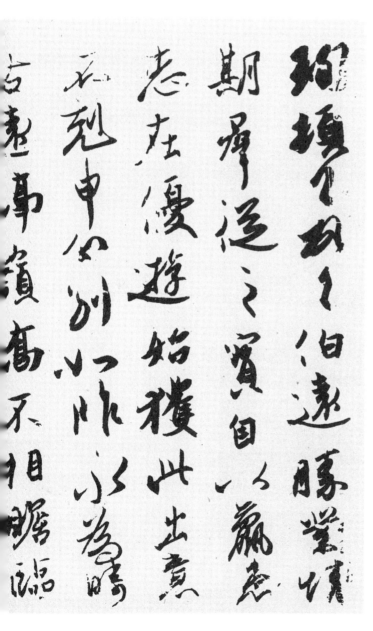

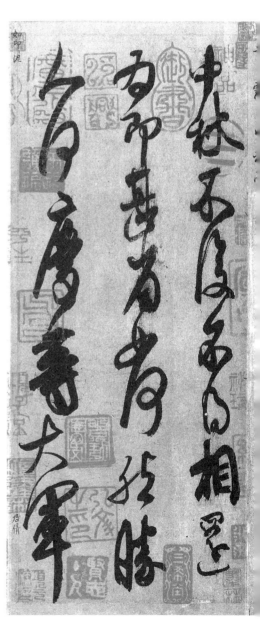

■ 宋代四家

宋代四名家书，曰苏、黄、米、蔡。是四家，犹唐之有欧、虞、褚、薛。唯唐四家相次出，宋之四家先后次序略不同，以姓氏声音平仄先后尔。

蔡襄，闽莆阳人，生真宗大中祥符五年，死英宗治平四年，五十六岁。东坡生仁宗景祐三年，徽宗建中靖国元年卒，年六十六。黄山谷仁宗庆历五年（生），徽宗崇宁四年（卒），年六十一。米芾仁宗皇祐三年（生），徽宗大观元年（卒），年五十七。

蔡襄君谟以书知名。于时颜书方盛，顾宋代名书家鲜能书碑，独君谟能之。闽中泉州《万安桥记》为公手迹，大径四寸，至其八行，书学颜鲁公书《告身》。虽然，蔡公书未能脱唐代流风，盖仁宗中正一转变时代，而苏、黄、米三家斯为真宋书，宋诗亦于焉成就云。

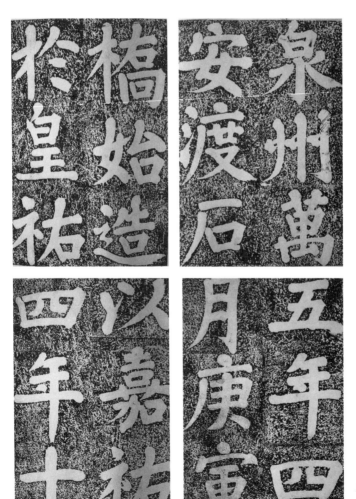

宋 蔡襄
万安桥记（局部）

宋书与唐之不同，非一言可尽。唐自太宗好王帖，而欧、虞辈皆精碑，法度谨严，是碑学时代。所谓碑者尚实笔，一画不虚，至颜平原之碑亦甚精庄，行书是其余事也。碑与帖之不同者，碑重法度，帖富天趣。宋太宗好帖不重碑，《淳化阁帖》十卷刻于枣版，自汉晋至五代之帖尽有之，王著主之。王氏不学，虽未辨真伪，然汉魏真迹赖以保存。而时民间有翻刻，曰《绛帖》《潭帖》，视今犹佳本也。临川李氏凡三本，以千余金售出。逮徽宗中，枣版已烂，太清楼重刻《大观帖》。宋代亦以天子之尊倡帖学，下之士大夫转相从风，皆重帖，碑学乃一落千丈。维时独苏、蔡能碑，黄山谷平生不能一笔碑。后至元，赵孟頫能碑。有明一代，无人能碑。清中叶以后，碑学乃转盛。

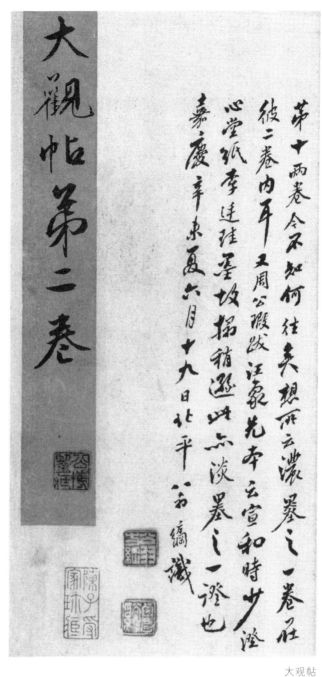

大观帖

苏轼子瞻东坡，天才宏肆，可上况谢康乐。宋代能碑者，如《表忠观》《醉翁亭》《罗池庙》。《表忠观》美吴越钱氏，似颜之《东方画赞》。公之碑短画而折锋。然公碑至今无一存者，盖徽宗中，蔡京当国，重究元祐党人，东坡以口舌伤人，遭时所忌，禁其文字，故无一笔之石留人间。若滁、若杭之碑，皆毁灭之。今之滁《醉翁亭》，则明人所刊耳。幸存宋拓本，以见苏之碑迹。《表忠观》宋人所藏宋拓，用笔纯熟，而实不参一笔虚锋。然用笔为碑，而布白则帖。布白紧缩，不能如六朝碑刻布白空余也。宋代知布白如六朝人者，徽宗一人耳，《神霄玉清万寿宫碑》今（尚）可见。苏书固重于世，然以行书独佳，有宋之第一人；至其真、分，无足观也。苏以《西楼帖》为最，字最紧束。明清刻苏帖者，以陈继儒《晚香堂帖》最雄厚，清则《三希堂》。近代之珂罗版公之墨迹，尤佳。如《三希堂》所刻之《寒食诗》，公贬黄州时（作）品，结体宽横，转折而锋不放，然较之墨迹，则刻本不如原品天机远矣。后有黄山谷跋，亦佳。乾隆称坡公字"棉裹铁"。（后世学坡公字之佳者，如）明之唐□□、吴宽匏庵；清之张之洞，如江宁之豁蒙楼。苏书源出王僧虔，上推钟元常，而变化无方，所以能名家也。至若《春帖子》，早年在翰林时书，尚未醇熟。"天际乌云合"殊少神气，为一双钩填墨本景印，而后元、明人之跋，则属真迹。东坡自出贬黄州后，其书诗始臻极精境界。宋代名家，若山谷、元章，天假之年可及也，唯苏则恐未能也。

中國書學 精讀與析要

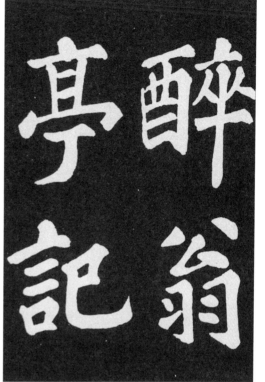

宋 苏轼
醉翁亭记（局部）

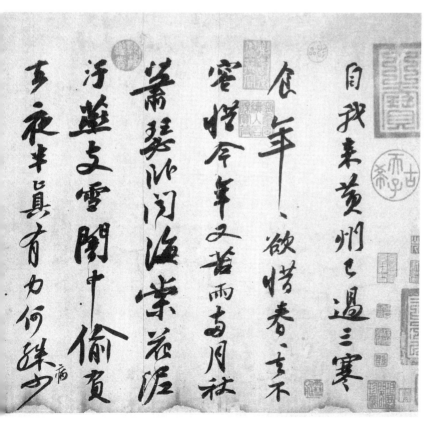

宋 苏轼
寒食帖

黄山谷庭坚，东坡门人也，而诗、书皆避东坡所取之途，别立一径。子由斜川，皆法父兄，故虽佳而不能成名家。山谷与东坡之所不同者，苏宽大而黄紧缩；苏取横势，黄取纵势；苏外拓，黄内擫。于诗东坡可比太白，王荆公拟于杜；于书东坡如钟太傅，黄山谷如王右军。黄书如《华严经疏》，《发愿文卷》虽不书名，而知其为黄书。跋东坡之《寒食诗》，实（与）东坡相颉颃。黄书之特出者是其布白，不可分开看，一行作一字看。学《瘗鹤铭》布白，有宋山谷一人耳。其用笔倾欹右势。山谷得力于《瘗鹤铭》，以此为右军书，称之为龙爪书。书之布自如山谷者，唐人不知也，此势胜也。虽然，碑法至山谷尽矣，是亦书家之可憾也。书一代有之特出，过此余气游魂。故曰汉无篆，六朝、唐无分书，宋无真书。

　　米芾元章，自署名其 常作""，或作""，而下之""未作""，其有作"丶"者伪也。世固无自署名而误也。米亦出苏门，晚寓之海岳庵，好南（徐）海山之秀，家焉。宋代书学之严深，无有过米者。其摹古之工，有宋一人耳。如焦山之《题瘗鹤铭》，极似原书。惜亦不能碑。其初学李北海、徐浩以至太宗，上追右军，然善自变化，世所传《方圆庵诗》，庵于西湖龙井上，书似太宗《温泉颂》，挥霍翻腾，能穷其力，故言作书"刷"法。宋人书中，苏、黄之迹少，而米尚多，《三希堂法帖》所刻至二卷之多。观其迹，用笔快往而能收，取纵势，盖取黄之势而兼苏之翻笔。有子友仁，少名虎儿，字似乃翁，亦有名于时。

宋　黄庭坚　华严经疏卷（局部）

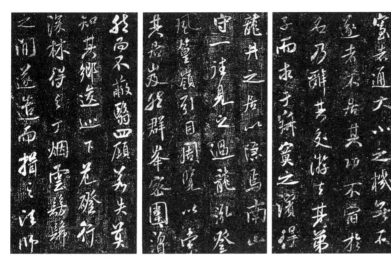

宋　米友仁
动止持福帖

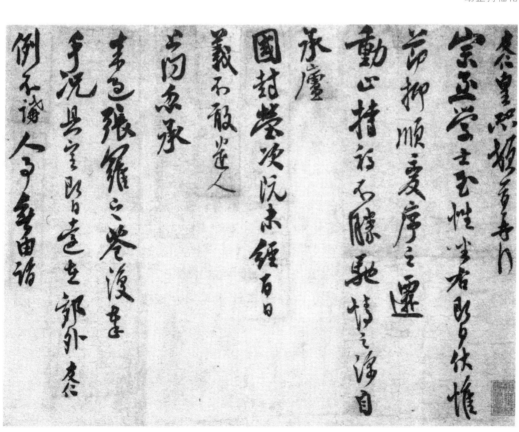

方時清明大理監日伏寺將
足譜鮮以疾尚蒙復恩坐
尸廩賜少道江湖之心方圖
再任西近制聲華念非久復
儀、志黃廩來絲高川　沙孟海

胡小石
临米芾《乐兄帖》之一

方圆每遣西近制鏊革念
非文渡仪先黄庭未能高
外此为恨也蒙故席不远拒
書感愧监京中岳祠米芾
軽々上乐兄同官閣下 沙心

胡小石
临米芾《乐兄帖》之二

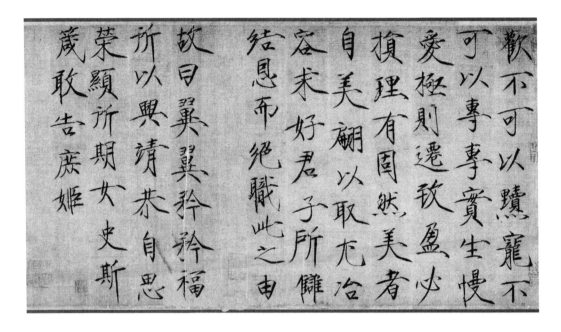

北宋大书家苏、黄、米外，徽宗皇帝及鲁公蔡京皆以瘦劲胜。世之学之者少，以徽为皇帝，蔡则人品下，故以此三家为归。然以苏公辈遭党籍之禁，而世藏之特多，至以家无苏书为士流所轻。当时文人墨迹见于《三希堂》者，如赵德麟、周邦彦，或苏或米，皆为三家风气笼罩。李纲、韩世忠雅似苏。李转折得苏之精粹。韩起于戎伍，中年读书，书之似苏，虽得其貌，亦难能也。如陆游之《焦山题名》，似《表忠观》。魏了翁亦学苏也。又若张浚、南宋高宗皆入于黄、米。朱敦儒、洪遵则以苏（朱亦似黄）而别立一家。与三家并者，蔡氏父子二人。而朱晦庵于世不以书称，然实佳，独成一支，不依于人。其《论语》注稿雄厚超拔，非元、明人可及。范成大书亦独出不群。后之若戴东原、钱大昕固不以书名家，而自有深厚气味，乃知其能以学力储之。故书家之书以功能胜，而学者书以气韵胜也。

书之自汉至唐，皆尚实笔，至宋人用虚笔，如米老时有之，张即之榜寮"方丈"二字似飞白，宋人用笔多如此，所谓渴笔虚锋。六朝人书，不作此笔。唐以前书有笔韵，宋人书（有）墨韵。墨之浓淡虚实五色，书画同也。朱晦庵之书"《易》有太极"，其上半浓，下则淡，于碑不可也。故有此笔，去碑之道远矣。自宋人开此风，明之董香光纯以此法胜，亦可见宋人处处好变古。

宋拓本有蝉翼、乌金二种。蝉翼淡拓，乌金浓拓。宋人拓异于后代者，凡接头处例有小字如珠，记人名。

元代

■

■

元自世祖忽必烈并南宋，至顺帝出塞，不过百年，而文士、诗人、曲家多属汉人。就此百年中，前者承先朝余风，后者开有明风气。元代书家，初年推赵孟頫子昂，为宋宗室，宋亡后入仕元。《三希》有赵帖。赵刻石题名遍天下，而士人颇轻其气节。

自宋末，《沧浪诗话》反江西诗派，诗复晋魏六朝，元人诗颇去宋人叫嚣之习。赵子昂书风力革宋人，上推晋唐，行草祖大王，可拟之孙过庭，其法实自宋末薛绍彭，守王氏家法。偶亦学大令，从李云麾将军、徐浩入手，以至于右军。能真书书碑，元、明、清初一人耳。用实笔，无一画虚锋。今所见之《道教碑》，非其佳者。《仇府君墓志铭》墨迹，极生辣。尤有长者，宋人不能篆、分，赵氏能之，直法李斯。又善画，以马知名，其松竹、人物皆甚工细。乃至诗文才能俱上品，非常人也。

鲜于枢（伯机）困学斋，略似赵，可知当时风气。又虞集、邓文原皆法赵氏。

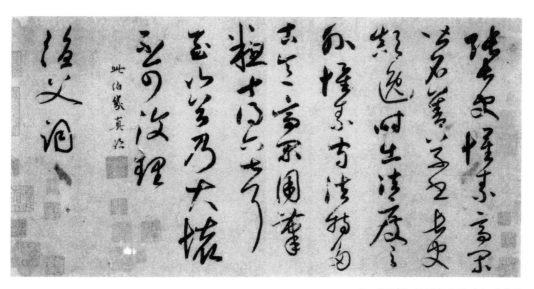

元　鲜于枢　论张旭怀素高闲草书帖

后赵氏出而尤者，康里子山巎巎，仕于元文宗时。其法出赵，然瘦劲沉拔，能自成一家。其章草亦甚生辣，近代沈子培先生甚似之。

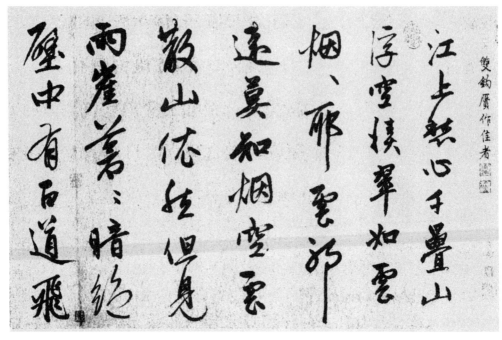

元　赵孟頫　烟江叠嶂图诗卷（局部）

元　康里巎巎　跋子昂临相马图

中國書學 精讀與析要

元　倪瓒
题跋赵孟頫《洛神赋》

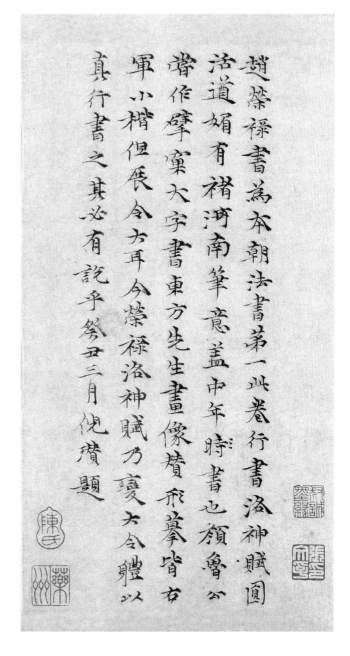

元之末年，倪瓒云林、宋克仲温二人能出赵之羁维，别自成家。宋仲温书真草皆有冷趣，用翻笔。元末天下方乱，若人能洁身自好，其高风见纸上，其人品赵子昂不如也。仲温书法钟元常，然章草未佳，以所临《阁帖》原非佳。盖章草当整当散，宋氏整而不能散，故历历如算子。然为时代所限，倘及见今之木简，其功未可知也。仲温生泰定四年，死洪武廿年，年六十一。明初十子，当相与往还者也。又若王蒙叔明黄鹤山樵、大痴黄公望子久、云林倪瓒、梅花道人吴镇仲圭诸画家，其墨迹近代尚有。（《世界美术全集》可参考元代集。）

倪瓒云林，生大德五年，死洪武七年，年七十四。当其二十许少年时，尚及见赵文敏之声势煊赫，而不受其熏染，是其超拔不庸也。凡艺术者，盖皆有怪特之性情。有洁癖，家有清閟阁，不欲客一坐卧。后张士诚据苏州，弟士信欲其书，不能致也。倪本无锡人，居于吴。

　　宋仲温，生泰定四年，洪武二十年死，年已六十一，亦居吴，明初号吴中十子。元末之乱，至是国初定，文人犹有清闲避俗遗风云。（中脱）而时文字艺术且及其枝。如圈点诗文，今有杨铁崖维桢墨迹诗稿有圈点，盖其风始于南宋之末。刘辰翁须溪选《精选陆放翁诗集》而有圈点。今宋刻可见，其点作长形。至元明中作圆圈大点，明则浓墨圈点，清之桐城派则小圈如圆珠、点如鱼子，其风气之变化如此云。

明 宋克
魏刘桢五言古诗《公宴诗》

明代

■

■

明代凡二百余年，而文化极寻常。自开国至神宗以前，文坛门户之见既重，各相依傍标榜，至亡国后始见光彩，犹宋之遗民诗始佳也。至于书学，（有）明一代无一书家能碑者。《金石萃编》所录至阮元止，而明代无碑。叶昌炽《语石》以不拓明碑为恨，不知明无碑可拓也。明书之佳在帖学，尤流行王大令狂草。明人俊逸，读书好读奇书，写字自永乐以后狂草盛。盖明代以八股束缚人才，士唯知《五经大全》，英彦欲为奇特自见，故读奇书，书狂草，此科第之反映也。书家所法者，宋元人之旧，上至唐代耳。

宋克，明初之能书第一人，顾亦为时人重视。永乐后则法唐宋，明人薄宋人，而书极重宋人，如吴中之沈石田周、吴匏庵宽。元末张士诚据吴中，有德政，士好居之。明人破张士诚，吴人且为之死守。故明代清初，吴中赋税重甲天下者数百年。自元末，吴中既为文人荟萃而风气久不断，若文徵明、唐寅、祝枝山辈是也。

明 祝允明
杜甫秋兴八首诗之一

沈周石田，生宣德二年，死正德四年，年八十三。为人有气骨，县守欲其书画不能得也。下笔如铁。近代陈师曾学其画，早卒而不传。

吴宽匏庵，宣德十年生，弘治十七年卒，年七十。自进相至尚书，而书画之成就如其功名。生平于苏《西楼帖》用功最深。

高青丘学倪云林，亦明初名家也。稍后，若李东阳、文徵明、董香光，而董则明代特出者也。

李东阳，生明英宗正统十二年，武宗正德十一年卒。明人学颜书之最佳者，纡徐宽博，得颜平原行书之神。又能篆书。氏相数十年，且主试天下，若李崆峒出其门。然复古派不以书名家。清之伊秉绶书实法李氏。

祝允明希哲，号枝山，狂草名，然又精真书，如右军之《乐毅论》《黄庭经》。是时，明文盛倡复古之风，故书上法晋人。枝山生明英宗（复辟）天顺四年，世宗嘉靖五年（卒），六十七岁。

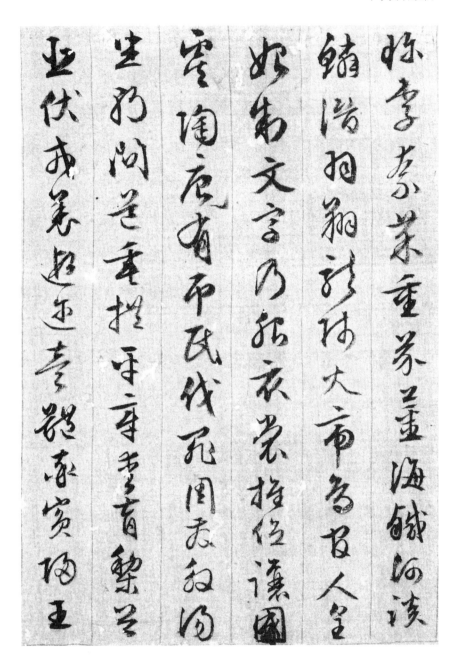

文徵明、唐寅二人同年生于宪宗成化六年（唐二月，文十一月）。唐死嘉靖二年，五十四
岁耳。文死嘉靖卅八年，年九十岁。二人画学宋代工笔，不法元人。如赵千里、刘松年，文之
所师；唐则学李书。二人并学赵子昂。文书画兼长，唐画过其书。而李崆峒后二人三年生，
文学、书画俱倡复古矣。又仇十洲，亦学宋院画，负盛名于吴中。

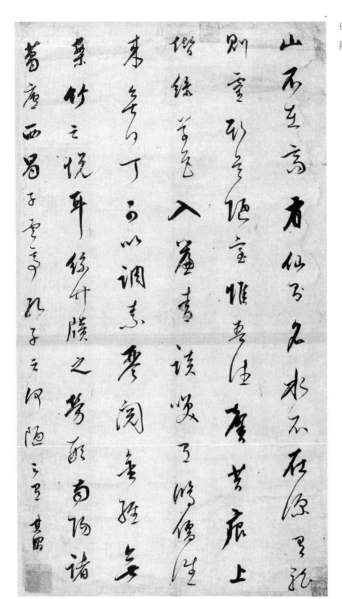

　　董其昌文敏香光，有明大书家也，生明嘉靖卅四年，至崇祯九年死，年八十二。亦官至尚书。书画称双绝，能别开一派，清代书画风气实导于此，犹赵子昂开明风气于元代。董画本南宗，不作势；时李流芳，其画以功力长。董好用绫绢，无势而见墨味。如人外貌平庸，而中自有天机。盖不重结构，于各线条中自有其境界。董初师颜平原，后入李北海，终归于柳。然腕力弱，乃善用其短，用指运转，其画亦如此，故书至董不可刻矣。清之康熙、乾隆二帝皆好董书，《三希堂》所刻凡二卷。董书之妙，在寻常而有气韵，所谓笔墨味，谓之"董丑"，清人之受其影响者曰"董鬼"。何道州以前各书家，皆受其影响。

时陈继儒眉公，生平于苏用力最深，晚香堂刻有苏帖，而受董华亭之影响，二人者异源而同流。又北方邢侗子愿，称曰"北邢南董"。邢氏用笔超妙，自成一家。陕中米万钟友石略逊于董，时人又称为"北米南董"。董书之天机，上可比之杨少师。

有明一代文化极平庸，至亡国后乃佳。盖自其末年，魏阉当国，文士动辄遭杀戮，继以流寇四起，政治糜烂，士人悲愤慷慨，尽泄于诗文书画。董书一开风气，天启后至顺治中皆从其风。然奇妙涵浑之态，千变万化，董且不知矣。而能书无忠奸贤不肖之分。黄道周（初劾魏忠贤罢官，明亡起兵，被执，死。清代经学，始公开其风气。生平治《齐诗》）、倪元璐，遗民如石涛、八大山人、傅青主。奸邪如张瑞图、阮大铖，俱能书画。（张书）用折笔，结体险峻，恐华亭不如也。日人尤好之，王室嫁女，重价求之以助奁，取其"二水"以压火。阮书纵势，用笔圆，有颜平原、苏东坡之妙。

明 张瑞图
为爱鹅儿好诗轴

孟津王觉斯，明亡降清，草书学大令，明代山阴家法之第一人。其书结体取前人之机栝而变其部位，好书立帧，盖明人风气。横二尺，纵六尺，三行，左右疏，上下密。其密不通风，其疏可走马。之布白，近代吴昌硕实师之。先生生明万历二十年，死顺治九年，年六十一云。

　　倪鸿宝元璐，自欧书入手，峻险，后博涉诸家，上自钟元常，下至黄山谷。其书亦墨中见味道。董柔倪刚，然倪刚而妙，此所以有韵也。氏生万历二十一年，甲申三月殉难死焉。

　　黄道周生万历十三年，顺治三年被杀。书画兼能，结体取纵势，拙而有韵，得东坡之使笔，运章草之精。既能狂草，亦长真书。初以得罪怀宗去官，至清被执，于狱中成诗一卷，其手迹也。含笑受刑，足想见先生之刚毅矣。

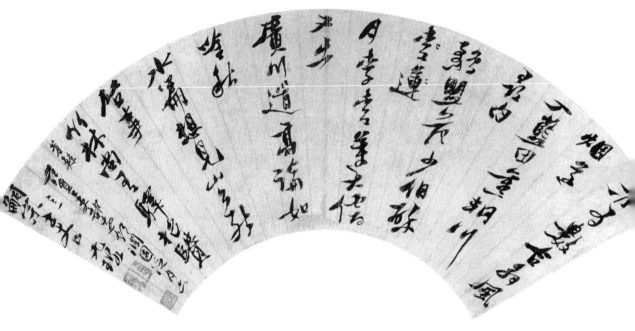

明　倪元璐
澜园招饮诗扇面

中國書學　精讀与析要

明 王铎
容易语

明 黄道周
九疑七言诗

151

中国书学史

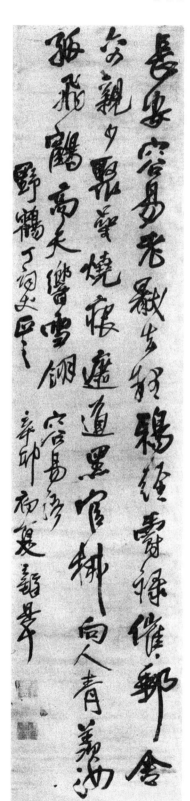

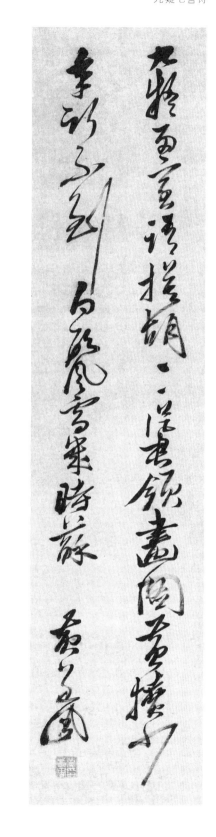

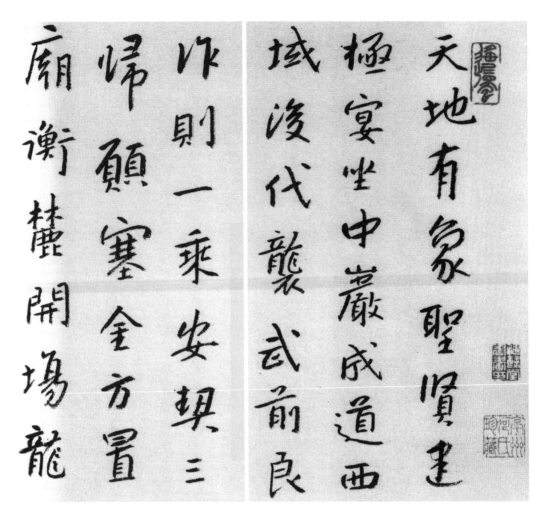

石涛、八大山人,二人均明宗室,明亡出家为僧,以清人下令剃发。石涛且带发为僧,故号大涤子、清湘老人、瞎尊者。八大山人名朱耷。二人且皆画家,往来湘桂中,使笔皆洒豪。其书,石涛法倪云林,八大山人学王右军。

傅山青主,山西太原人,居窑中,以医活人无算,有《霜红龛集》。书画皆造其极,盖得北方山水之雄伟。狂草有名,略似王觉斯。

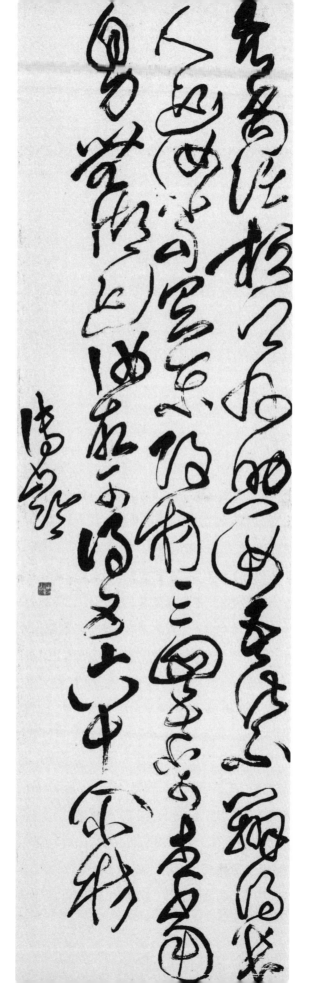

清代

■

■

清代书风，一言以蔽之，受"丑董"所被，上以康熙、乾隆二主皆好董书，下之名臣如王澍虚舟、张煦天得、陈奕禧香泉、梁同书山舟、王文治梦楼，至乾道中陈希祖玉方，风气一变，能得董之丑貌，色笔兼之。诸人中王梦楼最低，而刘石庵最高，法董而能变。至何绍基子贞，虽能北碑，实自董入手，以至于碑。

刘墉石庵，生康熙五十八年，至嘉庆十年卒，八十七岁。刘初法董而无知之者，邓石如谓其实出华亭。石庵之学董，能博采诸家，故变化无方，腕力极强，能内擫而涵气内炼。是（时）国家无事，父刘统勋，父子皆太平宰相，山东诸城大家，近世多伪迹。石庵书之最高境界，至晚年八十余岁，以钟元常之《荐季直表》入之，精细如游丝，而神乃能灵空，盖已悟抽锋之妙，此在学者体会得之。其书足代表乾隆时盛世太平光彩。其时文化极盛，书之（碑）学亦萌动。自赵孟頫而后，碑学中绝者数百年。反观明代，门户之见，故无瑰异之境。清初顾亭林精小学，始为金石文字以考订经学。后之若戴震东原，生雍正元年，至乾隆四十二年，年五十四岁。纪昀晓岚，雍正二年生，至嘉庆十年卒，年八十二岁。王昶兰泉，雍正二年（生），嘉庆十一年卒，年八十六。钱大昕，雍正六年生，嘉庆九年卒，年七十七。翁方纲覃溪，雍正十一年生，嘉庆廿三年卒，年八十六。阮元，乾隆廿九年生，道光廿九年卒，年八十六。以上诸名经师，若王、钱皆专考碑版。时汉学特盛。自韩昌黎倡古文，文笔界说泯。宋代理学盛，以之解经。至明人，前后七子复古，好言秦汉盛唐，虽为古文辈诟病，然不观唐以后书，为文不用唐以后事，故博学之士皆出复古辈门下。若杨慎、王世贞、胡应

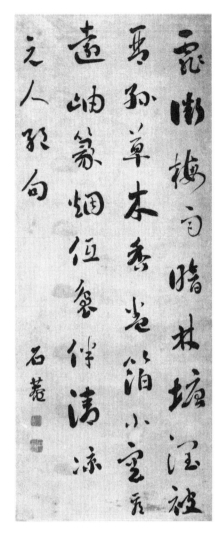

清 刘墉 行草书元人绝句

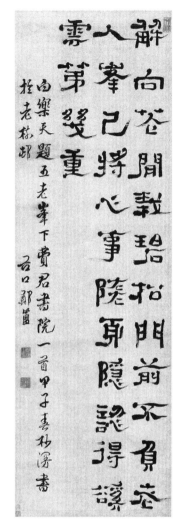

清 郑簠 隶书古诗

麟、焦竑、顾起元，皆博通万卷。不读唐以后书，即开汉学之先路。盖考订经书，取唐疏而矣。明之复古辈以昌黎之古文，笔也，非文也。于是，复六朝之文，纯文学于兹复见故。时钱大昕、阮芸台辈力非方、姚辈古文，谓其为笔，非文也。至于书学，明人为丛帖所蒙，清人以金石考订经史，经学得一新途径。此风气实始宋赵德父，然成就不如清代。王兰泉之《金石萃编》百余卷之丰富，宋人不如也。自明末知文、笔之分，而于此时碑学复兴。当清之初年，郑簠谷口书碑学《刘熊》，朱彝尊竹垞称之，实甚鄙陋。至后以唐人之碑入手，如梁巘闻山学李北海，钱沣南园则学颜。初，李东阳学颜之行书，钱氏则学真书，是颜之正宗，惜波澜不能扩大。若金石家能书者，如临李氏宗瀚春湖先生及翁覃溪，二人相友善，李氏又富收藏，今世影印"临川十宝"。先生法虞世南，用笔纯熟，然非碑之正宗。翁氏以鉴赏家能书，学欧书，然貌似而不精，无神采。近世罗振玉力仿之。

蟬近於陽依木以陰而爲聲蟬則
腹板鳴蜑近於陰依土以陽而爲
聲蜑則背翅鳴蟬性陽和此息彼
作蜑性陰妬遇乃齟爭

澧

清　钱沣　楷书古文辞

邓石如，安庆一布衣，而盛负书名于一时，一语道破刘相国得力处，石庵下与之交。石如生乾隆八年，卒嘉庆十年，年六十三。农家子，学问未渊深，而书之天才特厚，不受帖学分毫影响，以举世弃之碑，贱得之而临摹，分、篆、真皆工，笔势洞达，上至曹魏之佳。篆弃唐人、宋人体，法汉碑额，以刚胜。分学《范式》《孔羡》。真则取《敬使公》，入萧梁石刻。及死，何贞公为之书碑，曾文正为之（篆）额。初，石如父以科名不得时，乃乡居为石印刻。石如少樵牧，学父书，为市井童子师，为人书刻以糊口。梁闻山先生见而重之，客其家，乃得观古金石文，又足迹满天下，与张皋文、惠栋、毕秋帆游，名满天下。而翁覃溪极忌之，讥其书不合六书。翁先生平素轻天下士也，然书非口目之论，以能书为贵，覃溪书固不如石如也，虽轻之而不能抑之。时泾县包世臣慎伯，极力为之吹嘘。慎伯书初学苏不成，著《艺舟

双楫》，然未精确也。执笔无定势，心领神会耳。能书者之独到处，无法可守。包氏宗石如，书为神品。氏生乾隆四十年，卒咸丰五年，得一甲子又二十一年。而清代论书者，唯氏一人，其实际无关于学书也。至小篆，亦能出时辈。王虚舟以下小篆，皆纤细如唐人。名家若孙星衍，规矩中绳墨。邓氏上取李斯，至汉碑额，洞达见肉血，是其独到而可贵也。同时能碑者，伊秉绶墨卿、桂馥未谷。石如上推曹魏，用笔沉鸷。时汉学复兴，士人重碑轻帖，邓氏成就，时代使然也。

體乾剛之懿姿紹

有虞之黃商齊光龍

日月林蕪先皇

興饗國撫柔燕民

嘉慶乙亥初苜葯弦魏受禅碑 伊書綬

清　伊秉绶　节临《魏受禅碑》

何绍基子贞，湖南道州人。生嘉庆四年，卒同治十二年，七十五岁。清代书风，至此风气大变。贞公初学颜平原，故取势得之，终身书未能去颜氏气味。封翁凌汉文安公碑，道州亲迹，全学颜早年书也。中年罢官，掌教沝源书院，优游林下。得力《黑女志》，知此石有掠空纵击势。书碑能得北碑三昧之神，又以《黑女》入《道因法师》，变化无方不可测。其书汉碑，唐而后无一能及之。又以《张迁》为主，生平所临凡百余通。且得佳拓本，后归李梅盦先生。时王壬秋先生与言，以为临碑钩提出不似为贵。湘绮常言，道州书之成就，以此一言。故临汉碑，去汉人面貌，取其神粹，而成一家法。其生平论书数语，名贵可珍，曰"悬臂乃能破空，搦笔维求杀纸""须探篆籀精神，莫习钟王柔美""写字即是做人，先把脊梁竖起"。"悬臂"二语，更是学书语。自宋以后有高座，写字者皆不能悬臂。能书者当能杀纸，能杀纸破笔，纸中一段势也。贞公生早数十年，近世西州简漆未及见，而书乃暗合之，是其书之能得汉人之神也。公虽反对丛帖，而实有"丑董"之味。盖自董而刘而何，固成一直系也。何虽能碑而不可刻，幸世有影印，贞公书之神，世乃得传。贞公用笔与古固不同。古用硬笔，唐宋以来皆然。乾隆内府之鬃笔，取辽东之豕毫，毫长三四寸，其硬如铁，后李梅愈先

清 何绍基 临《张迁碑》（局部）

清 李瑞清
楷书五言联

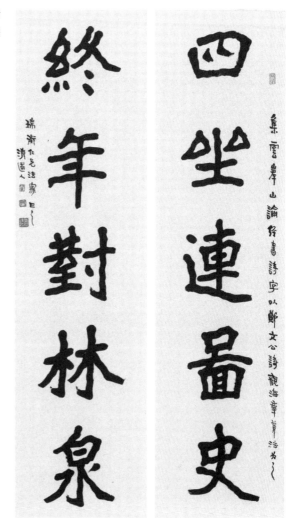

生以浓墨书于薄宣上而不破。而紫毫笔能柔，有味。自道光中，李春湖先生始用羊毫。贞公腕力极强，而能控制用羊毫。近世羊毫通行矣，然数十年前羊毫饱满重后，晚近而有之长锋，此种用笔实不能高旷也。若用纸，古皆用熟纸，画画用生纸，熟纸细密皆凝平。观唐人写经用白麻、硬黄纸，南唐之澄心堂纸，皆厚。明人之煎绫亦熟纸，自董以来书家皆然。唯明人报丧用生纸，石涛、八大山人以宗室亡国用生纸，世竞相从风。清代士大夫书，欲其出墨味，故用熟纸，如虚白纸。乾隆御笺皆熟纸。唯何子贞公腕强，始用生纸。云董书能于指上动转变化，至于神妙，此董之独得。何、刘二人能得之也。

李梅盦先生讳瑞清，国变后号清道人。先生家本江西临川，生长湘中，早年受何道州之风气（影响）作八分也，后至超绝之境。何虚锋而不能实笔，本师之笔皆可刻。清代碑学邓石如始之，本师成之。如《衡方碑》，贞公书无额，李先生补之，有二种，一似贞公，一先生书也。学何者虚锋，一实笔能自成家法。同时能碑者，曾湘乡幕中如张裕钊廉卿，其原出

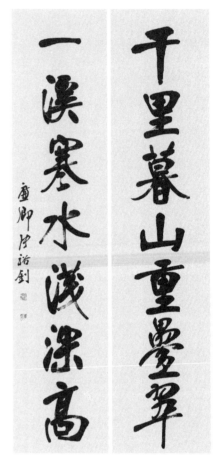

北魏孝文之《吊比干文》。此碑实宋人重刻，雅而无北碑之痕，格极小。次则赵之谦㧑叔，兼能篆真，行书最佳。粤顺德李文田仲约。要皆学何氏。绍兴陶溶宣心云，其书方笔雄峻，取笔得龙门魏刻，取势则《刁遵》，得《龙门》之刚、《刁遵》之柔，能真书，而不能碑。李先生初亦好其书，然先生魏书非其长也。先生之佳，在书才之大，古今未有及之者。米襄阳善摹古，然唯面貌，而所得家数可数出也。先生自同光推及上古三代，每一字一刻，偶一临摹，即得其神采笔法。自有清中叶，汉学极盛，经师皆精算术，以逻辑方法考订，以数理入经学。此清末算术扩大，故清人学术细密而有系统。如吴中叶昌炽，以算术问题方式而论碑；湘潭叶德辉著《书林清话》，以算术方式考版本目录；近代佛教名师欧阳渐先生，论相宗能择重要思想，并考订版本，此受汉学影响也。李先生本经师，治《公羊》，晚年以治经之法论书，从眼观手摹中分别时代、家数、前后系统与影响。日人从先生口述成《玉某花盒论篆日记》，成一卷，刻东南大学《国学丛刊》中。今兹所

论书学史，本之师说，以书学史立场论，自南北朝后碑法中绝，先生一一还其面目。近代书学之成就，先生一人耳。世之嫉之者，以为先生唯能临仿，不知此存古而传于后，如惠栋经学之功云。曾农髯先生与相友善，而从先生学书。而先生之大成就者，篆自李斯、李阳冰、邓石如，皆得其正。何子贞公一生欲出小篆以上而不能，至汉代已耳。秦汉以下篆书，皆仿《三体石经》之两头纤纤，如郭忠恕之《汉简》，且不能出此。金之党怀英竹溪能古文，实《三体石经》也。（党怀英乃辛弃疾友人。）明末吴人赵宧光寒山能篆，而不及党氏也。钱坫氏欲（学）古篆而不能，且不及邓氏云。

吴大澂考订古器，著《说文古籀补》，学《盂鼎》，貌似且无血肉。先生于古文最得力《散盘》。三代而后，直接书籀者，先生一人耳。先生尝言曰"神游三代，目无二李。求篆于金，求隶于石"。先生生清末而受何子贞公影响，用涩笔而瘦，能顿挫。顿挫者，弹性之谓也。世以为抖笔，此真痴人说梦。公此笔大篆之成，何贞公未能知也，是一近所拓之异境界也。能见其源流，自高临下，自金文以及于帖，所临自当高出人人也，此书学史之一新境界。而善书者又在能变，先生之行草，则得之木简，所书章草时人不及也。则书学史亦随时代变化，异日如何，有待来哲云。

清　吴大澂
篆书　《夏小正》（局部）

化感無心恩及泉木
草石知竅禽魚自安
縢殘不待餘年有成
昔月已可

張猛龍碑 之謙

中國書學 精讀 析要

清　赵之谦
临《张猛龙碑》

II 书艺略论

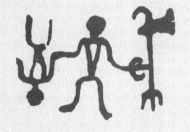

书艺略论

世有以作书——写字为主要艺术之一者，唯中国为然。朝鲜、日本皆学我者也。

兹文所谈，凡有三事：一为文字变迁，二为八分在书艺上之关键性，三为学书诸常识。

■

■ 第一节　文字变迁

书艺之对象为文字，故首论之。

中国文字起自何时，今日尚未有确切之答案。据1930年至1932年城子崖发掘所得之龙山文化陶器上，或有刻作简单之符号者（《城子崖》图版十六）。此种符号是否即可视为正规文字，殊难肯定。但自古代社会进入用铜时期，而文字亦相伴产生，则可断言。于此有一事当特别提出者：今日学者公认殷墟所出殷代中叶以来之甲骨刻辞为中国最早文字。愚意甲骨文字之为中国甚古文字，固不容置疑，然即认此为中国最早文字，则尚可商榷。因甲骨文字乃已甚成熟之文字，自其中形声字与通假字之使用上观之，即可证明，然一种文字发展过程，从其开始未成熟而至后来甚成熟，其间经过，必非一朝一夕所可完成。故殷墟甲骨文字乃中国甚古之文字，而非中国最早之文字。欲见中国最早之文字，当于殷墟甲骨以前求之。

从前谓中国使用者为象形文字，其看法亦太含混。今案象形字可作广狭二解。狭义者，象形为六书之一，就许慎《说文解字》言，六书中纯象形字实居极少数，而最多者乃形声字。故知中国至迟自周代起，即以形声字为主，象形字已退居偏隅地位。唯自广

中國書學　精讀與析要

义言，则古者书画同源，以一画面纪一事，此实当为最早之记录方式，亦即最早之原始文字也。殷代鼎彝多为祭器。有刻铭文者，其时代率近殷末。然有一事足资注意者，即文字外往往间以图画。其图就今日可解者约有数类。一为一动物或他形，如象，如虎，如鸟，如鱼……此盖受祭者所属古图腾之遗迹。二为祭仪。如"父乙敦"（图一），像一人抱子置于两几间。此子当为受祭者父乙之孙，而立以为尸者。如"敦文"（图二），外亚形像宗庙，亚中一妇首戴胜而奉尊。妇可主祭也。三为纪事。其事大率与受祭者有关，或记其功伐，或记其大事。如"祖乙卤"（图三），像人执旗，知祖乙生前当为大将。如"觚文"（图四），以钺断人首，受祭者生时常杀敌斩将也。如"敦文"（图五），像人负囊，其人盖尝徙居。如"觚文"（图六），像人操戈而执俘。以上二、三两类，皆以一图表一事，寓动作于形象之中，"视而可识，察而见意"，然不能读出其音。若欲解之，则至少须用一整句之语言。此一图，不等于后来之一字，而实包括一相当复杂之概念。然同一图，而往往散见于许多不同之器上，故知此等在当时实为"约定俗成"，曾经大众所批准通用之形象。虽与图画同源，其用却不同于寻常图画，而实为最早之文字也。此

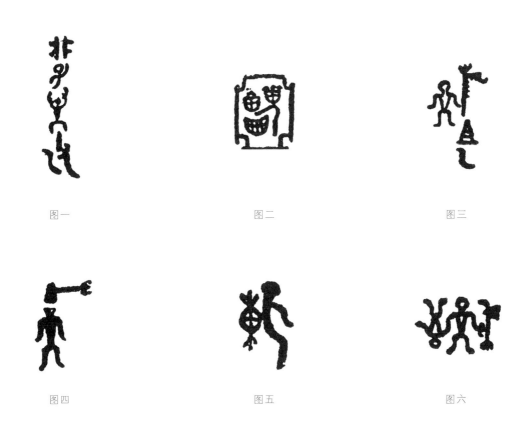

图一　　　　　　　　　　图二　　　　　　　　　　图三

图四　　　　　　　　　　图五　　　　　　　　　　图六

我国原始文字

等纯象形文字，其起源当在甲骨文字以前，殷末以至周初，尚往往保留其残迹。愚意求中国文字之最古者，当于此探索之。发展至以后，动词独立，每字有音，而正规之文字以成。更有一言，须于此重申者，即在中国以往由纯象形逐步发展至有形声字，文字最高之形式乃完成。故不得谓甲骨文字为最古文字。而中国有文字之历史，决不当仅从殷代中叶起算也。

前贤著述中言古代文字之变迁者，当以汉许慎《说文解字序》为得其实。序言谓自皇古至秦，文字之变，大要有三。其文曰："黄帝之史仓颉见鸟兽蹄迒之迹，知分理之相别异也，初造书契。"又曰："及周宣王太史籀著大篆十五篇，与古文或异。"则史籀以前，上推至仓颉，此一长时间之文字，皆得称为古文。又曰："秦始皇帝初兼天下，丞相李斯乃奏同之，罢其不与秦文合者。斯作《仓颉篇》、中车府令赵高作《爰历篇》、太

中國書學 精讀 與 析要

周　大盂鼎铭（局部）

史令胡毋敬作《博学篇》，皆取史籀大篆，或颇省改，所谓小篆者也。"此为上古文字之三变：古文一也，大篆二也，小篆三也。又序言："是时秦……大发隶卒，兴戍役，官狱职务繁，初有隶书，以趣约易。"此段所述，今以实物证之，大体合乎事实。即（一）自殷至西周早期铜器上所见方笔用折之文字，相当于古文。可举大盂鼎为例。甲骨刻辞亦属此类。（二）自西周中叶以下至东周早期铜器上所见圆笔用转之文字，相当于大篆。可举散氏盘、毛公鼎为例。著名之石鼓文，即东周初年之铭刻。大篆发展至春秋时，用笔日趋纤细，可举齐仲姜镈、国佐蟾为例。以后日益诡变，至不可识。考古所称六国文字，实为大篆在河东与江外演变之末流。古代文字至此，已呈分裂现象。秦人并兼天下，乃以政治力量禁绝之，而以古大篆嫡系之小篆推行全国，其统一文字之功绩，至今犹利赖之。此可以今存秦始皇二十七年之权量或二世元年之诏版刻文证之。无论东西南北各地所出，其文字皆一致，且令人易识。知《史记》与《说文》序所记"书同文字"之说为不虚也。又二世元年诏版文字，有作小篆者，有化曲笔为直笔而更简易可速书者，此即当时新兴之所谓隶书。隶出而篆微，实古今文字史上大转捩点也。

许君作《说文解字》之功诚不可没。吾辈生三千年后而能识三千年以上之文字，以通其语言，唯赖此书为攀陟之阶梯。然在今日所当知者，造字为人民群众，由集体所成。而古人率归功于一二不可之圣人，如仓颉之属，许君亦然。文字产生于劳动，其中初无深文奥义，而许君以汉代古文字家观点说解之，往往陈义高而不符事实。故造字者为众人，而古以为圣人。造字者为"俗"人，而解字者乃学人。吾辈当将文字取之于圣人之手还之众人，取之学人之手还之"俗"人，则今日治此学者所有事也。

又许书所收之字，以小篆为主流，兼采古籀。以定义言，古文当在大篆之前。许书所采古文，当多出自孔宅壁书。然以今日所见殷及周初之实物刻文证之，什九不合。清季吴大澂于光绪九年作《说文古籀补序》，公然指出许书所据壁书古文为战国时变乱文字，实为石破天惊之论。在当时，唯潍县陈介祺破陈见，服膺其说，致书与吴，推为卓识。其文见石印《簠斋尺牍》中。吾昔年曾因吴说作《说文古文考》，知许书古文及正始三体石经古文，以形体言，多与晚周齐器铭刻相近，益知吴说之确。最可笑者，此类古文，以后随代皆有新出，大抵方士道流所伪托，此可名之为新古文。观《道藏》中所收之《天书》，或顾野王《玉篇》中所录古文，每出许书之外者，可以见之。郭忠恕《汗简》、夏竦《古文四声韵》所收诸体，亦属此类。

今当续论文字变迁。

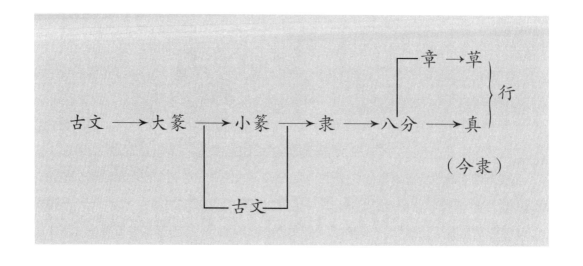

隶书既成，渐加波磔，以增华饰，则为"八分"。其起源可早至汉武帝时。此将于后文详之。隶加波挑，而行笔又加简疾，则为章草。其起与"八分"殆可同时，亦在西汉。今徵之西陲与居延木简，可以证之，足证章书起东汉章帝之谬。此盖施之章奏，与隶同意，故以为名。章省波挑，上下文渐多系连，系连之度，与时俱增，遂成后世之草书。其起源至迟亦在西晋。《流沙坠简》卷末所收简牍数纸，已为纯草，而决非东晋之物。因江左与西域不通，无由得至。俗传草起羲、献，观此可以悟其非。

"八分"又渐变而为真书。真书亦带波挑也。新莽及东汉初已有此体。新世始建国四年简《坠简屯戍丛残》一页上五至七，光武建武廿六年简同上，九页上七，皆宛然阁帖中钟书。

行书后出，可云真草之结合，亦当起魏、晋之世。

中国诸书体，完成时代实甚早。今列一简表明之。

于此，更有一事须郑重道及者，即上列诸体如隶、分、真、草之类，其成立固各有先后，各体间彼此亦有渊源关系。然并非前一体灭绝，其他一体始代兴。实际上，隶、分、真、草可以同时并存，亦可以一人兼擅。昔阮芸台作《北碑南帖论》，力主阁帖中魏、晋人书为依托。其言甚辩。然惜其不生今世。令观本世纪各地出土遗物，得一释其疑也。

■ 第二节　八分在书艺上之关键性

欲掌握中国书学史之关键者，不可不先明"八分"。

何者为八分？古今说者，下义颇繁。清人顾南原作《隶辨》，搜讨至勤。书末附考证"八分"一文，其辞盈卷，而读罢茫然，如坠烟雾，则何贵有此文矣。兹者，摆落荆榛，独标一例以明之。《古文苑》卷十七录曹魏闻人牟准《魏敬侯碑阴文》一文，有曰："《魏大飨碑》《群臣上尊号奏》及《受禅石表文》，并在许繁。《上尊号奏》钟元常书，《受禅表》觊，并金针（一作错）八分书也。"敬侯即卫觊，见《三国志·魏书》。元常为钟繇之字，繇为中国最大书家之一，后世以钟、王并称。其人亦见《魏书》。文又曰："敬

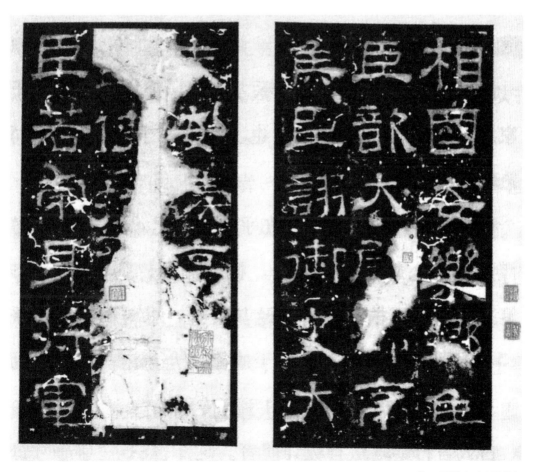

<div align="right">魏　受禅表碑（局部）</div>

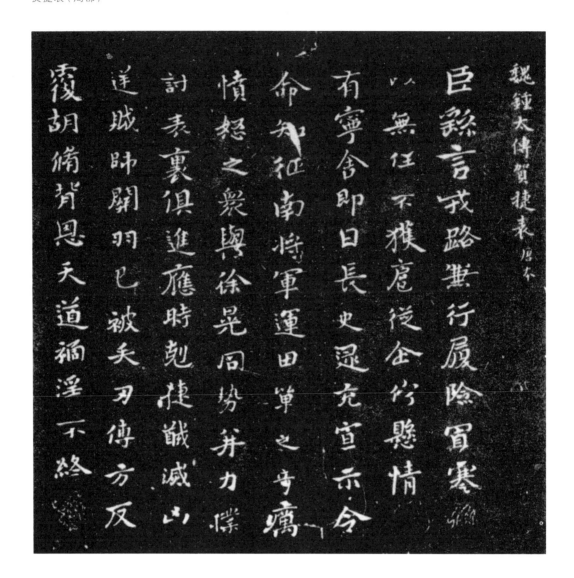

侯所葬之先域……故吏述德于隧前，门生纪言于碑后。”则闻人牟准为敬侯门人，与钟、卫皆同时，其言二家所书碑为“八分”书，自属可信。今案上尊号奏及受禅表二刻，并在河南许州，拓本亦甚易得。上尊号奏群臣中且列繇名。二刻书体，皆肃括方严，骨气洞达，波挑俯仰，如翠斯飞，出入分明，有“八角垂芒”之妙。因知言“八分”者，切不可为后来《宣和书谱》所引蔡文姬“八分篆、二分隶”之伪证所误。“八分”之“八”在此不可读为八九之“八”，乃以八之相背，状书之势者。尝考“八分”二字，在汉为成语。其见于许书，如小部“小”，物之微也，从“八”“丨”见而八分之。如八部“分”，别也，从“八”从“刀”，刀以分别物也。又“爾”，词之必然也，从“八”“丨”，八象气之分散。

"公"，平分也，从"八"从"厶"，八犹背也。如半部"半"物中分也，从"八""从"牛"，牛为物大，可以分也。如乔部"乔"，放也，从"大"而八分也。即以八字之本训言，亦云：八，别也，像分别相背之形。今人言八，犹以拇指与食指分张，示相背之意。故知"八分"者，非言数而言势。此等笔势，已屡见于殷周间方笔之古文。盖字形有以波挑翩翻为美者。此事在吾先民作书，实用之最早矣。

书家以钟、王并称。吾辈不当求其同，而当求其异。所谓异者，即二家书体中所含分势之多寡悬殊也。梁武帝评书，从汉末至梁有三十四人，其评钟繇书云："如云鹤游天，群鸿戏海。"其评王右军云："字势雄逸，如龙跳天门、虎卧凤阙。"梁代重大王书，武帝与陶弘景皆学王书，故其评最得其实。钟书尚翻，真书亦带分势。其用笔尚外拓，故有飞鸟骞腾之姿，所谓钟家隼尾波也。丛帖中所收钟书如《宣示》《力命》诸表并出王临，不见此妙。唯《戎路表》虽亦后人所摹，而分势多在，可以想见之。王于钟，而易翻为曲，减去分势。其用笔尚内撅，不折而用转，所谓右军"一拓直下"之法。故梁武以龙出跳虎卧之势喻之，龙跳之蜿蜒，虎卧之蹯曲，皆转而非折，真能状王书之旨。此二家之异也。其后钟为北书之祖，而王为南书之祖。北朝多师钟，故真书皆多分势，乃至篆书亦以分意入之。自元魏分裂为东西以来，邺下晋阳书风，有一部忽趋秀发。此殆因有南方士族流入，熏染所致。洛下长安，保守旧习之力特强，其末流书势峻嶒，如赵文渊之《华岳颂》，渐不为人所好。故王褒入北，而北人群习褒书。褒书今不得见，然今南京北郊所存《梁萧儋碑》及《萧秀碑阴》，书人为贝义渊，固与褒同时。丰碑巨制，有乌衣子弟风度，实南书之矩矱。铁门限家法，曷于此求之。

"八分"在书史上占有极长之时间，即至今日，其势尚在。今人作书亦不能避去撇捺之笔也。钟、王而降，历代书人每沿此二派以为向背。在唐，虞、褚齐名。虞书内撅，分势少；褚书外拓，分势多。在宋，苏、黄齐名，苏书外拓，分势多，黄书内撅，分势少。元初之赵书内撅，分势少；元末之倪瓒、宋克外拓，分势多。故虞、黄、赵近王，褚、苏、倪、宋近钟。其他可以此隅反之。

"八分"之关系书艺者如此。

■ 第三节　学书诸常识

　　书之所施，或于金石，或于简札，或于缣素，或于笔纸。所施虽不同，而工具则一，即笔是也。故先说笔。

　　先民用笔，实在有文字之先。本世纪所出新石器时代仰韶文化之彩陶，其上绘以赤、黑、白诸色构成之美丽图案花纹，审其纹线，实以笔绘成。而其笔亦必以兽毛之属为之，与今世无大差异。故笔之使用，至晚亦在新石器早期。盖最初以之作画，而后来则以之作字。殷墟甲骨刻辞中有 聿，从 ヨ 持 丨，即古笔字。形亦作 聿，从 人，像其端缚毛为之。篆文从竹作 筆，乃后起字。竹谓其管，盖南方所通行。史言秦蒙恬造笔，于此可正其谬。甲骨用刀刻字，故称为契文，契之言刻也。然所见甲骨亦有用笔书者。笔之用，实较刀为广。商周鼎彝款识有二种，少数用铸款。铸款用范，亦必先书字制模，而后翻砂为之。其制作过程，阮芸台有文说之，见吴中曹氏《怀米山房吉金图》卷后，可以参考。汉萧何起刀笔吏。"刀笔"一词，人每解为以刀为笔以刻字，误也。刀笔云者，不可释为刀的笔，而当读为刀与笔，二物平列。汉代犹用木简，笔书字于简，不用或有误，则以刀削去之，所以有簪笔佩刀之习。孔子作《春秋》，笔则笔，削则削。《春秋》亦书于简，故可云削。《考工记》："筑氏为削，长尺博寸，合六而成规。"郑注云："今之书刃。"此即刀笔之刀。《尔雅·释器》云："灭谓之点。"郭注"以笔灭字为点"。此言帛书，故不用削而用点。帛与纸近，今灭字犹曰点矣。距今三十年前，内蒙古索果淖尔之南古居延

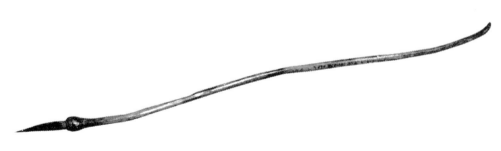

战国　毛笔

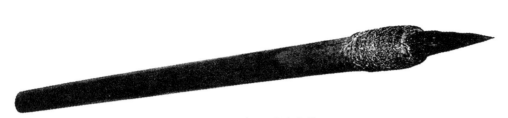

秦 竹竿半毫笔

海地区发现一汉代屯戍所遗之笔，完好如故。其管以木制，端剖为四，纳笔头其中，而缠以麻，今称之为居延笔。古制笔所用之兽毛，必为刚性而富弹力者，如兔、鼬及鹿之类，取其可以铺毫，又可以收锋。试观《坠简屯戍丛残》第十七页第四简，为新莽始建国时人书者，同用一笔，或细如蚕丝，或阔如柳叶，可推见其笔毫弹力变化之大。此绝非后来纯柔性之羊毛所能办也。今时日本犹能仿制唐笔，丰满如冬笋，亦以刚性之兽毛为之。有此利器，便可指挥如意。古人制字，"书"字从聿。书之能成艺术，笔之决定性为不小也。

今论执笔。执笔无定法，赵子昂谓当"指实掌虚"，可谓要言不烦。王献之六岁学书，其父自后掣其笔不得，乃叹此子终当有成，即"指实"之证。至手执方式，愚谓各安所习可矣。若夫强立科条，使学者自由活泼之手横被桎梏，夸张新奇，苟以哗众，此乃江湖术士所为，识者所不道也。

今论学书。学书之步骤有三：一曰**用笔**，二曰**结体**，三曰**布白**。

书人用笔一语，系指笔纸相触所得之线条而言，古或谓之"骨"，为作书之最基本条件。

凡言用笔，首辨**方圆**。方圆之分，形貌外须注意其使转之迹。方者多折，断而后起，昔人譬之为"折钗股"。圆者多转换而不断，昔人譬之为"屋漏痕"。以汉碑言之，如张迁、景君之属皆方笔，褒斜都君摩崖、《石门颂》之属皆圆笔。其笔收锋有内擫外拓之殊。前文已言之，兹不复赘。又昔贤遗迹中，往往有方笔圆用，或方圆互用者，其界限不可过于机械求之。

次辨**轻重**。用笔轻者，其效果为超逸秀发；用笔重者，其效果为沉着温厚。书之使笔，率不令过腰节以上。二分笔身，分处为腰。自腰及端，复三分之。至轻者用端部之一分，其书纤劲，所谓蹲锋；至重者用腰部之三分，其书丰腴，所谓铺毫。界乎腰端之间者为二分。古鼎彝用一分笔者如齐仲姜镈、王孙钟，二分者如毛公鼎、虢季子白盘。

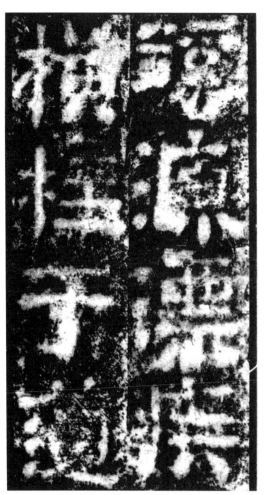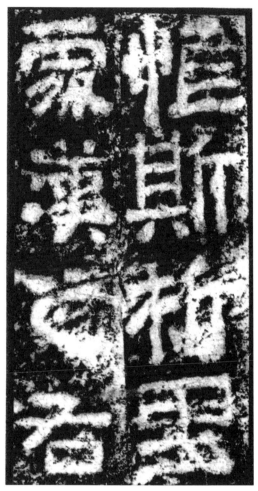

三分者如散氏、兮甲盘。汉石用一分笔者如礼器、杨震，二分者如张迁、衡方，三分者如
《西狭颂》《郙阁颂》。北碑用一分笔者如张猛龙、刘玉志，二分者如郑文公、《石门
铭》，三分者如文殊碑、唐邕写经。唐贤用一分笔者如虞，如褚，如薛曜；二分者如柳公
权、沈传师；三分者如唐玄宗、苏灵芝。宋代徽宗、蔡京用一分，黄、米用二分，苏用三
分。元代赵用二分，康里子山、倪云林用一分，杨铁崖用三分。然此亦非铁定不可易。有
一人之书，先后而轻重不同者，褚书雁塔圣教用一分，孟法师则用二分。颜书《东方画
赞》《中兴颂》用三分。颜勤礼等用二分，宋广平则用一分。李北海书李思训任令则用一
分。李秀《端州石室记》则用三分。清人刘石庵中年用三分，有墨猪之诮，晚岁妙迹则改
用一分。亦有一碑中轻重不同者。如汉之衡方用二分，隋之龙藏等用一分，两碑之额则
用三分。甚至有一字之中诸分毕具者，魏、晋及北朝经卷中多见之。唯风格之厚薄与强

弱，初不关笔画之肥瘦。有肥而反薄弱，瘦而反刚厚者。学者所宜审也。

于此，有一要义，须深切注意者：凡用笔作出之线条，必须有血肉，有感情。易言之，即须有丰富之弹力，刚而非石，柔而非泥。取譬以明之，即须如钟表中常运之发条，不可如汤锅中烂煮之面条。如此一点一画始能破空杀纸，达到用笔之最高要求。

书之结体，一如人体，手足同式而举止殊容。言结体者，首辨**纵横**。纵势上耸，增字之长；横势旁骛，增字之阔。此每与时代、地域或作家有关。就大概言，殷、周讫秦纵势多，汉、魏、晋、南北朝横势多。殷书甲骨刻文，殆纯取纵势。西周夷、厉诸朝，如大克鼎、散氏盘则用横势。齐楚诸器则率取纵势。汉碑多横，张迁、礼器、乙瑛、孔宙、夏承、华山等皆然。裴岑、景君、杨瑾、太室阙铭之一节则为纵势。吴天发神谶亦然。魏、晋中，钟之真行取横势，大王每用纵势。唐欧、虞取纵势，褚、薛取横势。柳取纵势，颜取横势。宋黄、米取纵势，苏、蔡襄取横势。此皆明白易见者。盖诸家或相同时，或相先后，各取一势，以避雷同。

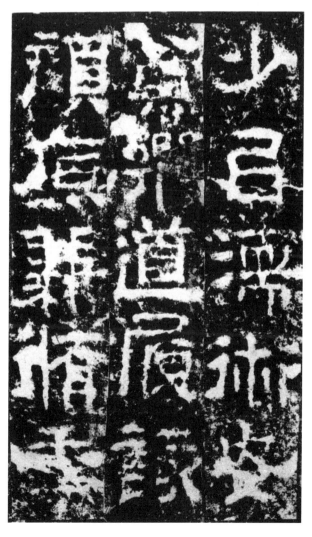

东汉　衡方碑（局部）

次说**偏旁**。偏旁有左右上下之分，变化亦无定格。夫结体整齐，此仅后来所尚。古今人结字之差，常因部位之变换而定。王觉斯草书入神，即以其善于变更偏旁位置也。古者如"子子孙孙"为周器常语。"孙"在今书为左右相配字，而周器铭率为上下相配。初吉之"初"为左右相配字，而"不鞍敦"则作上下相配。休命之"休"，为左右相配字，"师和敦"亦作上下相配。又左右偏旁所占空间之大小，唐以来率与其笔画之多少为正比。汉、魏、南北朝则多不依此比例。如汉人书"汉"字，水旁虽仅三点，亦与右半大小相第，以对映见疏密之妙，不取平均也。又上下相配之字，上下亦不必相等。唐贤如欧书多上大下小，若茂树之垂阴；颜书则上密下疏，如乔岳之耸秀。

次论**欹正**。后世结体尚平正，至清代之殿体书而极。然是书之厄运，今谈者犹病之。古则不然。周书如盂鼎、毛公鼎之类，势多倾左；散氏盘独倾右，自树一帜。北朝晰刻，如龙门造像、张猛龙、贾使君、刁遵、崔敬邕等皆倾左，马鸣寺尤甚。唐欧书倾左亦特甚。然观者仍觉其正，无不安之感。盖结体以得重心为最要。论书者所举横平竖直者，平不必如水之平，虽斜亦平；直不如绳之直，虽曲亦直。唐太宗赞王羲之书所云"似欹反正"者，即得重心之谓也。

又《五凤刻石》《李孟初灵台碑》之"年"字、《石门颂》之"命"字，末笔皆特长。"年""命"皆贵长也。评书者谓右军《黄庭》似道流，《曹娥》似孝女。结体之形象与所书之内容，实可一致。

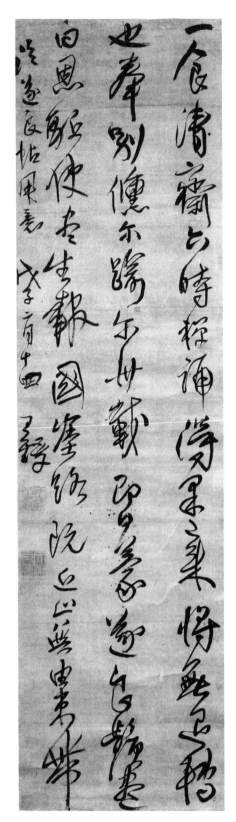

清 王铎 行草 节临褚遂良《家侄帖》

三论**布白**。结众画为一字曰结体。结众字为一体，而布白之说生。结体为点画与点画间之关系，布白则为字与字间之关系。一纸之上，每字备有其领域。着字处为墨，无字处为白。墨为字，白亦为字。书者须知有字之字固要，而无字之字尤要。潘安仁《秋兴赋》有云："行投趾于容迹兮，殆不践而获底。阙侧足以及泉兮，虽猿猴而不履。"夫人足所践，不过咫尺，然使人步武能安、不虞颠隕者，则有赖于足所践处以外之为实地。若迹外皆空，如行椿上，则谁能履之？以之言书，即布白之理，有字与无字处，其重要同等也。昔何蝯叟善书，时有廖君亦擅书名。或问蝯叟以廖书得失。蝯叟笑谓："廖君只可书一字耳。"盖一字诚妙，多字则蹶。此即言廖君但解结体，不解布白。书与人同，势不孤立，集体斯安，犹布白也。布白之妙，变化万端，运用之际，口说难详。譬诸人面，虽五官同具，位置略异，人我便殊。又如星斗悬天，疏密错综，自然成文，久观益美。明乎此，可以言布白矣。

论布白，但自分行之整齐与否为其入手处。不整齐者，参差得天趣之美，以一行或全章为单位；枢齐者，尽人工之能，以每一字为单位。最古之分行，彩书不整齐，其后乃渐趋整齐。此可谓由自然而入人为者。强分其类，约有三式。

一为纵横行皆不分者，其来最早。 殷器铭刻，文字中时杂以画绘，大小参错，牝牡相衔，以全体为一字。故字与字间，恒具巧妙之组织，互为呼应，而痛痒相关。变化之奇，以此期为最多。试一翻《殷文存》之书，即可见之。

二为有纵行无横行者。 自一行于无数行，行式有空，而每行中之各字无定。周金大器，如"不娶敦"盖铭文，但有纵行，随式布白，妙变无穷。其结字多长。盖其意欲字形不向外扩张，免与邻行相犯，故宁偏纵势，不取横势，有揖让之风。试观其首行"唯九月初吉"字，便可告之。与此同风者，以毛公鼎为最著。秦诸刻石分纵横行，权量诏版则大抵用纵行，其偏旁大小，时因行列之密接而变化，亦极可味。盖纵行之布白有二要。一为每行中字间之距离，二为行与行之距离。作书布白，当解疏密。如西周之楚公钟凡数器，每器铭辞，皆作两行。钟形上狭下宽，其中有一器，两行对列，上极密而下极疏。邓石如言"疏处可以走马，密处不使通风"，此真能曲尽其势。蜀中诸汉阙，有只于中央题字一行者，若《王稚子阙》《沈府君阙》，石身甚宽，故字之左右波挑，延伸极长。此盖以控制空间，使全石皆在其笼罩之下。晋人简牍，有纵无横，其妙亦在不整齐。《兰亭》帖凡二十八行，行之疏密相若，字之疏密不等，其布白至妙。故欧、虞、褚、薛诸家，摹《兰亭》各用本家笔法，然布白则悉仍其旧，不敢稍变也。石刻中碑志与摩崖分二体。碑志主整齐，分纵横；摩崖主不整齐，有纵无横，《西狭颂》《郑文公》等除外。故碑志多尚规矩，而摩崖特多奇趣，如《鄐君阁道》《瘗鹤铭》之属皆是。《瘗鹤铭》就石

作书，宛转异势，上下相衔，山谷晚年最得此秘。

三为纵横行俱分者，为人工方面之进步，在三式中最后出。其最早之例，当推周初之大盂鼎。其时当在成王朝，文辞与《书·无逸》至相类。继起者若大克鼎，若宗周钟，若散氏盘，若虢季子白盘，数之殆指不胜屈。然分行虽备纵横，亦不过大体如是。出入尚多，非拘守绝严密也。至嬴人刻石，乃务为画一，工巧虽极，机趣反损。分纵横行者，必画界格。有书时当系有格，而后来去之者，若大盂鼎、虢季子白盘；有与格俱存者，若大小克鼎，然其格亦非绝对整齐。界格或作阳文，或作阴文，以刻作阳文者为最早。第三式虽后起，其势力最大，汉以下多宗之。汉碑多纵横行，然在规矩中亦有权变，其各碑疏密亦殊。每格中字小则疏，如曹全、孔彪；字大则密，如校官、赵围令。又就一碑言，亦有疏密，往往上半密而下半疏，若张迁、衡方即是。此由就石上书丹时，不便循文为序。依碑排文，横列而下。初书上半时，手生字易大，故特密；继书下半时，手熟字易小，故特疏。形虽不一，转增变化之趣。汉刻或存界格，或不存界格。不存者多，如张迁、衡方等是；存格者少，如孔彪、张寿等是。存格与否，亦有其理。字小白多者，则多存格，盖无格则太苦空虚。故字为字，白亦为字也。又汉、魏迄唐诸石刻，大字密集者，固不乏例，然多数皆字不满格，往往上字与下字相距之空间，足容一字而有余，所谓计白以当黑也。其字居格中，多稍偏上，此系人视觉心理。格中置字，偏上则正觉中悬，正中则反觉下坠。试观印人制印谱，每页捺印，必近上端，即以此故。总之，列字整齐，至明万历以来，而渐造其极。万历中刻书字体，横细竖粗，后世谓之"宋体字"，实由颜书演出者，特匀称益甚。至清世道、咸以降，以科举风尚，庭对写大卷，绳垂水平，字皆历历如算子。虽工整无匹，然束缚性灵，摧毁天趣，驱千万有用之人为无用之物，为封建帝王巩固统治，真书道之厄矣。

最后当一论时代与作家。昔翁覃溪跋汉朱君长题字有云："书势自定时代。"吾尝叹为知言。时代云者，实即在同一段时期内群众努力所得成绩积累之总和，亦即群众力煅所共同造成之一种风气。凡系同时代人之书，彼此每每有几分相近。此不独书艺如是，即其他艺术，如绘画、雕刻、建筑等亦莫不如是。作家崛起一时代之中，却不能飞出一时代之外。彼乃根据同时代人与其前时代人所得之成绩以为基础，而以自己不断努力，在此遗产上生产再生产而发展之。世间固无天降之作家也。试以二王之书论之。羲之变为草，其源来自章，则自西汉以至张芝、卫瓘、索靖、陆机等各家之章书，皆其所据之遗产。而羲之省章之波磔，简化以为今草，其风亦非其独创，而实自西晋开之。今观西陲简牍中西晋人诸书，已俨然今草，而其书人，皆非后世知名之大家，是其时民间已早有此一种书风，为羲之所依据，更勤苦加工，发挥旁通，因得成为一代之典范。

中國書學 精讀 析要

西晋 陆机
平复帖

下为永师、唐太宗、贺知章、李怀琳、孙过庭，日本遣唐僧空海，以至宋之薛绍彭、元之赵孟頫、明之文徵明以至八大山人等开其先河。羲之草虽不尚波磔，然体犹近章。献之源出父书，席丰履厚，又变其父上下不甚相连之草，为上下相连之草。往往一笔贯数字，生面别开。梁武评献之书所谓"王子敬书如河朔少年，皆充悦，举体沓拖，而不可耐"者，当指其草书言之。同时羊欣学小王，故梁武又讥为"婢作夫人"。梁人重大王也。此后书苑中遂有狂草一途。唐之张旭、怀素，明代中叶以后诸家，直至明末黄石斋、傅青主、王觉斯，皆自小王来。可谓别子为祖矣。

染翰操觚之士，分道扬镳，或尚模仿，或主创造。夫学书之初，不得不师古，此乃手段，而非目的。临古者所以成我，此即接受遗产，非可终身与古人为奴也。若拘守一隅，唯旧辙是循，如邯郸之学步，此等粥饭汉，倘使参访大德，定须吃棒遭喝，匍匐而归。至于狂禅呵骂，自诩天才，奋笔伸纸，便夸独创，则楚固失矣，齐亦未为得也。常见昔人赞美文艺或学术成就之高者，曰"前无古人，后无来者"，此语割断历史前后关系，孤立作家存在地位，所当批判也。今易其语曰："前不同于古人，自古人来，而能发展古人；后不同于来者，向来者去，而能启迪来者。"不识贤哲以为何如？愿承教焉。

古文变迁论

■

■ 第一节　中国古代文化之分期

古者，指秦以上而言。中国文字始于何时，今日尚无答案。近代考古家谓人类文化之转变，就其使用器具之材料而观，可分为三期：一曰石器时期，中含旧石器、新石器二期；二曰铜器时期；三曰铁器时期。世界人类，由野蛮以至于开化，莫不同此步骤。以此例求之中国，中国用铁器，当肇于春秋、战国之世，其遗物见于近世著录者，始于吴大澂《愙斋集古录》及端方《匋斋吉金录》之秦铁权。商、周二代，今日尚无铁器之发现，而铜器则甚多，当为铜器时期。石器时期则当远在史前。十五年前，欧人、日人皆言中华民族在石器时代，尚在他处，后乃迁来。此说至今已不成立。自欧人安特生仰韶文化之发现，以至甘肃、辽宁、山西及南京太平门外发现古石器，而知中国本部，不特有石器时代文化，且广布于南北。中国典籍于使用物质之变化，亦曾言之。《越绝书·宝剑篇》（是书虽未能定为出于战国人手，然至迟亦为汉人伪作）云："风胡对楚王曰：'轩辕、神农、赫胥以石为兵，黄帝以玉为兵，禹以铜为兵，今时以铁为兵。'"此四语实与近人所谓旧石器时代、新石器时代、铜器时代、铁器时代暗合。所谓玉者，疑即经过琢磨之石器。玉兵今存者甚多，知《越绝书》之言为可信。

按中国句兵之变化，有瞿、戣、戈、戟四者。（瞿、戣，群纽；戈、戟，见纽。皆浅喉音。）瞿、戣第一期，夏、商用之。戈第二期，周人用之。戟第三期，周末广用之。古器铭所谓"立戈形"者，皆瞿、戣形也。古玉兵皆作瞿、戣形，知为夏、商之物，盖新石器时代之遗迹也。

旧石器时代与新石器时代相去几何？不得而明。而新石器时代与铜器时代相去当不甚远，其衔接之处，可见者凡四。

（一）**鼎、鬲。**中国新石器时代之发现，以陶器为多。陶器中有两耳三足足中空之器，即今日所见之瓦鬲，古时用以烹兽者。鬲自鼎变化而成，鼎中空足实。《尔雅》："鼎，款足谓之鬲。"款，空也。鬲中可置铜片，片上有孔，似今之甑箪。鬲之构造复于鼎，其成必在鼎后，而陶器中已有其形，与铜器时代之鼎，相去必不甚远。

（二）**花纹。**陶器上花纹有红、黑、白三色，垂数千年不变，当为矿物质之颜料所画。其纹线分为四种：

（1）用直线连成者；（2）用三角形连成者；（3）用圆连成者；（4）用曲线连成者。以用直线连成者为最多见。

甘肃所发现之陶器花纹作 形，与最古铜器之雷纹相似。辛店期陶器有旋纹、云纹、直纹等，仰韶石器有山纹，皆与铜器有相当之联络。又陶器花纹，多在器腹部之上半，铜器亦然。

（三）**石斧、石刀，兵器。**古代兵器作 形。石斧作 形，上有孔，可缚于木柲之上。铜斧作 形，其构造相连之处可见。

（四）**玉器。**中国用玉，实为石器时代文化之特征。玉器有圭有璧。圭为石刀之变形，其穿孔法与石刀穿孔法相似。石器时代合三而成圆之物，与璧相似。

石刀　　　　　　　　圭　　　　　石器时代合三而成规之环　　　　　璧

■ 第二节　中国文字发生与古史年代

中国新石器时代，尚无文字之痕迹。安特生于甘肃西部之西宁县发现骨版，上有纵横交错之线，谓为原始文字，实未足为信。文字所以保留语言，语言所以表现思想。骨版上之线及陶器上之花纹，均只为装饰之用，无其他意义，不能谓之文字。陶器花纹，多取实物变成图案式，间亦有写实者，如犬形 ![犬形]、目形 ![目形]，亦只用以藻饰，未含记录之义。总之，在今日所见石器陶器上，绝无文字遗迹。欲求古代文字，非铜器莫属。铜器文字始于何时，亦殊难确定。自宋以来，定铜器之时代，以有无父甲、父乙等字为断，有此等文字者为殷器。按《白虎通·名号篇》："殷人生子，以日为名。"《史记·殷本纪》："子微立。"司马贞《索隐》引皇甫谧说："微字上甲，其母以甲日生故也。"商家生子，以日为名，盖自微始。又引谯周说："死称庙主曰甲。"按谯说是也。在谥法未定以前，以甲乙为庙号，此殷人制度，未有疑之者。近人罗振玉《殷文存》一书，即以各家藏器上有甲乙之名者，认为殷代之物而著录之。然细考之，以甲乙为名，不始于殷，亦不终于殷，计其时代所及，上可至夏，而下可至西周初年。凡铜器上有"宗周"或"成周"之字者，当然为周代之物，而往往有甲乙名号。《史记·齐太公世家·三代世表》，自太公以下，丁公伋、乙公、癸公三世，皆以甲乙为名。又《宋微子世家·三代世表》，微子启、微仲、宋公之下有丁公，以是知甲乙为庙号之制，周代犹存，及谥法通行，乃废之而用谥法也。周献侯鼎云："唯成王大□在宗周，赏献侯□贝，用作丁侯尊彝。"近人释者谓献与丁同为国名，则未见齐宋世家之皆有丁公矣。又鬲攸比鼎称皇祖丁公、皇考惠公，此亦可为宗周先用甲乙为庙号，而后改为谥之征。再上求之殷代以前，殷人开国之主为成汤，成汤号太乙。成汤以上，据《史记》所载，以日为名者，尚有六世：上甲微、报丁、报乙、报丙、主壬、主癸，皆在夏世。《夏本纪·三代世表》，自禹至桀凡十七世，禹、启、太康、仲康、相、少康……孔甲……履癸。![麃] 从![甫]声，疑即庚之假字。殷代世系廪辛下有庚丁、武乙。庚丁之名可疑，人无两日生之理，当即卜辞上所常见之"![麃卩]"康祖丁也。又母康丁彝《殷文存》上十六页下"![鬲血]"。康丁，当同《史记》所谓庚丁。如丁字为渺文，则母康当即母庚。此皆康、庚二字通用之证。故太康、仲康、少康，当即太庚、仲庚、少庚。三世同以庚日生，而加大、仲、少等字以别其先后。犹殷之太乙、小乙、武乙矣。孔甲、履癸与殷之盘庚河亶甲同。以是知甲乙名称，夏已有之，不始于殷代。而文字发生，亦当在殷代以前。世俗之见，以为甲骨文为中国最早之文字者，实大误。甲骨文字乃在有殷中叶以下，自盘庚以至于帝乙之时，是时文字已使用纯熟，通假之字甚多。与铜器上之初期文字迥不侔

矣。

因古代文字而及古史年代。考古史年代最重要之书，莫过于《史记》。《史记·三代世表》及《十二诸侯年表》以共和行政为枢纽。共和行政以后年代，历历可考。共和以前，渺茫难稽。按共和行政约在西历纪元前八四一年。周人立国，据真本《竹书纪年》推之，当在纪元前一〇二七年。《周本纪》幽王《集解》引《汲冢纪元》曰："自武王灭殷，以至幽王，凡二百五十七年也。"按幽王在位十一年，自幽王十一年（纪元前七七〇年）上推二百五十七年为纪元前一〇二七年。据《汉书·律历志》所述刘歆三统历说，则当在纪元前一一二二年，似以《竹书纪年》之说为长。《史记·鲁周公世家》自伯禽以下皆纪年，以鲁诸公之年数相加，伯禽受封在纪家前一〇四四年。《史记·鲁周公世家·集解》谓"伯禽以成王元年封"。《周本纪·集解》引《封禅书》曰："武王克殷二年，天下未宁而崩。"又引皇甫谧曰："武王定位元年，岁在乙酉，六年庚寅崩。"则武王克殷，当在纪元前一〇五〇年左右。此数与一〇二七较一一二二为近，故当以《竹书纪年》说为长。周以前之殷人年代，春秋以来，亦有大概计算之辞。《左传》宣公三年："商祀六百。"《孟子》："自成汤至于文王，五百有余岁。"则殷人开国，在纪元前一六〇〇年左右。

近人安特生以工程师筑路河南，在渑池县仰韶村发现新石器时代遗物，谓之"仰韶文化"。后至甘肃，在黄河与洮河河谷之中，多所发现，以研究所得作《甘肃考古记》一书，谓甘肃远古文化，可分为六期：

（一）齐家期——在宁定县齐家坪。

（二）仰韶期——分布于河南、甘肃。

（三）马厂期——在碾伯县马厂沿。

以上三期，绝无金属器物。

（四）辛店期——在洮沙县黄河与洮河分流处，有少量铜器。

（五）寺洼期——在狄道县之寺洼山及西宁县之下窑下西河，获铜器稍多。

（六）沙井期——在镇番县附近，有多量之铜器及矢镞。陶器上有鸟带纹，与铜器之凤纹有相当之联络。盖石器最后之期，而铜器最初之期。

安特生既定以上六期，又假定每期为三百年，六期为一千八百年。又据阿恩博士之说，假定仰韶期始于纪元前三〇〇〇年，而谓中国新石器时期当自纪元前三五〇〇年起至前一七〇〇年止。其详见《甘肃考古记·甘肃远古文化之绝对年代》一篇。安氏之言曰："甘肃文化期之末叶，当在纪元前一七〇〇年，适当夏朝勃兴之时。"又有"三代起于纪元前七六六年"之语。安氏以夏为三代之首，已与德人夏德谓中国信史始于周者异，至谓石器时代，终于纪元前一七〇〇年，殊未足信。其据凡三。

（一）**年代**。前已据《竹书纪年》及《三统历》，推定商代开国在纪元前一六〇〇年左右。而安氏谓纪元前一七〇〇年为夏代勃兴之时，则一七〇〇年至一六〇〇年一百年中，容一夏代，宁有是理？《史记·夏本纪》载自禹至桀，凡十七世，平均一世以二十五年计算，亦不下四百年，岂有仅一百年之理？

（二）**文字**。安氏谓最后之沙井期，至纪元前一七〇〇年止。然沙井期中陶器，绝无文字痕迹，即表示思想之图画亦无有。乃至一六〇〇年之殷代初年，或早于一六〇〇年之夏代，文字竟以成立。虽为极简单之甲乙等字，然甲乙命日，并非本字，亦假他字为之。必文字运用已有相当之成熟，始能如此。至殷中叶以下，竟有长段之文字如甲骨文者，其进步必不若是之速。自无文字以至文字成立，自成立以至成熟，其年代距离虽不可考，然绝非数十年或百年所能办，至少当在数百年以上。

（三）**花纹**。辛店期陶器之回纹、沙井期陶器之鸟带纹，虽与铜器之雷纹、凤纹有相当之联络，然由简而繁，亦非短期所能成者。

由是得一结论：中国文字发生，必不始终于殷代，而石器时期之沙井期，当远在纪元前一七〇〇年以前。安特生所谓一七〇〇年为中国铜器时期之始者，未免蔑视中国历史矣。

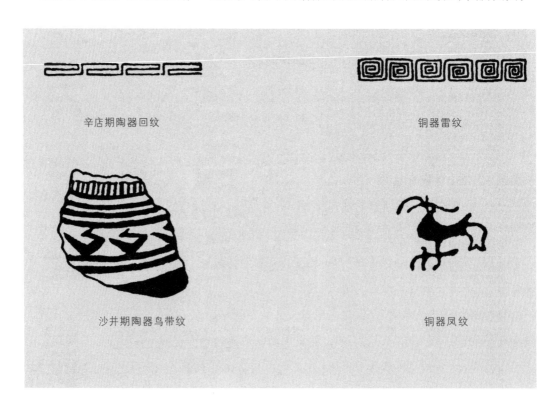

辛店期陶器回纹　　　　　　　　　　铜器雷纹

沙井期陶器鸟带纹　　　　　　　　　　铜器凤纹

■ 第三节　中国文字成熟之分期

　　文字成熟，可分为三期：一曰纯图画期；二曰图画佐文字期；三曰纯文字期。此分期之证据，只能于铜器中求之。

(一) 纯图画期

　　是期以图画代表思想，全无文字。如下图：

鼎文

（殷存文上一。上）

象抱小儿形，奉尸以祭之意。礼记："君子抱孙不抱子，孙为王父尸，子不能为父尸。"此鼎当为祭器。

鼎文

王国维释上象几形，亦奉尸以祭之意。宋以来释为"析子孙"三字，误。

鼎文

（上二。上）

外亚形。田象妇人头上戴胜，宋人释为格上三矢形，误。象酒器。此图象妇人主祭之行。

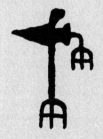

鼎文

（上一。上）

象戈形，表先代之武功。

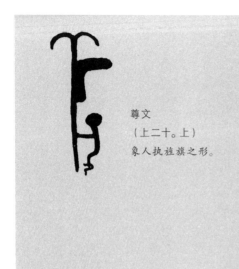

尊文

（上二十。上）

象人执旌旗之形。

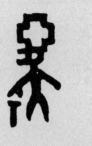

尊文

（上廿一。上）

上象宗庙，下示所祭之
人之功德。

尊文

（上廿一。上）

象弛弓之形。

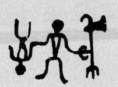

觚文

（下廿四。下）

象持戍献俘之形。

（二）图画佐文字期

此期见于古器之文字甚少，每器所列，不过数名，恒杂图画以表意，盖文字成立而不足应用，故以图画佐之也。

如下图：

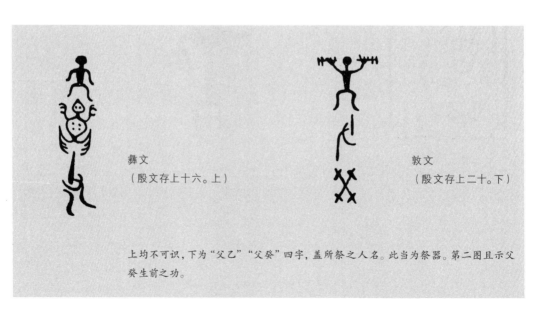

彝文

（殷文存上十六。上）

敦文

（殷文存上二十。下）

上均不可识，下为"父乙""父癸"四字，盖所祭之人名。此当为祭器。第二图且示父癸生前之功。

第一期与第二期转变之迹，略如下图：

纯图画期	图画佐文字期

爵文
（下一。上）
羊首形。

鼎文
　（上四。上）
上为羊首形，下"父庚"
二字。

爵文
（下一。上）
鱼形。

爵文
　（下十一。下）
鱼形，加"父丙"二字。

爵文
　（下二。下）
弓形，示善射意。

爵文
（下十二。上）
鱼形，加"父丁"二字。

卣文
　（上三十二。上）
父庚。

鼎文
（上五。下）
父己。

爵文
（下三。上）
人执旌旗形（后变为
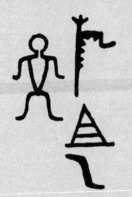 字）

卣文
（上三十。上）
祖乙。

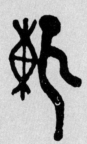

鼎文
（上一。上）

觯文
（下廿九。下）
父丙。

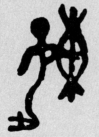

爵文
（下三。下）

象迁徙之形𣏟，囊橐之形，象人负囊橐而走也。
人类自西徂东，疑东为象形字，与鸟栖为西之𣅀
字同。《说文》𣏟从日在木中，古金文及甲骨文日
作⊟或⊡。未有作⊟者。

鼎文
（上一。上）
戈形。

觯文
（下十七。下）
父丙。

盉文
（下卅三。上）
祝作父丁彝。

尊文
（上廿一。上）
弛弓形。

敦文
（上十二。上）
父癸。

第二期以图画说明文字，多有彼此相同者，盖渐有公共性，为社会所公认。《荀子》所谓"约定俗成谓之宜"也。各图中常有作鸟兽水族，或奇异不可识之形者，盖图腾之制。图腾为部落之标识，以分界限，使婚姻有别。姓氏之分，实肇于此。前人于诸奇异之动物形，好强释之。如 自宋人至吴大澂，皆释为子孙二字，可笑孰甚。近人又释上象所祭人鬼，下象牺形，亦非。古人均以折俎祭，未有以全牺祭者。且是图下形前肢与后肢不相称，不类羊豕之形。又有作 形者，上有斑点，更与羊豕不类，当为詹诸形，亦图腾之制，刻于祭器上，所以别于他族。今人碗上刻姓，犹其遗意。又以下各图，亦图腾制，多刻于酒器上。

<p style="text-align:center">以下纯图画</p>

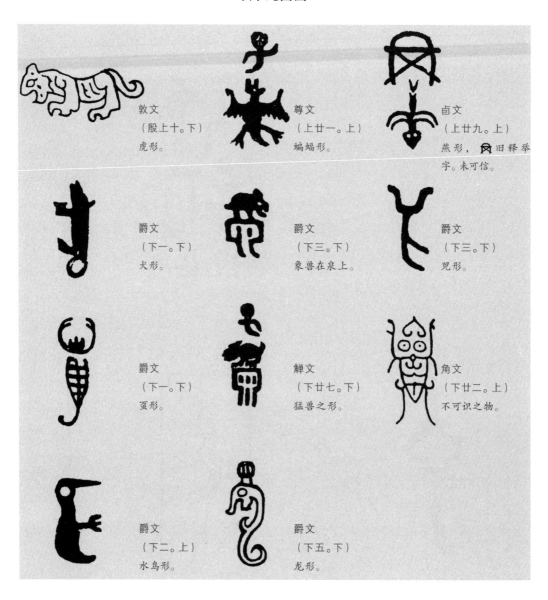

敦文
（殷上十。下）
虎形。

尊文
（上廿一。上）
蝙蝠形。

卣文
（上廿九。上）
燕形， 旧释举字。未可信。

爵文
（下一。下）
犬形。

爵文
（下三。下）
象兽在泉上。

爵文
（下三。下）
凫形。

爵文
（下一。下）
蚤形。

觯文
（下廿七。下）
猛兽之形。

角文
（下廿二。上）
不可识之物。

爵文
（下二。上）
水鸟形。

爵文
（下五。下）
龙形。

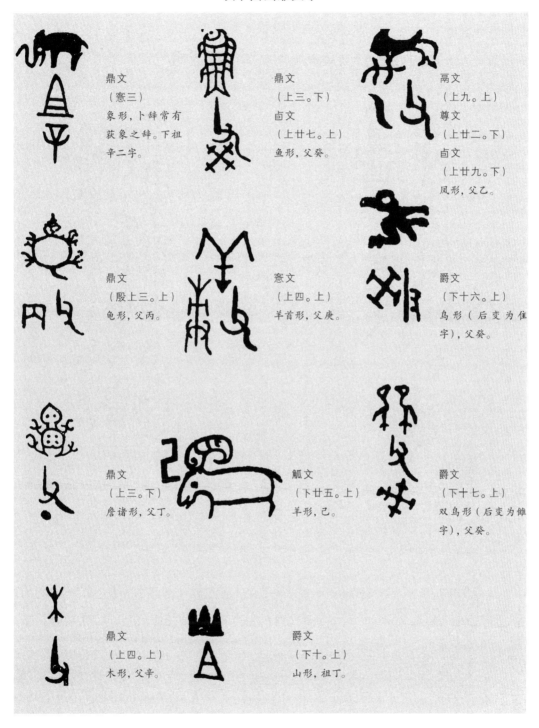

鼎文
（窸三）
象形，卜辞常有
获象之辞。下祖
辛二字。

鼎文
（上三。下）
卣文
（上廿七。上）
鱼形，父癸。

鬲文
（上九。上）
尊文
（上廿二。下）
卣文
（上廿九。下）
凤形，父乙。

鼎文
（殷上三。上）
龟形，父丙。

窸文
（上四。上）
羊首形，父庚。

爵文
（下十六。上）
鸟形（后变为隹
字），父癸。

鼎文
（上三。下）
詹诸形，父丁。

觚文
（下廿五。上）
羊形，己。

爵文
（下十七。上）
双鸟形（后变为雔
字），父癸。

鼎文
（上四。上）
木形，父辛。

爵文
（下十。上）
山形，祖丁。

凡刻上图形者，皆周以前物。大概周以上人，沉湎于酒，故酒器最多，殷人竟以是亡其国。武王伐殷，以沉湎为纣罪。周有天下，作《酒诰》以告诫妹土之民。可知商代饮酒之风盛矣。

（三）纯文字期

是期器铭文字，常多至十数名数十名或百名以上，已脱离图画而独立。间有少数掺杂图画以表示动作，乃此期之最初者，如燕侯匜丁卯敦之类。

燕侯匜
（《憲》十六）

匽侯锡亚贝，作父乙宝尊彝。
（匽侯即父乙，匽即燕，亚为人名。）

丁卯敦
（《憲》十二）

丁卯，王令祖子会西方于省。
唯反，王赏伐甬贝二朋，用作父乙
（亚内象人形，即父乙。）

其后文字足以应用，乃并此图画而去之，盖文字已臻于完成时期矣。甲骨文字之产生，即在是时。在金文中可认为与甲骨文时代相当者，有戊辰彝、丁巳尊、来兽敦、丙申角、乙亥鼎之类。

中國書學 精讀 與 析要

■ 第四节　花纹与文字相应之变化

欲定铜器之时代，自其刻辞可见。殷及周初器称"祀"，宗周中叶以下器称"年"。殷及周初以甲乙为庙号，宗周自中叶以后称谥法。殷及周初以彝为器之通称，其后则各有专名。至于最普遍而显著之分别，则在花纹与文字二者。宋王黼《宣和博古图》于古器花纹分类，有雷纹、云气纹、星纹、山纹、饕餮纹、龙纹、夔纹、螭纹、虬纹、虺纹、蛟纹、兽纹、凤纹、鱼纹、蝉纹、螺纹、花纹、鳞纹、乳纹、连珠纹、直纹、旋纹、方纹廿余种。清人又加环纹、绚纹、络纹、粟纹、弦纹诸种。大抵皆取常见之物为图案，刻于器上，虽变化甚多，与原物相去甚远，然绝无神秘之意。日、星、云气、鱼鳞等，皆常见之物。饕餮为猛兽之名，而饕餮纹实为羊形。龙纹皆似虎形。螭、虬、蛟三者，大概今日南方鼍鳄之类。凤纹似孔雀形。由是可推定中国古代北方气候，当与今日南方不远。花纹之变化，由繁而简。在新石器时代，已有甚繁密之花纹。自此以后凡三变：殷代一变，西周中叶一变，晚周一变。可分为三期：一曰雷纹期，以雷纹为质，上作巨型之花纹，观之得极严重之感觉者，殷至周初之器也，如图一；二曰环纹期，作巨型花纹，以环纹为主，观之得疏快之感者，西周中叶以下之器也，如图二；三曰雷带纹期，纹蟠屈如带而于带上作雷纹者，春秋以下晚周时之器也，如图三。汉器则极简陋，多作带弦纹，雕镂几全无矣。

图一

图二

图三

与花纹同其变化者，则为文字。文字成熟以后，形体之变化，以方圆为主，方者多折，圆者多转。晋以来论书者所谓折钗股、屋漏痕，即指方圆也。中国文字之形体，最初为方笔，后变为圆笔。方笔盖与雷纹同其变化。凡器以雷纹为主者，多为方笔，可定为夏殷至周初之器。以环纹为主者，多为圆笔，可定为西周中叶以下之器。方圆变化之处，皎皎可睹。略举数字，较其异同如下。

世间有文字之民族，最初之字形，均为方笔。如埃及石刻、巴比伦楔形文字皆是。古巴比伦法典刻于石柱之上者，笔始大末小，如 ✳ 形。中国殷代以前文字，正与此相似。后人附会，遂谓中国文字出于巴比伦，误矣。

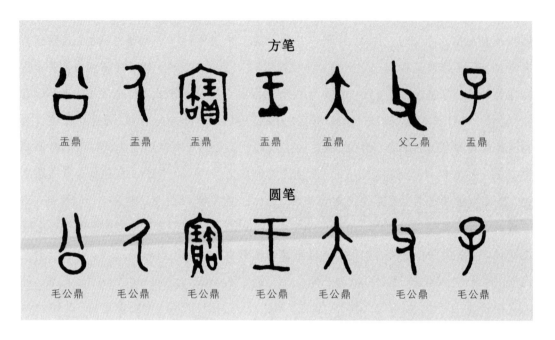

中国方笔期文字，以空间而论，分布甚广，河东、河西皆用之。易州（河东境）所出三句兵（《周金文存》卷六、六十八至六十九，凤翔河西境所出柲禁《匋斋吉金录》第一册）皆方笔也。以时间而论，则上至有夏，中含殷代，下迄周初。夏代邈远，难得具言，唯知以甲乙为名而杂以图画之器，当不乏夏代之物。至殷而甲骨文字灿然大备，周初仍循殷旧迹，往往器物刻辞，称年为"祀"、甲乙为人名，以彝为器之通称，笔势方折。器上花纹以雷纹为主，明为殷商旧风，而上有成周、宗周等语，历法纯为周之太阴历，有初吉、生霸、既望等语，又明为周器无疑。自周初以至西周中叶，此等器甚多，如楚公钟等，盖方笔后期之器也。

方笔后期之器（约自周初至厉、宣以前）

楚公钟	《愙斋》二册。一至四页	旂僕鼎	《愙》三。十一
盂　鼎	《愙》四。十二	小盂鼎	《攈古录》三之三
愙　鼎	《愙》四。十二	趞　鼎	《愙》五。十三
公㶚鼎	《愙》六。四	公姞敦	《愙》八。十三
静　敦	《愙》十一。五	量侯豻敦	《愙》十一。十四
同　敦	大器。《愙》十二。五	愙　敦	《愙》十二。十一
师田父尊	《愙》十三。十一	趞　尊	《愙》十三。十一

中國書學精讀●析要

遣　尊	《愙》十三。十二	庚罴卣	《愙》十九。三至四
效　卣	《愙》十九。四至五	遣　卣	《愙》十九。廿四
貉子卣	《愙》十九。廿四	叉　卣	《愙》十九。廿五
盂　爵	《愙》廿二。三	父甲爵	《愙》廿二。廿二
召　尊	澂《秋馆吉金图》下。五十		

殷、周二派之别，前已言之。然器物往往有称"祀"而用圆笔者，有称"年"而用方笔者，不能归之于殷派或周派，盖方圆过渡时之器也。此时大概在宗周中叶左右。

方圆过渡时之器（此多假定，非必确。）

曶　鼎	《愙》四。十八	师汤父鼎	《愙》四。廿九
剌　鼎	《愙》四。廿一	赶　鼎	《愙》五。十
諆田鼎	《愙》五。十二	父甲鼎	《愙》六。八
师雍父鼎	《愙》六。十一	尢　敦	《愙》九。十六
师遽敦	《愙》十一。廿一	宴　敦	《愙》十一。廿六文考日已
毛公敦	《愙》十二。十	吴　尊	《愙》十三。八隹王二祀
师遽方尊	《愙》十三。九	叝　尊	《愙》十三。十二
�_卣	《愙》十九。廿二隹十有九年		

自方笔变为圆笔后，王皆作𐤀，介皆作𠆢，𤘈皆作𤘈，又皆作又，称祀为年，庙号不称甲乙而称谥法，器有专名，不以彝为总称，刻镂由雷纹变为环纹，下笔温厚圆转，或取纵势，或取横势，行笔不甚长，器上往往有阳文界格，如善夫克鼎、大克鼎之类，此期约在宗周中叶以后。周之大器多成于是时，尤以宣王北伐玁狁，南伐淮夷，君臣作器以纪武功，为鼎彝文字最有光焰之时期也。与王室文体相同者，为同姓鲁、虢、郑、卫诸国。平王东迁，以西周旧地赐秦，故秦人文字，如石鼓、秦公毁，犹周旧迹。

函皇父毁	《愙》十。十四	散氏盘	《愙》十六。四至六
大克鼎	《愙》五。一至四	颂　鼎	《愙》四，二十三至二十四
颂　毁	《愙》十。十九至廿五	伯晨鼎	《愙》五。六
鬲攸比鼎	《匋斋吉金录》一。四十	无更鼎	《愙》四。二十二
鄦貟毁	《愙》九。九至十一	不掫毁	《周金文存》三。一
师袁毁	《愙》九。十五	虢季子白盘	《愙》十六。九至十

虢季子组盘　　　周四。八　　　　　　　　毛公鼎　　　《愙》四。二至四

兮甲盘　　　《愙》十六。十四

　　中国古代文化皆在河东。周人以后进民族，崛起岐、雍，与殷人东西对峙。武王灭纣，乃以河西民族征服河东民族，然未能使其文化消灭净尽，故河东诸国，制度文物，往往与周或异。以文字而论，书体同于周者，鲁、郑、姬姓诸国而已。异姓诸国之书体，亦由方变圆，然纤劲而行笔长，与周之温厚而行笔短者迥别。此中复分为二派：北方以齐为中心，南方以楚为中心。二派盖同出于殷而异流者也。齐、楚为河东两大国，邻近诸邦，皆为所化。北方诸国，如邾，如曾，如铸，如纪，以至晋、燕，皆属齐派。鲁初同于周，后亦近齐。南方诸国，如郳，如邻，如䣄，如黄，如宋，如吴，皆属楚派。至齐、楚之分，齐书整齐，而楚书流丽。整齐者流为精严，而流丽者则至于奇诡不可复识，如董武钟、郮原钟之类，可谓极奇诡之观，再变则成道家之符篆矣。又齐、楚不特书体有别，其用韵亦异。齐人好用阳唐韵，刻辞尾多用"万寿无疆""永保用享"等语；楚人好用之韵，多用"万寿无期""永宝用之"等语，使人一见即能辨之。

　　河东齐、楚二派，各极其变。《说文·叙》所谓"言语异声，文字异形"。若任其流衍，宁有终极。秦处河西，东阻大河，南隔高山，有事则出函谷，无事则闭关自守，故文字未为河东影响所及。自殷至周，自周至秦，变化极微，观秦公毁散宗妇壶可知。始皇既并六国，丞相李斯以河东文字变化过甚，乃奏同之，罢其不与秦文合者。于是河东文字，唯赖学者及道家术士以保存。民间则通用河西文字。数年之间，天下如一。后世所见，秦权秦量，无论出于河西、河东，皆同一书体。逮于今日，中国文字无异形者，秦人统一之功，可谓伟矣！

　　文字变迁，既如上述，以证许书，可以知其得失。《说文·叙》谓："孔子书六经，左丘明述《春秋》，皆以古文。"又谓："古文为孔子壁中书。"又曰："郡国亦往往于山川得鼎彝，其铭即前代之古文。"吴大澂谓《说文》所谓古文即壁中书，而壁书古文，非孔子及左丘明手书，当出于七国人手。吴说既出，同时唯陈簠斋力信之。自今观之，其说是也。吾考许书古文，大率与齐器文合。以至魏正始三体石经之古文，及六朝唐人所谓古文，以字形言，皆齐派也。宋人模拟钟鼎，亦用此体。吴大澂又谓《说文》所引古文，不见于鼎彝，而鼎彝常见之字，不见于《说文》古文，疑许氏未见金文，其说亦是。盖商、周铜器，遭秦乱销毁，汉时出土者甚少，至得鼎而为之改元，许氏固无从采其铭文也。《说文·叙》又曰："仓颉之初作书，盖依类象形，故谓之文。"又曰："及宣王太史籀箸大篆十五篇，与古文或异。"又曰："斯作《仓颉篇》、中车府令赵高作

中國書學 精讀與析要

古文变迁表

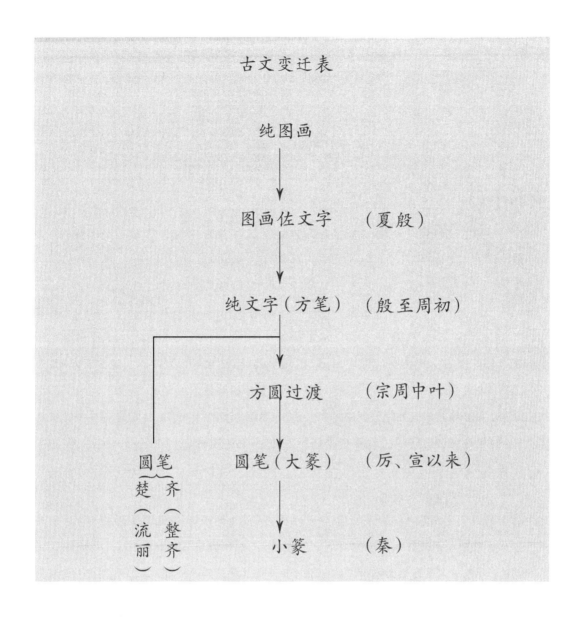

纯图画

↓

图画佐文字　　（夏殷）

↓

纯文字（方笔）　　（殷至周初）

↓

方圆过渡　　　　（宗周中叶）

↓

圆笔（大篆）　　（厉、宣以来）

↓

小篆　　　　（秦）

圆笔
楚齐
（流丽）（整齐）

《爰历篇》、太史令胡母敬作《博学篇》，皆取史籀大篆，或颇省改，所谓小篆者也。"总许氏之意，则文字变化，当分三期：仓颉造古文，太史籀作大篆，秦李斯等作小篆。证之铜器，自夏、殷以至宗周中叶以前，均为方笔，略当于许氏所谓仓颉所造之古文。厉、宣以来，始有圆笔，略当于许氏所谓大篆。而始皇二世诏版，即许氏所谓小篆矣。考之钟鼎甲骨，同于小篆者多，同于许书所引古文者少，盖小篆为秦书，犹殷周遗迹之未变者也。

论书小记

■

■

一　书艺基于劳动群众

文艺每一体皆以劳动群众为其先驱，本此基础发展提高，出现作家。书道亦然。有不知名之简牍书人而后钟、王出焉。钟、王之真书，木简中自始建国至建武，有数简早开其势。大王草书，西晋简牍中有数纸已俨然《十七帖》。而其作者皆不可考，大要是当时书佐戍卒之类耳。时代嬗递，蔚成风气。诸家更发扬而广大之，乃自成家。

二　书之继往开来说

昔人赞美文艺或学术成就之高者，曰"前无古人，后无来者"。此语实割断历史前后关系，应予批判。今易其语曰：前不同古人而发展古人，后不同来者而启迪来者。如以钟太傅之真书论，开其先者实有新莽始建国四年简、东汉建武简之类；承其后者则有庾亮、王虞、羲之及北朝王之椿、匡喆之流。绝非勃兴而忽亡也。

三　殷墟甲骨刻辞书风

殷墟甲骨刻辞书风自盘庚迄帝辛，可分首尾二期。首期大字胜，雄奇为风气，贞人如𢜶，如𡕥，构成一时代。尾期无贞人而小字多，精密无伦，有方寸千言之势。

四　古书人名

古书人名之可考者，最早当推卜辞中所见诸贞人之名，如𢜶、如𡕥之属，皆杰出书家也。两周作器者未必自书。战国末楚器刻铭云王使某为之，当即为某书。又秦刻石可分两截，前一截始皇廿六年以后，后一截二世元年。两截书极似一人所出，然云李斯书，则仅传说推定耳。

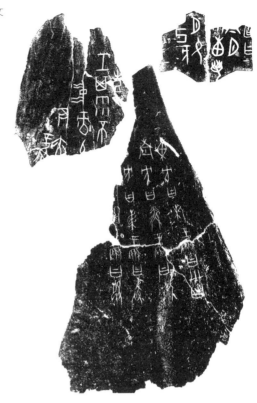

五 秦篆来源

秦篆按时代先后,由《石鼓文》、秦公敦、大良造鞅量、相邦吕不韦戈、新郭虎符、阳陵虎符、权量诏版,迄诸山石刻,证明从大篆到小篆是一系,变更不多。

六 诸书体之起

隶起于程邈,虽不可信,然实始于秦,二世诏版有篆隶两种可证。分起汉武时,天汉简可证。章起宣世,神爵五凤简可证。真起新莽,始建国简可证。

七 分隶之辨

分、隶之辨,今日大明。细案其迹,自古已尔。殷契用刀,有直而无波磔,是隶也。殷代器铭,则波磔已具,是八分也。用刀者利为直画,而不能为波挑。故八分之成,系乎用笔。笔制以兽毛,哆敛任意,所谓笔软则奇怪出焉。汉器铭多为隶书,简与石则可为分,共道亦在是。

八 新莽篆刻

王莽时所造文字,实为汉代文字之冠冕。其诸器篆刻,为许叔重《说文》奠定基础,古文学最盛时也。戴醇士谓莽为泉绝,亦为知言。

《沈君阙》书势，汉铣文每似之。《汉金文录》五、七，五、十四，五、四六，七、十三，七、十七诸铣文可证。

十　汉人书

汉人书多见于碑刻、摩崖，此外于镜铭、砖瓦、鼎钫、泉印见之亦夥。镜铭所见只篆隶两种，即东汉亦少八分，地小不足回旋也。砖瓦多隶少分，见工人与士大夫书之异。鼎钫多隶或篆而少分，殆以刻板之故，唯谷口鼎（太初四年造）、美阳鼎则已用章草。泉文以莽泉最为标准化，已见前述。汉印与古玺布白殊异：印内空，钵外空。简书因工具之利，多作八分。

吴　谷朗碑（局部）

吴　天发神谶碑〔局部〕

十一　吴书诸论

吴书最早者为黄武四年买地券,隶意多。吴砖存世多,亦可据。又赤乌虎子刻文,带草势,系之碑碣,其书风亦可见系统。若赤乌砖文之及《天发神谶碑》,《神谶》之及《郛休》篆额,《郛休》之及《朱曼妻薛（氏）买地券》。

三国时,魏吴南北对峙。魏石纯八分,循中原旧迹。吴《谷朗》则为真书入碑之始。此南北最不同处也。右军诸迹皆真,当是受南人影响。其风自孙吴已开矣,此书道一大关键。《天发神谶碑》方折外拓,以八分入篆,然非即八分书也。盖其体则篆,其势则八分耳。阮芸台《军经室三集·摹刻天发神谶碑跋》云:"其字体乃合篆隶,而取方折之势,疑即八分书也。八分书起于隶书之后,而其笔法篆多于隶,是中郎所造,以存古法,惜人不能学之也。"按,阮氏此说,盖泥于《宣和书谱》所载蔡文姬八分篆二分隶之说。其实蔡说非真,而《神谶》书体,仅吴时一见（《禅国山碑》近之）。若此是八分,何以传世汉石不见有此,且无解于闻人牟准之说。按,八分之"八",是以势言,非七八之八。余曾见一明拓《天发神谶碑》,有严铁桥篆额并跋,李仲约题帖王莲生故物,墨色沉厚,惜为裱工剪去字甚多,然亦不易得。

《天发神谶》不难于有锋棱,而难于有骨肉。《禅国山》不难于有骨肉,而难于有锋棱。

十二　南北书之异趣

阮傅论书，力持南北分界。然于南北书派形象上之差异，但有笼统之辞，而无确切之解。今为之下一转语曰：北书分势多，南书分势少。南北虽同祖元常，然江左自王右军出，而元常之祀不祧。王之异钟，即减其分势，代以圆转，化洞达为婉通。故钟为游鸿舞鹤，王为龙跳虎卧。此二语足以尽南北之异趣。

十三　北碑南帖论商榷

钟元常分书有《群臣上尊号奏》，亦有《荐直》《戎路》诸表真书，并可以今日出土简书为证，知阮傅《北碑南帖论》之非。太傅遗风有墨迹可循者，若魏元帝甘露元年酒泉城内所写《譬喻经》残卷，即可与《戎路表》参见之。又魏元帝景元四年简书风亦相似。

曩见汪中《述学》引赵文学魏语江编修德量云，南北朝至初唐，碑刻之存于世者，往往有隶书遗意。至开元以后，始纯乎今体。右军虽变隶书，不应古法尽亡。今世诸刻，若非唐人临本，则传摹失真也。此语与阮傅《北碑南帖论》，可谓笙磬同音。当时扬州学者喜采此论，若在今世，必有踟蹰。

十四　右军师承

右军所师卫夫人、王虞皆法钟者。右军临《宣示》《力命》，皆自运已法，而书《曹娥》则法钟甚力。《荐季直》《戎路》两表，庶几见钟遗巨，《戎路》尤近。戏鸿舞鹤，于二表可想象之。《东图玄览》极诋《荐季直表》，以为宋人伪作，未为知言。文征伸手摹刻之，故自有见。

十五　宁郊出土晋宋二石书风

近岁南京郊外，出土有晋宋二石。一为晋颜谦妇刘氏碣，文曰："琅玡颜谦妇刘氏，年卅四，以晋永和元年七月廿日亡，九月葬。"石高约市尺九寸半，广四寸半弱，文三行，共二十四字，每行七字至九字不等。字大者寸半，小者六七分。颜谦名见《晋书·颜含传》后，石立于东晋穆帝永和元年乙巳（345年），早于右军书《兰亭叙》八年，已纯为真书，与今日西陲所出西晋简牍无异，即以《兰亭》较之，风格亦近。一为晋恭帝陵碑，文曰"宋永初二年太岁辛酉十一月乙巳朔七日辛亥晋恭皇帝之玄宫"。石高约市尺四尺一寸许，广九寸。文三行，共二十六字。首行次行行九字，三行行八字。字大可二寸内外。恭帝司马德文以元熙二年庚申（420年）禅位于宋刘裕，是年改元永初。帝降封零陵王，二年（421年）遇害。此石后于颜谦妇刘氏碣七十六年，而波磔俯仰，与晋世之杨阳墓碣、《爨宝子碑》无异，足证当时八分与今隶方轨并驱，决非分前而真后，北碑南帖之论，不免机械矣。

中國書學　精讀　析要

尚書宣示孫權所求詔令所報所以博示逸于卿佐必異良方出於阿是蔓之言可擇郎廟況繇始以疏賤得為前恩橫所斯睍公私見異愛同骨肉殊遇厚寵以至今日再世榮名同國休感敢不自量竊致愚慮仍日達晨坐以待旦退思鄙淺聖意所棄則又割意不敢

魏太傅鍾繇書

十六　右军书风被南北

　　赵子固云，于《丁道护启法师碑》见右军一揭直下之法（右转处转而不折）。实则此法于贝义渊《始兴王碑》已早见之。故《萧秀西碑阴》《萧儋碑》皆大王嫡嗣。后王褒入周，周人爱褒书。赵子渊夙著书名，亦致习褒书。褒以南士入北，书仍守南风也。南北书之界即在：南书减少分势，北书力守分势。隋书每带南法，当亦受此影响。

胡小石　临《十七帖》

东晋　顾恺之
女史箴图（局部）

十七 《女史箴》

今所见《女史箴》，虽非顾氏原作，然其传摹必不出齐梁以下。或谓唐摹，则过甚之辞。观其题字，无异《萧秀碑阴》，可作贝义渊墨迹观。

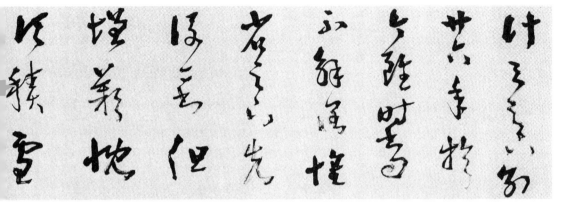

十八 南北朝书风

北书守分势，师法钟傅。爰北朝两大家为证：后魏郑道昭笔势洞达，钟梁《上尊号》《孔子庙》之遗巨，而动荡翻腾，有戏海游天之观，犹如衣冠伟人；北齐王子椿，出《荐季直表》一路，盘礴开张，控制八表，犹如佛法之广大。两家皆钟派。唯自南士入北，南风乃并见。若北魏工诵、北齐徐之才，皆南士入北，书守南风。《王诵志》与其妻《元氏志》格调不同，览便知。《诵志》立于孝庄帝建义元年戊申，在南为梁武帝大通二年，更三年为节闵帝普泰元年辛亥，《张黑女》以是年出，此间关系令人深思。《黑女》可谓启东魏南风之渐。东魏书最早近南风者，有《高湛墓志》《敬使君碑》《刘碑》等（后两碑实一人书），皆与西魏殊异。西魏至北周，政治承洛阳，书风亦同，分势特多。其流为狞犷者，如赵文渊之《华岳颂》。迄至北周愍（悯）帝元年所立《强独乐造像碑》，始入南格。书从梁风，疑当时蜀士书，盖兰州蜀地，本梁域也。东魏则南风特盛，最奇者为《李洪演造像》（武定二年），俨然王书。凝禅寺《三级浮图颂》取纵势，结体特长，有竦秀之风。北齐承东魏南风者如《徐之才志》，出北齐武平三年壬辰，其时南朝当陈宣帝太建四年，更五年而北齐亡。徐之才，《北史》有传，人以医传而志文颇讳其迹，殆以艺成而下，不足为士夫之光。若在今日，张扬唯恐不及矣。其书则烟霏雾结，前之《刘玉》，后之《常丑奴》，不足比数。

南朝萧梁诸石刻，是山阴家法。唯刘宋时之"大爨"，雄视边陲，仍守分法，而神明于规矩之中，出奇无穷，不为界格所拘。碑书有余味，以此为最。

胡小石
临《敬使君碑》

胡小石
临《高湛墓志》

中國書學　精讀與析要

南北朝碑碣书人，名多不传，南朝尤甚。今概述之。

北朝书人。朱义章书《始平公造像记》（太和十二年），萧显庆书《孙秋生造像记》（景明三年），王远书《石门铭》（永平二年），郑道昭书《郑羲上下碑》（永平四年），王长儒书《李仲璇修孔子庙碑》（兴和三年），穆洛书《义桥石象碑》（武定七年），释燕仙书《报德象碑》（天保六年），以上皆真书。郑述祖书《夫子庙碑》（乾明元年）、《天柱山铭》（天统元年）、《云居馆题名》（天统元年），梁恭之书《陇东王感孝颂》（武平元年），王子椿书《金刚经》大字、《匡喆刻经颂》（大象元年），赵文渊书《华岳颂》（天和二年），孟弼书《舍利塔下铭》（隋仁寿元年），以上皆分书。

南朝书人。梁具义渊书《萧儋》《萧秀碑》。（《萧秀》现存碑阴。）又徐勉书《敬太妃碑》，恨不一见以为憾。

若贝义渊、徐勉书翰妙绝，碑志垂范，而其名不列于庾肩吾《书品》、李嗣真《续书品》、张怀瓘《书断》、窦臮《述书赋》，郑道昭等更无论矣。而《书品》《书断》《述书赋》所列诸家，遗迹又多不可见，不知其妙又何如也。古来妙迹，其夫多矣。今日唯据可见者论之，其为不备曷待言。又上述诸书学论著，于郑道昭、王子椿诸家，皆不见录；次之如朱义章、释燕仙亦然。而恶札如赵文渊反见称于窦赋，亦不可解。

北魏　始平公造像记

夫代太和七年新城縣功曹孫秋生新城縣新城縣功□□祖二百人等敬造石像一區頌國柱龍

銘舍利塔下維大隋仁壽元秊歲

二十　南石窟寺碑

南石窟寺碑，永平三年立，书风极似"大爨"。其时南朝为天监九年，"大爨"一派早成过去，而代以诸萧。北朝犹守遗风不变，见南北变化之差。

二十一　唐代文艺同变说

初唐诗文尚宫体，书宗右军，皆江左余风。书更以行草入碑，去碑帖之界限。及至盛唐，于诗则有李、杜诸公之变格；于文则为古文运动之先驱；于书则有明皇、鲁公之复兴碑格，背王书而用八分，李阳冰书篆，去分势而宗李斯，此皆书之复古；于画则有道玄之易蚕丝描为莼菜条法。由上可明唐代文艺诸体之同变。

二十二　褚遂良书

《旧唐书》卷八十《褚遂良传》云：遂良博涉文史，尤工隶书。父友欧阳询甚重之。太宗尝谓侍中魏徵曰："虞世南死后，无人可以论书。"徵曰："褚遂良下笔遒劲，甚得王逸少体。"太宗即日召令侍书。太宗尝出御府金帛购求王羲之书迹，天下争赍古书诣阙以献，当时莫能辨其真伪，遂良备论，所出一无舛误。按，太宗好大王书，唐初虞世南传大王书。褚书与虞异，然魏徵称其得大王体，而太宗信之。此数语诚町思。又《旧唐书》卷一百九十上《文苑上·孔绍安传》附其孙若思传云：年少时有人赍褚遂良书迹数卷以遗，若思唯受其一卷，其人曰："此书当今所重，价比黄金，何不总取？"若思曰："若价比金宝，此为多矣。"更截去半以还之。褚书于初唐大王书风被朝野际，为太宗所重，价比黄金，知其书必深得右军神髓。

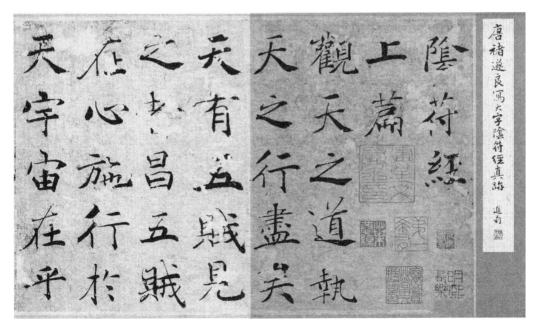

唐　褚遂良　阴符经（局部）

二十三　颜平原书

鲁公以汉分入真，《夏承》《华山》之郁结顿挫，为其最得力处。作草无一笔入山阴户庭。汪容甫《跋怀素草书千文》云，颜鲁公、杨少师草书意外雄奇，于右军要为别派耳。此言可谓独具只眼。平原行草，如世恒见之《争座位帖》、三《表》、《祭侄文》、《送刘太冲叙》等（后者出钩摹，而雅韵特多），变化神奇，自开一派，无一笔入王。至《送裴将军诗》乃金人书，非颜书。颜氏大书，当以《中兴颂》为第一。颜书诸石拓损，唯近世出《颜勤礼》残石，可当宋拓《家（庙）碑》。

二十四　颜柳异源说

后世以颜、柳同称，实则柳与颜异源。柳细筋入骨，如鹤胫长而膝有节，其源来自薛曜，观《石淙诗序》可以知之。毋为其外貌所惑也。

北宋元祐前，书分数派。一出徐季海，如杨风子、李西台；一出鲁公，如欧阳永叔、司马温公、韩魏公、蔡君谟、叶清臣；一出大王，如薛绍彭、文潞公：皆步趋前修，不失矩度。坡、谷出而古法变，自成面貌。出王僧虔、徐季海，参以《根法师碑》《东方画赞》而变者，苏也。出《黄庭》《瘗鹤铭》，参以诚悬而变者，黄也。出王大令、唐太宗而变者，米也。苏、黄、米三家，皆主帖轻碑，唯苏尚能碑，而不多不专。元祐以后书人，不出三家之外。突起者徽宗，出薛曜，畅整而特成碑格，为碑之复古。此风实始太宗，迄徽宗而成瘦金体。蔡京和之，笙磬同音，亦成一家，唯流风不及三家之广。至汴京城破，徽、钦北俘，终宋之世，碑学遂绝。

北宋书家，受徐、杨影响最巨。及苏、黄、米三家立，风被后世。于南宋，苏影响最大。宋人学坡者有苏子由、苏迈、苏过、周邦彦（兼米）、张舜民、翟汝文、李纲、韩世忠、赵令畤、陆游等，明吴宽、陈鲁南，清张南皮亦是。学山谷者有高宗（绍兴三年迹）、朱敦儒等，明沈石田、清郭麎亦是。学海岳者有米友仁、刘正夫、叶梦得、吴云壑、王升等。宋以降，学坡、谷者少，学米者多，清代尤著。

有宋书家，朱晦庵于世不以书称，然实佳，独成一支。其书阴劲沉鸷，实胜张即之。及后张二水实师晦庵，遂以名世，此闽书系也。又石斋于朱，亦有沉潜处。

宋人书间亦有守古者，若李公麟。董香光谓其学钟，今观《戏鸿堂》刻所写《孝经》，极似《荐季直表》。

宋　薛绍彭
晴和帖

二十六　元诸书家

元初赵吴兴主王，遂成大宗，赵碑帖皆长，为不可及。康里子山、虞集、邓文原皆与赵近。鲜于伯机则出杨风子。元末云林、仲温，参以钟势，出赵之羁维，列自成家。元人学颜，则有柳贯。杨铁崖特为狂怪，欲成当时之张旭。杨氏《扶容城诗卷》，南皮旧藏以赠王子展者，金粟笺书，字不及半，草书而波磔皆章势，劲挺而能动荡，不似同时宋仲温之专事戍削。元初赵吴兴恢复章书，然太匀洁，历历如算子。杨卷却能整散相参，盖以狂草宰之，反多天趣。

二十七　詹东图论元代三宋

詹东图题宋仲珩《千文》，极称元代三宗，云昌裔、仲珩法素师，仲温法章草。仲温有浓艳气，而仲珩雄俊秀美而文。昌裔腕力差弱，而仲珩力长。然三君之迹，在世绝少。按，今世唯见宋仲温《七姬志》《书谱》等，昌裔、仲珩皆罕见其迹。

二十八　明代书风

永乐以后，诗文日趋雍容平易，三杨并以文雅见任，号为台阁体。于书此期皆吴兴、仲温之遗裔。譬之初唐，犹宫体与王书也。迨西涯出而台阁废，明文大变，书亦同变。西涯法平原（邵宝、汤焕皆法西涯），石田师山谷，匏庵法东坡，皆力破吴兴藩篱者。正、嘉间，唐、文皆复师赵，文书转换过明，遂成薄削。唯枝山法大令、长史，后贤推其书才，良有以也。至万历以下，小王遂为草书正统，八大独守右军矩矱。颜书在明，行于劳动人民间，至万历刻书字无不从颜出，所谓宋体字，流行三百年，至今不绝。

明　文徵明　扫地焚香帖

二十九　詹东图论祝希哲诸家书艺

东图题丰人叔临逸少六帖后云："余尝评国朝名书，祝希哲有书家之才而无其学；丰人叔有书家之学而无其韵；文徵仲有其才、有其学、有其韵而未大然，均之未化。或为希哲化矣，余谓才劲爽而笔剽捷然耳。彼功力尚未就于闲。夫闲以功深，化以闲入；未能闲，焉能化。乃若徵仲、人叔闲矣。"

按，东图此论甚精。《寐叟题跋》中尝举祝希哲之书才、丰存礼之书学，其语本此。

三十　明代草书

案，明白万历起，至天、崇始有明之草书，以天池生为始。立幀三行款式亦自天池生为始。以后则明政愈乱，草书愈盛，至亡国而极。盖愤世嫉俗之气，反映于楮墨之间，喷薄而出之也。

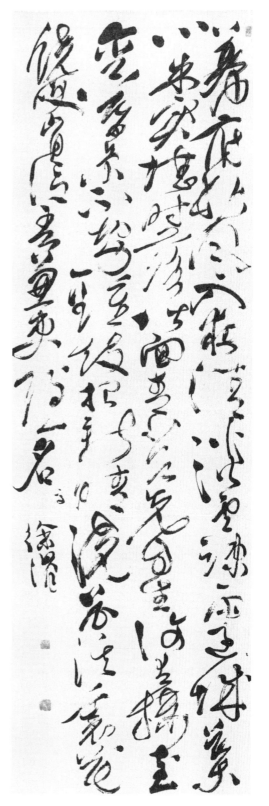

明　徐渭　杜甫怀西郭茅舍诗轴

三十一 清诸书家

清代世家名阀，几无不师董。海宁之陈（香泉）、诸城之刘（石庵）、临川之李（春湖），尚矣。间诸城善变，玉方（陈希祖）善拙，皆上乘。蝯叟虽籍道州，然固贵胄，早岁亦涉华亭之箔，晚专汉碑，仍不脱董之墨趣。然能运董于无迹，可谓神明，故其书不能入石。学董最下者，为查梅壑、梁山舟、张得天诸家。外此或起自寒畯，或奋迹边陲，则每不受董书笼罩。前者如邓石如、桂未谷之专汉分；后者如汀州伊墨卿之学《张迁》、李西涯，昆明钱南园之法河南、鲁公。覃溪、完白皆反董，欲为碑中兴，自是一时豪杰。覃溪功力深而天趣乏，完白天姿功力高而学殖浅，皆有所限。完白分书，出《张寿残石》，时时阑入曹魏洞达之势。

板桥书合郑谷口八分、山谷行书而成一体，其原最早为《李仲璇修孔子庙碑》《曹子建碑》之类。

清 郑燮
自叙稿卷（局部）

三十二　论道州书源

《过云楼续书画记》书类二董华亭楷书诰身合册：道州何先生为先祖同年契好，书名冠代，于华亭多贬词，实则始从平原入手，后法元章《九歌》，更后则取经华亭，入与俱化。阴师而阳诋之，不欲人觇其底蕴也。英雄欺人，往往若此。按，顾氏叙道州学书先后殊误。道州早年师平原，中学《黑女》，更以《黑女》入小欧，晚专汉石，此其大略也。唯云道州师华亭，则确有之，此为早岁事，约在书《何文安神道》前。现尚存贞翁学颜书而具董法之墨迹可证。大约因师董而能化笔墨之味无穷；亦唯便因师董专用虚笔取神，故其书不能刻石。

三十三　古文篆书之三变

古文篆书亦如钟、王真书之有三变：古文方笔而有波磔，即钟书之善翻；大篆圆笔而无波磔，即大王之善曲；小篆圆笔化曲为直，即小王之善直。

三十四　秦以降篆之变

汉篆如《群臣上寿》刻石，如少室阙，皆秦篆遗巨。其后以分入篆，至吴《天发神谶》而极。北朝皆作篆如分，至初盛唐尚如此。李阳冰始脱去分势，故后世言小篆以斯、冰并称。

三十五　唐人小篆

唐初仍以分入篆，至李阳冰始一遵李斯，遂启宋元以来作篆之路。李监同时人季康、瞿令问诸家，作风皆不为宋人所承接，书风不同故也。瞿书从《正始石经》来，若《美原神泉诗》；李监书从《泰山石刻》来。及宋，若《卢县悦性亭铭》、《醉翁亭记》（苏唐卿）、《穆氏先茔石表》（王寿卿），皆是李监苗裔。山谷跋（王）鲁翁篆（非跋《穆氏石

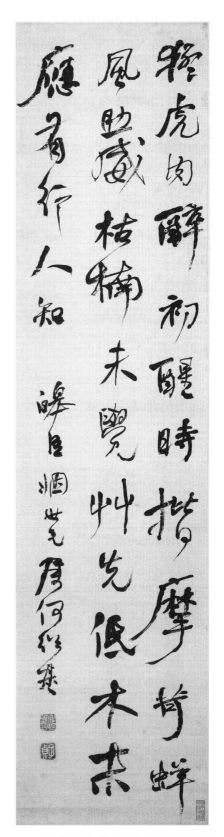

清　何绍基　黄庭坚题伯时画揩痒虎

表》）云："今世作小篆者凡数家，大率以间架为主，李氏笔法几绝。见鲁翁用笔，可以酒酹阳冰之冢耳。"按，山谷所谓间架，当指结构匀称、应规合矩而言。清代诸家多如此，伊汀州独有血肉感觉，邓山民学汉碑额有气势而韵不高。

三十六　馆阁书

一体之始，多任天趣，及其末流，则尚人工，人工既极，而斯体乃衰。若方笔用折之铭文（古文）至《大盂鼎》，圆笔用转之铭文（大篆）至《石鼓文》，纤笔之铭文《至厉钟》，小篆至诸山石刻，皆天趣大减而人工已极，周秦时之馆阁书也。《熹平石经》，汉分之馆阁书也。《正始石经》，魏篆分之馆阁书也。三《高》，北朝真书之馆阁书也。《开成石经》，唐真之馆阁书也。此皆结束一代之书风，至此而灵气殆尽矣。

唐　开成石经

三十七　题画字

　　题画字古今殊异。汉武梁祠壁画，人物旁题名。《女史箴》分段书之，一段画一段书。唐宋画多不题字，坡公、米老偶为之。元诸家由此推波助澜，遂开一风气。题画字所需具者：一善书，书与画相适；二位置得宜，可作为画之一部，此道甚难。推之钤印亦然。明末八大山人、近贤吴缶老最善此，他皆不及也。

吴昌硕
临石鼓文四屏

III 附录：

胡小石书法范图欣赏

节临《敬使君碑》

妙宅諒神基
之淨土曼遠
精廬巘兹形
勝

节临《敬使君碑》一

此地高敞眺

寳邅隆遠乘

山岳迤帶池

闔惟金剛之

之謀廣怒結
三軍勠怒
馳宎沙公

节临《敬使君碑》二

段 趙 探

頴 之 淮

破 暑 陰

羌 惄 平

既勤黿鼎惟

鼇之力長虵

新

音至魏便挺秀
音玉康魏便挺秀

节临《敬使君碑》三

眇文贊武專

按翩之功帷

籌野戰忝斷

哲人云举府藉华涅渊剑
其志云鹄其声在素玉润
豪黙金贞玄词必讨妙理
斯仁有有用晓兼无无是磬

璇璣懸珠環無端玉

石戶金蕡蕎身兒堅載

地玄天迫乾坤象以四

時杰如丹前仰後畀

各異門

雖得其布白之妙

生隨歡諧来栖道
跡注注逢賢處處
遇聖奉動普治同
照十日身當匹覽
遊瀓彼垰

熙茂寧之致

惜惜夫子令儀令

哲獨抱芳蘭陵踐

霜雪且琴且書俞

光俞烈扶搖未搏

逆翰先折

張神圖一流

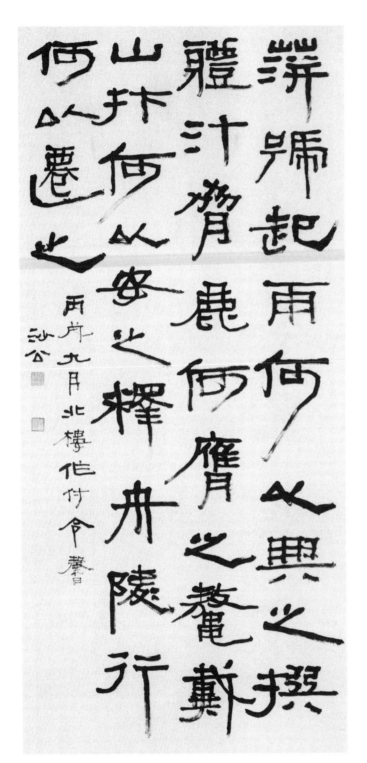

隶书屈原《天问》句　　　　　　　　　　行书屈原《九歌》句

東海中有流波山入海七千里其上有獸狀如牛蒼身而無一足出入水則必風雨其光如日月其聲如雷其名曰夔黄帝得之以其皮為鼓橛以雷獸之骨聲聞五百里

沙公

隶书《山海经·大荒东经》句

魏王貽我大瓠之種我樹之成而實五石以盛水漿其堅不能自舉也剖之以為瓢則瓠落而无所容

沙公

隷書《庄子》句

高梁河水者出自并州黄邈河
坐别流长岸峻固直截中涿
积石龙吕为王遏高一丈

沙公

隶书郦道元《水经注》句

荆州刺史行部见之雕欻其
而刻石铭之曰峨峨南岳烈烈雕
朗寔敷催乃又为汉之兴德为
龙光声化鹤鸣

丁酉九月沙公为辰作

隶书郦道元《水经注》句

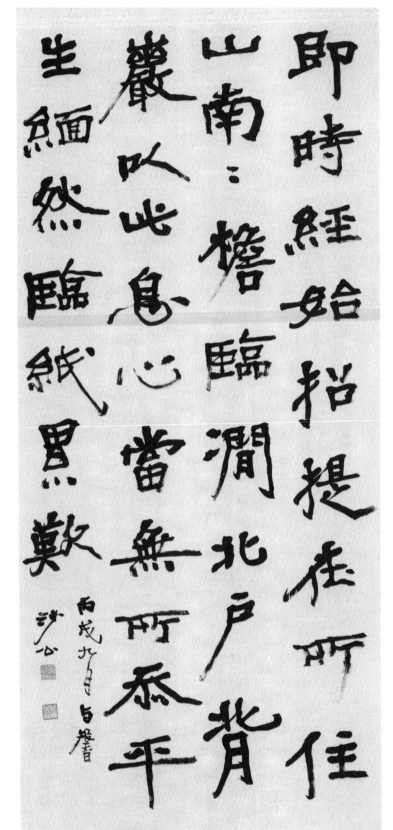

即時經始招提在所住
山南……榜臨澗北戶背
巖以此息心當無所恝平
生緬然臨紙黑歎

丙戌九十二与聲音
沙公

行书谢灵运《答范光禄书》句

隶书杜甫《白帝城》诗句

隶书杜甫《白帝》诗句

行书杜甫《缚鸡行》诗句

蒲桃美酒夜光盃欲飲琵琶馬上催醉臥沙場君莫笑古來征戰幾人回

丙戌十月沙公為阿馨書

團扇生綃捐已無掩書示讀閒精廬故人笑此中庭樹一日秋風一日疏冬心此詩今日方知其味

行书王翰《凉州词》　　　　　行书金农诗

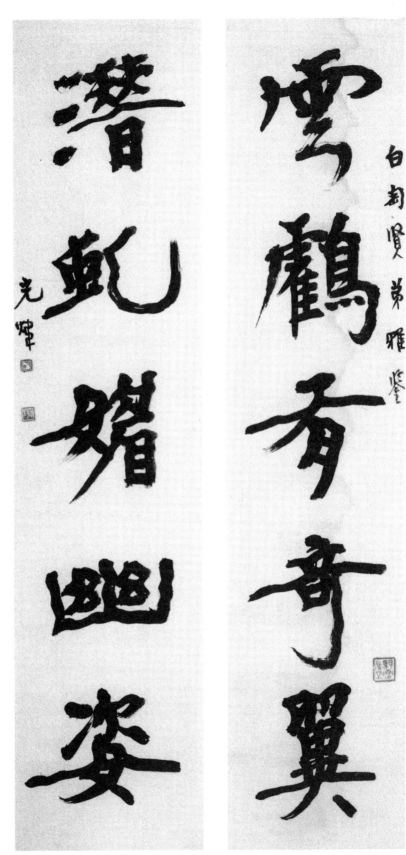

云鹤潜虹行书联

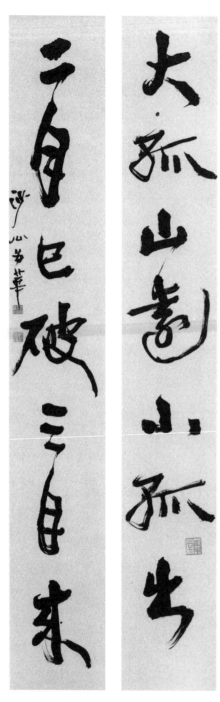

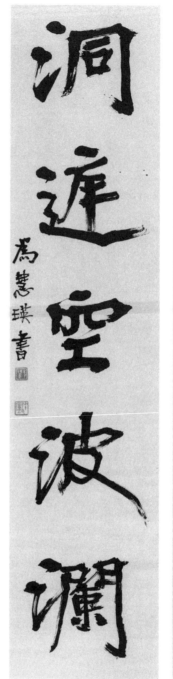

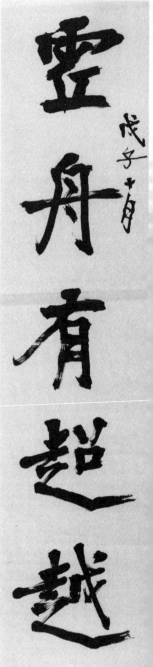

大孤二月行书联　　　　　　　　　　　虚舟洞庭行书联

中國書學　精讀与析要

扶漢月登夔門

光輝

摩秦雲慶隴坂

韻篆众家雅鋻

遠嗣竹箭毅

即是羲皇化

劲公

摩秦扶汉行书联　　　　　　　　　　　即是远嗣隶书联

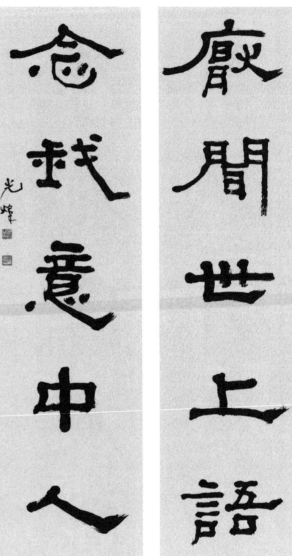

厌闻念我隶书联

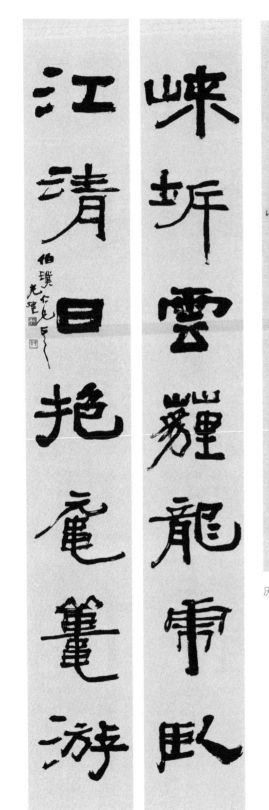

峡岸江清隶书联

窗对文朝松

楼居万里阁

楼居窗对隶书联

弱水东影随长流

榑桑西枝对断石

榑（扶）桑弱水楷书联

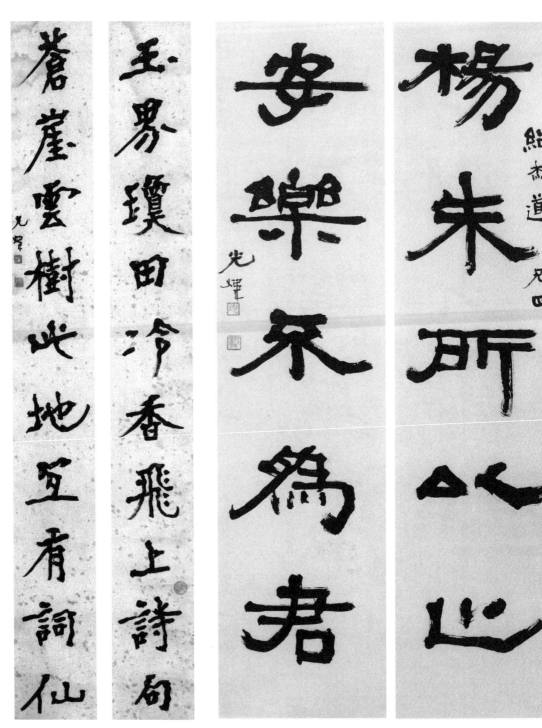

玉界苍崖楷书联　　　　杨朱安乐隶书联

中國書學 精讀 析要

即是羲皇化獲武擊壤情

敬擬靈鷺山尚想相洹軌

敬拟即是隶书联

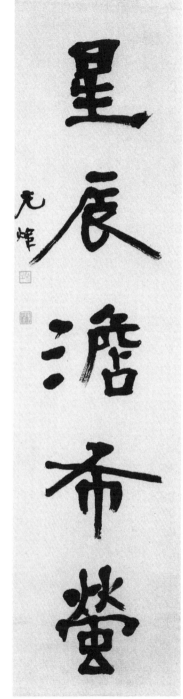

星辰澹希螢

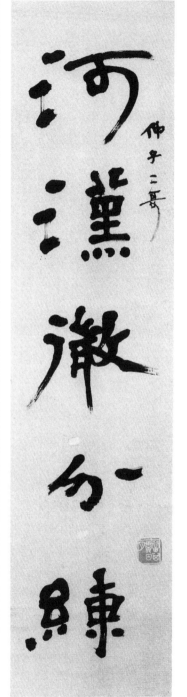

河漢澂分練

河汉星辰隶书联

图书在版编目（CIP）数据

中国书学精读与析要 / 胡小石著. -- 上海：上海
人民美术出版社，2024.1
ISBN 978-7-5586-2784-2

Ⅰ．①中… Ⅱ．①胡… Ⅲ．①汉字－书法评论－中国
－现代 Ⅳ．①J292.11

中国国家版本馆CIP数据核字(2023)第173112号

中国书学精读与析要

著　　者：胡小石

主　　编：邱孟瑜

策　　划：徐　亭

责任编辑：徐　亭

技术编辑：齐秀宁

调　　色：徐才平

出版发行：上海人民美術出版社
　　　　　（上海市闵行区号景路159弄A座7楼）

印　　刷：上海新华印刷有限公司

开　　本：787×1092　1/16　16印张

版　　次：2024年2月第1版

印　　次：2024年2月第1次

书　　号：ISBN 978-7-5586-2784-2

定　　价：98.00元